現場

聽樂四十年

黃 牧 著

商務印書館

現場 —— 聽樂四十年

作　　者：黃　牧

責任編輯：CI Choy

封面設計：涂　慧

出　　版：商務印書館 (香港) 有限公司

　　　　　香港筲箕灣耀興道 3 號東滙廣場 8 樓

　　　　　http://www.commercialpress.com.hk

發　　行：香港聯合書刊物流有限公司

　　　　　香港新界大埔汀麗路 36 號中華商務印刷大廈 3 字樓

印　　刷：中華商務彩色印刷有限公司

　　　　　香港新界大埔汀麗路 36 號中華商務印刷大廈

版　　次：2017 年 7 月第 1 版第 1 次印刷

　　　　　© 2017 商務印書館 (香港) 有限公司

　　　　　ISBN 978 962 07 5694 8

　　　　　Printed in Hong Kong

目　錄

我的歷史舞台

不一樣的賞樂經驗

自 序

我現場見證了近半世紀音樂演出的歷史

這本書的內容，可以説是我聽樂接近半世紀的一個記錄。自二十世紀八十年代以來，我賞樂之餘一直時斷時續的寫樂評在香港發表，這裏搜集了一些今天仍然能找到的文字記錄，我從魯賓斯坦（Artur Rubinstein）和荷洛維茲（Vladimir Horowitz）聽到王羽佳，從七十年代聽到 2017 年。不幸在這長達 40 多年的日子裏，我也曾有很多聽而不寫的日子，更不幸的是那段日子我在倫敦工作，其實正是頂尖大師活躍着、我聽音樂最多的日子。我非常希望重拾當年的現場回憶，Nilsson、Leotyne Price、Milstein、Oistrakh、Francescatti、Serkin、Arrau、Carlos Kleiber，甚至 Stokowski 都依稀在我的記憶裏，但詳情已因當年沒有寫樂評而日久淡忘了。

音樂文獻林林總總，我認為最重要的是樂評，我最喜歡寫樂評，也最喜歡看別人寫得好的樂評！樂評不光是對一場演出的一項記錄那麼簡單，它能把一個音樂家的演出重新活現在我的腦海裏，永不過時。今天誰都知道荷洛維茲的傳奇，不幸的是年輕的一代聽不上他，那麼荷洛維茲的傳奇是怎樣的呢？只有看書，看吾友邵頌雄教授或 Harold Schonberg 等的著作，看當年的樂評的

記載。唱片提供了重要的記錄,郎朗和王羽佳恐怕也只有這樣才能聽得上"師公",但樂評文字仍然是一個音樂家處於他人生某階段的一個最忠實的記錄。唱片可以修改永不彈錯,但現場演出記憶永存。對音樂演出的文獻來說,樂評至為重要,永不過時。

從很年輕的日子(中學時代)我便聽音樂會,我聽了幾近半世紀的古典音樂現場演出,不但在香港,也聽遍全球,我成了世上幾乎所有著名音樂廳的座上客,不但在紐約倫敦巴黎,近年甚至曾到里加(Riga,拉脫維亞的首都)、巴勒迪斯拉瓦(Bratislava,斯洛伐克的首都),我不但曾入席世界上最著名的歌劇聖殿,甚至在七十年代到過拜萊特瓦格納音樂節(Bayreuther Festspiele),看克拉巴(Carlos Kleiber)露頭角指揮《特里斯坦與伊索爾底》(*Tristan und Isolde*),也許我甚至可以追溯到我在香港大會堂聽過魯賓斯坦,而我的第一場現場聆聽的交響樂演出是洛杉磯愛樂團,華倫斯坦指揮,在旺角當年的舊伊館,那時還沒有大會堂或紅磡體育館,香港的音樂會多是在港大陸佑堂或利舞台演出的!

對於這許多歷史,我仍有一些印象,記得是洛杉磯愛樂團的演出發出的"爆棚"聲音令我為之震撼,是引領我聽音樂,甚至寫樂評的遠因。其實電影的引薦作用更大,因為電影是更普及的媒介,年輕時我看了一部叫 *The Magic Bow* 的電影,港譯為《劍膽琴心》,講柏格尼尼的故事,令我對小提琴音樂着迷,該片可說才是我的音樂啟蒙,幕後演奏者是曼紐軒(Yehudi Menuhin)。30 年後我有機會在倫敦見過曼紐軒,我為此對他致意。很多電

影是我們認識大師的現場的見證，雖然不是真正的現場，也可見大師風範。《樂府春秋》（*Carnegie Hall*）一片更見證了許多連我痴長多年也聽不上的傳奇大師。的確，電影不是現場，可是看到海菲茲（Jascha Heifetz）這樣的傳奇人物（其實他曾在很多電影現身），即使到今天看了仍然扣人心弦，不因是"二手經驗"而異。要知道，那時代是 78 轉唱片的時代，也沒有在家看錄像這樣的"不可想像的事"。今天，當維也納國家歌劇院上演時，大多數演出都可以在戲院旁邊的大銀幕上看到場內的演出！最近我就曾在戲院外面看完一場《厄勒克特拉》（*Elektra*）（儘管天氣寒冷肯定不宜本人），我對自己仍然"發燒"也感到奇怪！

話說那天看場外，是因為那天剛到，沒提早購票，但跟着的兩天，我在場內看了《帕西法爾》（*Parsifal*）和《玫瑰騎士》（*Der Rosenkavalier*），那幾小時都可以說是我近年的人生高潮！在場內，我感受到與演出者的某種心靈溝通，儘管任何的表達只能在謝幕的喝采中略為發泄。這些經驗，包括台上演出的一些細節，如果我寫了樂評記錄下來，就會是永恆記憶的提場！這樣說來，我寫樂評寫了幾十年，只要是我看過寫過的，今天重讀我的記錄，或已淡忘的記憶便又歷歷如繪！

這是我重編此書的原因。這書裏面我寫了許多難忘的現場，自己翻閱，很多今天已成傳奇的大師又活現在我的腦海裏。這樣說，何不讓我的記憶與年輕一代的樂迷分享？今天有很多出色的小提琴家和鋼琴家，可是也再沒有（也許出不了）另一個荷洛維茲或海菲茲了。這本書的內容，很多是我在現場聆聽過的許多黃金

時代傳奇大師的記錄。

近兩年我一再飛越半個地球去看芭蕾舞，但聽音樂常是連帶的活動。這兩年，我也曾專程去紐約大都會看了 Anna Netrebko 演 Lady Macbeth（《馬克白》*Macbeth,* Verdi），去巴黎看 Renée Fleming 演 Arabella，也不一定只看巨星，有時會不經意的看到不是明星演的好戲，例如最近在華沙看了不錯的《羅恩格林》(*Lohengrin*)，哈哈，售票員看我像不求甚解的遊客，好心"警告"我說此戲"甚長"，我想告訴她最長的歌劇是《紐倫堡的名歌手》(*Meistersinger*)，*Parsifal* 也比 *Lohengrin* 長，想起來，我聽歌劇的地方甚至包括在伊斯坦布爾這樣的冷門"非音樂"地方。遺憾的只是數訪布而諾斯艾利斯都因夏休沒機會進 Colón 劇院。最近在維也納看了 *Parsifal* 現場，我覺得時間最好能再長……直至永遠，Ewig...ewig，像《大地之歌》最後的一句歌詞！近年的一些現場聆聽，是我特為出版此書補寫的，它構成了本書的一部分。在我人生歷史較早期寫的記錄，我都一一修正了。至於當年發表的文字我完全不加修改，因為我要記錄的是當年的現場。

寫樂評必定主觀，有許多個人意見或偏見，所以有人不喜看樂評，但我特別喜歡看寫得好，必須有技術含量而言中有物的樂評，外國結集成書的樂評我都儘量購閱了。我希望新一代的讀者能通過本書認識一些過去的大師，使我從而得到"能有人分享"的樂趣。

特別感謝邵頌雄教授幫忙，在我的舊書中給我把這本書適用的文

字分出來。沒有他的幫忙，我是肯定出不了這本書的。邵兄的巨
著《黑白溢彩 —— 荷洛維茲的藝術》以上世代的鋼琴大師為題材
而成暢銷書真是天大的好事，證明音樂的 archive 文獻始終是重
要的，也希望證明本書講歷史演出的樂評並不過期。重讀舊文真
的使我有回到 Horowitz 演奏會的現場的感受！

黃牧

2017.5.15

當今樂壇

維也納國家歌劇院

Parsifal, Der Rosenkavalier

回顧 2015 年的"音樂記憶"，難忘的是四月初我專程到維也納去，一連三天都看到好戲。純從音樂的觀點論演出，也許都算不上絕對難忘，到底我有幸聽過 Nilsson 配 Böhm 和配 Carlos Kleiber 的兩場 *Elektra*，可是天天連接着到金碧輝煌的維也納國家歌劇院去"上班"看戲，本身就會是難忘的記憶，使我想到年輕時我就曾出席過拜萊特瓦格納音樂節（註：香港譯華格納，在此從人多勢大的中國譯名）。其實令我難忘的是歌劇院那種氣氛，儘管這樣的感覺多半出於我主觀的 Devotion。

我曾遍訪全球頂尖的偶像級歌劇院，年輕時到了維也納怎也要想辦法進去看一場戲。維也納的國家歌劇院（Wiener Staatsoper）是歐陸唯一我曾買過站票，站完一場《紐倫堡的名歌手》的劇院。那不是因窮（儘管那時也確實偏於窮），是一票難求。下午四時在劇院排站票，買了票進場站到半夜，今天的記憶是溫馨多於辛

苦。那年還沒有互聯網,那能像這次網上選座買票?當年仍用郵政,只能到了才去找票。我唯一書信買票的情況是去看瓦格納音樂節的那次,一切憑郵件溝通,座位是主辦者配給的。

今天我達致了我的人生歷程勉強尚可自我安慰的一點:我看遍經典劇院,唯一未看過的只是 Teatro Colón。其實我曾四次到過布而諾斯艾利斯,可是都是夏季休息的時間。維也納 Staatsoper 是我的首愛劇院,超越紐約大都會、巴黎 Garnier、米蘭斯卡拉,和倫敦高文花園。其中一部分原因,是我特別追德國範疇,如果這樣說,維也納和也許加上慕尼黑的劇目最適合我。維也納劇院富麗堂皇,可是豐儉由人:它有特多站台位,把大堂閣層通常用作皇室包廂的位置用來做站席,而且每層樓的後面都是站席,最佳位置先到先得。就在這位置前面的一個座位,可達 300 歐元。歌劇應普及,不是上流社會的消閒去處。

對我來說,因為到訪已多次,維也納對我的觀光價值早已消化了,我專程來,是因為在連續的三天裏,他們演的是 *Elektra*、*Parsifal* 和 *Der Rosenkavalier*,而更重要的是,三場演"劇名角色"的主角分別是 Nina Stemme、Johan Botha 和 Elīna Garanča,都可說是當今歌劇壇這三個角色的最著名演繹者!所以,當我看到這樣的陣容時,我馬上上網訂座!

我到那天天氣仍然寒冷,我中午經歷接近 15 小時的飛行到達維也納,不惜帶着 7 小時時差的不適,下午在酒店略睡就趕往劇院。那天我沒有買票,原因是我當日從亞洲直達,不但時差會影

響我的欣賞，也怕飛機轉接有失誤。我知道，維也納歌劇院的演出大都在戲院外面電視直播，而且安排了幾排座位，免費的。當時因為睡魔壓迫，打算看看就算了。結果看了一會還是走不了，總得看兄妹相認的一場罷？哈哈，音樂就是有這樣的魔力，我走不了。結果我在並非高度傳真的音響，配合車輛的交通聲，看畢了全場。這樣的免費安排不會令人因而不買票：要不是因為剛到的疑慮也實際一票難求，我願意花 200 歐元坐在劇院裏。最難得的是儘管倫敦也有免費的直播，但好久都不做一次，做了會宣傳。由此可見，維也納的歌劇文化在英國之上，那裏的觀眾也免不了有遊客，但不像倫敦有很多拍錯掌的觀光客。

劇院外直播

Nina Stemme 大名鼎鼎，她的雄厚的女高音，儘管只是室外看電視，也顯露無遺。是的，室外看電視聽不出真的音色，但在 Recognition Scene 她拉長唱 "Oreste" 一字時的高音控制，是無懈可擊的。哈哈，我捱冷站完全場，為的是想證明 Nina Stemme 是否值得她的聲譽。她是當今最好的戲劇重女高音。也要說，要不是站在寒風中不斷瑟縮，在劇院裏我恐怕不敵 Jetlag！後話是後來我有機會在柏林聽到她，見下文。

《帕西法爾》*Parsifal*

第二場 *Parsifal*，我買的是池座偏兩邊廂座的第一排。這選擇有道理，因為我認為 "聽 *Parsifal* 的耳朵" 應當主要是聽管弦樂，而我的座位就在樂團的上面，音響效果好到無倫！次日我看《玫瑰騎士》坐大堂前中，音響效果遠不及。要知道，維也納國家歌劇院的管弦樂團，是維也納愛樂社提供的。而這一直是我認為在維也納歌劇院看戲是 "世界第一" 的一個因素：一張票不但看了最高水準的歌劇（這裏的製作永遠一流，因為票價夠貴而觀眾多），也可說聽到了 Wiener Philharmoniker 的聲音！

Johan Botha 是當今最著名的 "英雄男高音"（Heldentenor），但他的英雄氣概很大部分來自他 "超雄偉" 的身形：有這樣的體魄才能發出這樣的音量，但從看戲的角度說，這個當今舞台上最胖的歌手，演戲既動作遲鈍也木無表情，是最劣的演員。不過，看瓦格納目的是聽不是看。我聽到了當今最著名的英雄男高音了！

Angela Denoke 演 Kundry 不過不失，而導演需要她賣弄點色相，儘管這點非她的強項。這個演出我能得到音樂上的高度滿足感，儘管我對此劇的新潮製作未能苟同。

今天的歌劇製作，常常為了追求不同的視覺效果，為了"與別不同而求異"。服裝用時裝（紐約大都會的 *Macbeth* 亦然），古裝單是武士盔甲的置裝費就會很貴，我認為節省成本可能是"時代現代化"的一個因素。但我最看不過眼的是，花女 Flower Maiden 的一場景不在草原，而是在一個類似妓院的紅燈客廳，羣芳向大胖子獻身，最好笑的是最後 Parsifal 請出聖劍，那是一條用乾電池發電的圓形大光管！也要説昨天的 *Elektra* 是很傳統的製作，但仍免不了賣弄，有裸女不必要的出現。不過，不要緊，我看 Wagner 和 Richard Strauss 百分之九十是聽：歌手走音必然令我生氣，台上怎麼演不重要（Bonus 是看這裏的 *Parsifal* 和 *Elektra* 台上竟有美女的"驚鴻一現"，想不到啊）。

《玫瑰騎士》*Der Rosenkavalier*

《玫瑰騎士》一劇的演出者，除了享維也納 Kemmersängerin 最高聲譽的 Elīna Garanča 外，Martina Serafin、Erin Morley 和 Wolfgang Bankl 分擔要角，是 Otto Schenk 的老實製作，不過第二幕的佈景也有些賣弄創新。指揮者是昨晚的 Ádám Fischer，一連兩晚指揮"最長的戲"，辛苦啊！

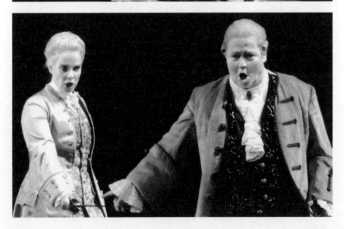

我期盼看的是 Elīna Garanča：上次在 Riga 聽她的 Gala Concert（見下文），也許期望過高而略感失望：聲望這樣高的歌手，演出即使不錯也會令我覺得 below expectation。但憑這場演出，我是滿意的。其實此劇最重的角色應是 Martina Serafin，她的演出雖無驚喜也全無差錯，相信她是維也納國家歌劇院的駐團主要演員。Wolfgang Bankl 是著名的史特勞斯歌手，Erin Morley 的 Sophie 不能說很好，可以更輕盈流暢，但也無差錯。管弦樂一流，這些都是意料中的高水平，這水平在大多數其他著名國際歌劇院之上。

此劇的製作是傳統的，佈景華麗但不誇張，不致因台上太荒唐而影響我的聽覺欣賞。現在真怕看到莫名其妙的新潮製作。不過，今次高踞大堂中席的昂貴座位，卻發現音響和視野都不太理想。下次我會選擇。

這次到維也納無甚旅遊要求，去得太多了，但看了好戲，此行就可堪回味了。

Wiener Philharmoniker 的古本韓德爾

我到維也納之日剛好維也納愛樂團有音樂會，而我買到票。這場音樂會不在金色大廳，在 Theater an der Wien。全韓德爾節目，上半場奏 G 大調大協奏曲作品 6 之 1，水上音樂組曲 3 及組曲 1，下半場是 *Il Delirio Amoroso*。指揮是女指揮家 Emmanuelle

Haïm，女高音獨唱 Lenneke Ruiten。

這不是賣座的節目，賣個滿堂紅也許因為樂團又是所謂"世界最著名"的樂團。

但這場音樂會是古樂編制，登台樂師不足 30 人，用了好幾件古樂器，Haïm 坐在鍵盤樂器上指揮。可也得這樣説，雖然是Wiener Philharmoniker，卻聽不到正規的維也納愛樂。十多把提琴也發不出 VPO 的溫厚音色。

我喜歡的韓德爾是現代管弦樂編制的，不喜歡復古，尤其古本的 *Water Music*，沒有 Harty 及其他近代編本的氣勢。其中著名的詠嘆調（Air）連節奏都不同，使我説偏見認為這個最美旋律也完全失去美感。我當然早知如此，但總是 VPO 啊，碰上了不能不聽。事實也是那天國家歌劇院有演出，維也納愛樂的大半團員都在那裏上班去了。倒是下半場的 *Il Delirio Amoroso* 我是初聽，而這音樂不需要現代編制。荷蘭女高音 Lenneke Ruiten 的外貌比她的唱功漂亮，高音有點壓力。

於是我想，堂堂柏林（見下文）與維也納的兩大 Philharmoniker也不過如此，技術上不比香港管弦樂團出色。我在國泰航班上看了港樂團在維也納金色大廳音樂會的錄影，Prokofiev 第五呈現了最高的技術水準，不輸給任何樂團。一定要挑世界之最的話，我認為也許最好的管弦樂團，是阿姆斯特丹音樂廳管弦樂團（范志登也是這樂團訓練出來的）。

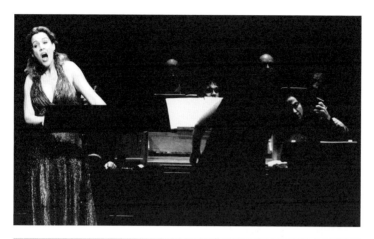

柏林德意志歌劇院

Elektra、*Rigoletto* 和 *Salome*

2016 年 6 月底到柏林，第一個目的是看歌劇聽音樂，第二個目的是為了我有移居柏林之計作考察：柏林音樂活動世界第一，消費遠低於倫敦巴黎，歌劇票可能是倫敦的半價，買票不難，巨星雲集，水準卻有過之無不及。

像今次 Nina Stemme 演 *Elektra* 就是少數不可不看的演出，我也有興趣聽近年走紅國際樂壇的俄羅斯女高音 Olga Peretyatko 演 *Rigoletto* 裏的 Gilda，看看她是不是新的一個 Anna Netrebko！我沒有失望。

《厄勒克特拉》*Elektra*
· ·

上次在維也納站在寒風中看完了 Nina Stemme 演 *Elektra*，也很滿足。但我很幸運，不久就能安坐柏林德意志歌劇院（Deutsche Oper Berlin）的大堂前，舒舒服服地看到了 Nina Stemme 演 *Elektra*。

這幾年，Nina Stemme 已被公認為當今的首席瓦格納女高音，她現在不斷巡迴於最頂尖的歌劇院，主要都是唱 *Elektra* 和 *Isolde*。這是歌劇中最沉重的兩個女高音角色，*Elektra* 也許只是 90 分鐘的獨幕劇，但女主角全場在舞台上，而且音量負荷奇大，也許比唱三場《茶花女》還吃力。這個角色要求的 "音量" 是最大的，因為有着百人管弦樂和歌手鬥大聲，非常刺激。我想到當年 Sir Thomas Beecham 指揮此劇，向管弦樂團大叫："Louder, louder, we still hear the singers！" 這種人聲與管弦樂的 "角力"，正是只有聽 Wagner 和 Strauss 才能帶來的一種無比的刺激性。Nina Stemme 是少數不會給樂團壓倒的歌手。她是年已 52 歲的瑞典人，和 Nilsson 是同胞，Flagstad 則是挪威人，Karita Mattila 是芬蘭人（Lauritz Melchoir 是丹麥人，大聲族都來自北歐）。近年聽大約同年歲的 Renée Fleming，覺得她今天失去的是音量，可是 Nina Stemme 完全 "聽得清楚"：即使 *Elektra* 是對此的最高考驗！更令我要說 "超讚" 的是 Nina 即使不苗條也不是個大塊頭，她也不減肥，還說過演 *Isolde* 前應先飽餐一頓！而 Renée Fleming 之所以失去音量，大概是因為減肥扮靚⋯⋯ Stemme 大聲而不 "大隻"，是天生的戲劇女高音及最好的演員！

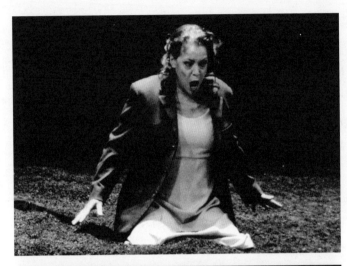

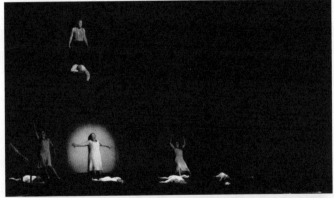

也許 Nilsson 的聲音更有破石穿金的效果，但 Stemme 的音色比較柔和抒情，使我想起另一個 "最大聲的女人"：Hildegard Behrens。也許 Nilsson 唱 "兄妹相認"（Recognition Scene）最後唱 "Orest" 的高音能拉得更長而更穩定，但 Nina Stemme 的演繹和舞台演出也許更有感染力？我有曾兩次聽 Nilsson 唱 *Elektra*，指揮是 Karl Böhm 和 Carlos Kleiber，也聽過 Behrens！這個場景是音樂史上最感人的一段，我聽得太刺激了。而劇院的音響效果一流。另外兩個女高音，是很有名的 Waltraud Meier，唱母親 Klytämnestra 一角，和我不認識的 Manuela Uhl 唱妹妹 Chrysothemis 一角（以前聽的兩場 Nilsson 赫然由 Leonie Rysanek 和 Gwyneth Jones 演）。Meier 年輕時能唱 *Isolde*，今天她已 60 高齡了，在 "鬥大聲" 的遊戲中不免遜色了，但她是一個最好的演員。不過，在最後的喝采聲中我似乎聽到有少許倒采（意大利的常事，想不到德國也有點這樣）。還擔心 Uhl 的音量，但沒有問題。不過，演 Orest 的 Tobias Kehrer 平平而耳。柏林德意志歌劇院的音樂總監 Donald Runnicles 指揮，演繹正宗，樂團水平極高。

我不大滿意的是 Kirsten Harms 的製作：類似時裝，全劇發生在城堡下的沙石地上，人人全劇踏碎石演出，也不知道是甚麼邏輯了。最後 *Elektra* 的《死之舞》不用勞動主角，反正主角也不會跳舞，卻忽然跳出一批芭蕾舞蹈員狂跳石上舞。近年的歌劇製作都以標奇立異為能事。我不欣賞這製作但倒也不致於反感。維也納的製作好看得多，甚至有裸女的 "驚鴻一現"！不過，維也納票價是雙倍。

《弄臣》*Rigoletto*

簡直令人反感的製作，是我次日看的 Jan Bosse 可說胡搞的
Rigoletto（《弄臣》）。進場時看到台上排了幾排座位，還以為是
進錯了 Concert performance！這些座位都坐了演員，以雜牌軍
的形式出現，有穿全套西裝的，也有穿 T 恤拖鞋的，當然也是時
裝戲（也許時裝表示"創新"，也許為了省錢，我看不出有甚麼邏
輯，尤其弄臣故事封建得很只會發生在古代）。舞台佈景能升降
移動，也只是賣弄高科技的噱頭而已，對劇情無補。

36 歲的俄羅斯女高音 Olga Peretyatko 演 Gilda 是本次演出的第
一亮點。她樣貌清秀，音色更嬌嫩甜美，正是我要聽的理想的劇
中人的少女音色。無疑當年 Joan Sutherland 能發出也許無人能
及的聲音，但她像 Gilda 嗎？意外的是韓國男高音 Yosep Kang
的音色也甘甜圓潤，高音輕易而自然，反而 George Gagnidze 的
Rigoletto 只是稱職而平平無奇。

威爾第歌劇中，我最喜歡的始終還是《弄臣》，裏面著名的四重唱
是最精彩的，真是 Rococo 式旋律的絕作，還有大家最耳熟能詳
的幾首詠嘆調。以前沒聽說過的 Yosep Kang 的那兩首最耳熟能
詳的詠嘆調（*Questa o quella* 和 *La donna è mobile*）都唱得好極。

我非常喜歡這間當年在"西柏林"的柏林德意志歌劇院（Deutsche
Oper Berlin），座位視野好，勝過我也去過仍在大裝修中的東柏
林菩提樹下大道的國家歌劇院（Staatsoper Unter den Linden）：

當然後者更漂亮的裝潢及輝煌歷史，但建築設計肯定是新的實
用，像梯級排位就是最大的進步了。戲院的音響也極好。我記下
最佳座位也許是堂座 11 排，沒遮擋。因為我將來一定是座上客。
Elektra 我坐前面 6 排最側的 1 座，視野沒問題，而看 *Elektra* 要

儘可能坐前面才最能體驗那種"音響震撼"，*Rigoletto* 我只能買到 21 排，也是 1 號最側的座位，但視聽效果都不錯。戲院不漂亮，但音響和視野都勝過"有歷史"的名劇院，如維也納（票價貴，難買票，遮擋得很）Bolshoi、Garnier。下次有連串好節目時，我會來天天上班一星期！聽完 *Elektra*，我哼着 O lass deine Augen mich sehen……的旋律，散步半小時回酒店，我想我移居柏林的大計又更接近一步了。

《莎樂美》*Salome*

我的第四場好戲，又回到今年去得最多的柏林，而且在我最熟悉的德意志歌劇院（Deutsche Oper Berlin），我聽了一場非常精彩的《莎樂美》，但同時看到了台上一場非常荒謬的《莎樂美》。

老將 Jeffrey Tate 指揮，Manuela Uhl 演 Salome，John Lundgren 演 Jochanaan，Burkhand Ulrich 演 Herodes，Jeanne-Michel Charbonnel 演 Herodias，雖非明星也全部稱職，管弦樂演出一流，於是這是非常值得聽的音樂。最好的座位只是折合約 700 港元也超值。

我可以同意歌劇製作的推陳出新，但這個 Claus Guth 的製作創新得過分。看劇照，這完全不像 *Salome*，時裝的，佈景不是皇宮，是一間服裝店，台上出現了不同年齡的一共七個莎樂美（代表莎

樂美自幼至今），表示後父早有非份之想。七重紗之舞的一場，
唯一不跳舞的竟是莎樂美本人。哈哈，這究竟想表現甚麼我不計
較，我來是要坐在大台前中座，以合理票價聽 Richard Strauss 排

山倒海的管弦樂色彩的刺激性。我已滿足了！幾個月間我在同一劇院看了在音樂上很精彩的 *Elektra* 和 *Salome*，也要說一句夫復何求啊！

紐約大都會歌劇院

Macbeth (Verdi), *Die Fledermaus*

《馬克白》*Macbeth*（**Verdi**）

場刊說這是大都會歌劇院（Metropolitan Opera House, New York）
的第 104 場 *Macbeth*，也是 Anna Netrebko 第一次在大都會演這
角色。Anna 已創下了一連三季演大都會的開幕戲的殊榮，她也
是當今全世界最紅的女高音，具有當年 Pavarotti 的叫座力。我
一直想，我在"息勞"前必須看到她的現場，現在我的理想實現
了（也不能說我是她的大樂迷，因為我是瓦格納和理查史特勞斯
的擁躉；但 Netrebko 馬上要到 Bayreuth 唱 Elsa）。

這幾年，我可說專程坐飛機去看的歌手，包括在巴黎看 Renée
Fleming 的 *Arabella*，嚴冬在拉脫維亞的 Riga（真的是專程）聽

Elīna Garanča 的獨唱會，兩次也許期望過高，都有點失望。這次期望更高，但卻完全不失望，甚至超出預期。那是説，這是"人的耳朵能聽到的最高水準的歌唱"演出。上次同樣的印象，要追溯到 20 年前在琉森音樂節聽 Cecilia Bartoli（下文）……

當年 Anna Netrebko 在薩爾茲堡演《茶花女》時，她是個大美女。不過，美女時期的 Anna 只是個好歌手，今天她的身型大了一倍，卻是偉大的歌手。她的聲音也全變了，由當初的嬌嬈變成今天的厚重，由 Violetta 和 Gilda 變成了 Lady Macbeth。想起女高音的身型與歌聲的變化，遠至 Callas 近在 Fleming 都因減肥變靚而犧牲聲音，Anna 相反，可佩。

有了這身型，她才具有唱 Lady Macbeth 的音量，無懈可擊的控制，和絕對夠"長氣"，男主角 Lučić 和 Pape 雖好，音量便相形見絀了。我不是要以"聲大為美"，可是在大都會這樣超大的劇院裏，我不想聽到掙扎出來的聲音（劇院太大，不能不唱盡）。她一發聲，似乎男人的聲音都"聽不見"：Calleja 是當代的大聲公，也似乎比不過她。只有擁有綽有餘裕的中氣不用為技巧掙扎，才能放開懷抱，盡情演繹 Lady Macbeth 這個極難的角色。這角色不但要音量，要速度，甚至要一點花腔的技巧。我非常高興的是，第一次聽 Netrebko 的現場，我看的竟是難唱的《馬克白》，我看了她的唱功的"全套"。Netrebko 的狀態絕對在巔峰，控制全無分毫差錯，要知道，人的聲音在音色上也許是最完美的樂器，在技術控制上卻可能是最難完善的樂器。她是今天世界上最著名的女高音，她成功了。

但 Pape 的音量真的有點欠缺。這裏想說一下音量的問題。當年
的意大利歌劇大聲公是 Mario Del Monaco，女高音都怕了他。
除了據說他喜歡 "Shout down" 對手外，也怕在二重唱通常以高

Anna Netrebko

音結束時他不肯收聲，要女高音當場落敗。不過這只是意大利歌劇……更大的聲音要聽 Wagner 和 Strauss……

其實 Željko Lučić（塞爾維亞男中音）的 Macbeth，Joseph Calleja（馬爾他男高音）和 René Pape（德國男低音）都是名家兼高手，可是大家來看的最終主要是女主角。但我不大喜歡這個製作，用時裝已足引起爭論，也無必要，麥太太夢遊的一幕為甚麼要在一排椅子上走？在黑暗的舞台上這樣走簡直有工傷的危險，但身價高貴的 Netrebko 都做到了，而且謝幕時她刻意把一部分她可獨領的風騷讓給 Lučić，自己拍手叫好，很有風度。只要她不學 Renée 姐減肥，她會繼續在巔峰狀態很多年，以她的聲望和身家，她今天還不斷學新的角色（我們學習都為賺錢），像這裏的 Lady Macbeth，甚至 Elsa……佩服！

《蝙蝠》*Die Fledermaus*

從倫敦飛紐約，喜見適逢 James Levine 指揮 *Die Fledermaus*（《蝙蝠》），當然一早買票了。James Levine 在大都會指揮過 2,500 場歌劇。大都會歌劇院的音樂總監（Music Director）那時仍然沒有

聘人，因為他雖然因健康問題出不了場，但此席仍然虛位以待。
1986 年他便已出任大都會歌劇院的藝術總監。2006 年他兼任波
士頓交響樂團音樂總監時，不幸在舞台上摔了一跤嚴重受傷，一
度下半身全面麻木不遂，甚至雙手都不聽使喚。但經群醫問症，
也虧得他自己的努力（也要説幸虧他有錢），結果他終於克服困
難，雙手能作指揮的動作了。我在樓上廂座第一排近觀，他的指
揮動作完整，而且對樂團和台上演出的控制天衣無縫。不過，為
了他偶爾的演出，大都會歌劇院和卡耐基音樂廳的舞台，都由工
程師特別設計了一台升降機：他不能離開輪椅。換了別人，誰會
聘他？不過，Levine 也許是當代最著名也最好的美國指揮家：
一個真的美國人，不是擁有美籍住在美國的歐陸名字的擁有者。
他其實比我年輕，但看來更老，唉，相對於他的不幸，我是白活
了，可幸的是 2016 年我還有機會看他登台。年輕（我和他）時
我在倫敦聽過幾次他的音樂會，記得還進過後台。他是個年輕的
大胖子，那時他頭大髮多，是個頭顱還要大一號的 Dudamel。記
得他演出後一頭大汗，披着大毛巾見客。他是少數我敬佩的指揮
家，範疇廣大，不論演甚麼都可靠。他也是鋼琴家，10 歲登台
奏協奏曲，鋼琴老師包括 Rudolf Serkin 和 Rosina Lhévinne，指
揮老師是 Jean Morel，但他做了 George Szell 的助手多年，難怪
他能把大都會的樂團訓練到最高的水準了。

一別多年，能在 2016 年重聽 James Levine 是難得的，我也想到
我特別喜歡他對人聲這種"樂器"的超級喜愛，很多著名的歌手，
像 Renée Fleming 和 Kathleen Battle 都可説是他訓練出來的。在
錄像中他對歌手的精彩演出常常有欣喜若狂的表現，看錄像他指

揮 Ben Heppner 唱名歌手的得獎歌（Preislied）後喜極忘形的表情就令我難忘。

言歸正傳，這次演出也有一個我十分期盼的名歌手參與：著名女中音 Susan Graham 演 Orlofsky（化鬍子裝），她也確是那晚全場最出色的演出者，儘管 *Chacun à son goût* 唱英文聽不慣。可是其他要角：Susanna Phillips（Rosalinde）、Lucy Crowe（Adele）、Dimitri Pittas（Alfred）、Toby Spence（Eisenstein）、Paulo Szot（Falke），都只是稱職而已，尤其 Crowe 的花腔不太完善。Jeremy Sams 的 production，用盡大都會製作必然的大場面，舞蹈員是衣服穿得特少的長腿美女，看歌劇也可以很養眼啊！現代的歌劇演出常有這樣的養眼鏡頭，維也納的 *Elektra* 竟有裸女的"驚鴻一現"！

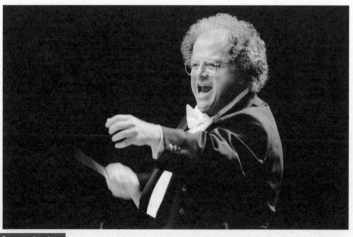

James Levine

我想起劇中有這樣的對白:"我建議你去看一次你必須看,但你其實不會想去看的東西。""是甚麼?你說的是歌劇?"……哈哈,現在社交觀眾看歌劇,有大場面也有美女,誰都會想去看啊。可是也要說 *Die Fledermaus* 是最動聽最有娛樂性的應節(輕)歌劇(劇情發生在大除夕),而我看到了 James Levine 再加上 Susan Graham,絕對是難得聽到,甚至可說是一場難忘的演出!

James Levine 那天指揮的難得錄像:http://v.youku.com/v_show/id_XMTQ2OTg5ODU0NA==.html?from=y1.7-1.2

巴黎巴士底歌劇院

《阿拉貝拉》*Arabella*

因為我的 favourite composer 是 Richard Strauss，於是在我的 favourite singers 的行列中，Renée Fleming 就自然高踞前列。她是今天公認的史特勞斯的權威演繹者之一：這對一個美國人來說更不簡單。在出眾的瓦格納和史特勞斯歌手中絕少有英文的姓氏，這似乎大都是德國和北歐歌手的領域。

好久沒有聽費琳明的現場了。2008 年她代表美國音樂家在北京演出了奧運專場，可是我錯過了。五月忽然非常想念她，於是我特別飛到維也納，去聽她在歌劇院演 *Arabella*，以及在"金色大廳"的獨唱會。我訂了票迢迢千里到了維也納，卻不幸她抱恙取消演出。時間和旅費的損失（否則我不打算到去得太多的維也納），還不是我那時失落的主因，不過我馬上告訴自己，還有機會，因為繼維也納後，她會在六月到巴黎，一共演出九場 *Arabella*。結果我在六月底得償所願，在巴黎的 Bastille 歌劇院

聽了她演的 *Arabella*。

這之前的兩年，我每一年在歐洲的時間竟達九個月，於是"退燒"多年的音樂狂熱，竟因到處都是音樂廳的誘惑而完全復元，甚至有興趣執筆和讀者分享！曾因忙於做很多"無聊的事"，竟成了多年不聞樂韻的野人，自己也覺得難以置信。我是個非常 purposeful 的人，一旦決定要聽一場音樂會，時間和機票不是問題 (那次我跟着還從維也納飛倫敦聽王羽佳)。現在有了互聯網，可以直接在巴黎歌劇院的網址訂票。不要光顧網上戲票經紀，這建議得自不愉快的經驗。維也納的退票，經紀不但不"同情"我，給我扣了 15% 的服務費，票款據說要等幾個月才退回信用卡，可是事實上究竟有沒有退款我都不清楚 (沒有時間核對)。更大的"騙局"，是也曾光顧俄羅斯戲票代理買芭蕾舞票：他們把票價提高超過 200%，然後給你八五折"優惠" (而一張 Bolshoi 芭蕾票他們可以賣近 400 美元)！其實不但在維也納或巴黎，即使在俄羅斯，渴求的 Mariinsky 和 Bolshoi 的票都可網購，而且可以通過英文網站買票。

可喜的是我終於坐在 Bastille 歌劇院的堂座上。那天的最高票價是我付的 180 歐元，但似乎樓下堂座上幾百座席的票都是這個票價，於是我的座位也只是"還可以"。巴黎有兩間歌劇院，著名的 Garnier 歌劇院是地標建築物，但今天那裏上演芭蕾舞居多，歌劇多半在 Bastille：新式的劇院，坐位較多，沒有 Garnier 的歷史和聲望，但音響和視野效果都比較好。

Arabella 是史特勞斯晚年最後的兩部歌劇之一（另一是《隨想曲》*Capriccio*），創作於 1933 年，作曲者時年 69 歲。這部戲可說是 20 年前的《玫瑰騎士》在精神上的續集，同樣是以維也納上流社會為背景的喜劇。《玫瑰騎士》的作詞人是大詩人 Hugo von Hofmannsthal，史特勞斯把後來已物故的這位詩人未完成的文字配上音樂，就譜成了 *Arabella*。今天看來劇情非常老土：破落戶貴族希望大女兒 Arabella 嫁得金龜婿擺脫窮困，最荒謬的是為了省錢，二女兒竟然女扮男裝過活。父親不擇手段地把 Arabella 的照片寄給一個有錢的同輩朋友求親，結果來應徵的卻是這朋友的姪子，最終當然喜劇結局。故事雖然荒唐（大多數歌劇的故事都是荒唐的），但只要音樂好便有說服力了。這是 Renée Fleming 近年的首本戲。光是這三個月，她便先在維也納，跟着在巴黎，每隔幾天唱一場這個角色，其間也開些獨唱音樂會，還有一天飛往倫敦，在英女王的金禧慶祝節目上演唱一曲 *One Fine Day*。她是美國的歌劇之后，這類幾十萬觀眾的演出她是不二的人選。

同樣是演 *Arabella*，每間歌劇院的演出，都是不同的製作，除了樂譜一樣，台上所看的完全不同。巴黎這個製作，充分利用了現

代化大劇院的超豪華，把理應是破落戶的家佈置得像王宮，並充
分利用了先進的旋轉舞台科技，結果非常悅目之餘，卻可以說絕
不寫實。蘇黎世幾年前同是費琳明演的製作（Decca 有 DVD 版）
佈景就現實得多。不過，沒有人看歌劇會計較"戲劇可信"的元

素。我也寧願看豪華的大場面。一進場佈景就呈現在台上，沒有幕，不時有工人在台上搬走豪宅的傢具（主人窮到給搬個空），戲已在音樂之前開場了。現在的歌劇導演，為了"不同"的效果，有權想出許多可以引起爭議的噱頭，於是大導演如 Zeffirelli、Visconti、Ken Russell 和張藝謀，都成了歌劇導演，製作"與眾不同"的歌劇。我的目的是聽音樂，所以我絕不計較演出的噱頭，像演《莎樂美》的真正裸舞，《波希米亞人》的舞台上出現裸模之類，只要不至捨本逐沒，我甚至歡迎這類"有增視覺效果"的噱頭。不過，這製作最後一幕"應有"的大樓梯（有些製作最後一幕的幾乎整個舞台就是一條大樓梯），這裏只是戲台左邊的小樓梯。女主角最後從樓梯頂慢慢走下來，按傳統習慣拿一杯水給男主角，表示接受他的求愛，本應是很戲劇性的。本製作裏省去了一條大樓梯，是我未能苟同的一點。

演員陣容還有像 Michael Volle 演 Mandryka、Julia Kleiter 演 Zdenka、Íride Martinez 演 Fiakermilli 等，都是演這些角色的好手，與 Zürich 演出的 DVD 很多角色相同。指揮是巴黎歌劇院的 Music Director，Philippe Jordan，算是比較年輕的重要指揮家。從指揮到每個演員，演出都絕對稱職。和意大利歌劇需要很多"明星"不同，德國歌劇需要的是好歌手，不是明星。正確的說，Richard Strauss 的作品應是樂劇，Music Drama，不是意式的 Opera，不需要明星級的男女高音來唱詠嘆調，比拼高音、花腔和美聲的高下。樂劇可說是更高層次的藝術。我也許"在理論上"希望是 Thielemann 指揮，Thomas Hampson 唱 Mandryka，Susan Graham 唱 Zdenka……可是這樣說很不公平，因為我雖然

挑剔，也要承認 Michael Volle 和 Julia Kleiter 唱得一樣好。理查史特勞斯樂譜的配役，有很多特色。如所周知，他的樂劇一貫重女輕男，而且重要的男角是男中音（Mandryka），男高音是配角（在 Salome 甚至是諧角）。在 Arabella 裏唱出的最高的音是 Zdenka（女中音）唱的（在第二幕的姊妹場景），而在第二幕結尾的 "Mein Elemer!"，一段獨奏是用中提琴拉小提琴音域的旋律，而妙用法國號。我常看的一段錄像（Unitel），正是 Renée Fleming 和 Christian Thielemann 在 Salzburg 音樂會的現場。從 You Tube 可以免費下載三個錄於不同的音樂會的錄影，其中一個很妙：Fleming 作側耳恭聽狀，教我們聽法國號 Horn Call，道地的 Richard Strauss Sound！聽 Arabella，很多精華都在管弦樂裏。用聽《茶花女》的耳朵聽史特勞斯，你聽不出妙處。

説到蕾妮・費琳明，我是衝着她的大名，才會從香港到維也納再追到巴黎的。她演唱 Richard Strauss 已是今天的絕唱之一了，尤其是演 Arabella 和 Capriccio，現在她在全球各大歌劇院巡迴演的首本戲正是 Arabella。演這個角色，她今天的對手也許是 Karita Mattila，後者也許擁有更宏亮穩定的嗓子（能唱 Salome 的嗓子），可是論演繹細節之精微，費琳明是最好的，因為只有她能唱出每個音和每一句的 Nuance（細微差別），像她的老師 Schwarzkopf！我追隨費琳明多年，非常佩服她能用六、七種文字演唱，而且德法語絕對精通。只有這樣才能唱盡 Arabella。2008 年 Salzburg 的 Unitel 錄影是她的絕唱。不過，四年後的那晚，儘管演出仍然非常好，她的音色已沒有當年的明亮，音量尤其有壓力。她仍然是"世界上最漂亮的 50 歲女人"，就算

演 Arabella 的少女角色我也能"視覺信服",起碼比 Mattila、Popp、Janowitz 和 Te Kanawa 都像樣得多(年青時她曾是個大肥婆,四十多歲才反而成為公認的美女)。她是大老倌,自然台風一流。也要承認,七十年代久居倫敦,我有很多聽盛年時甚至初出道時的她的可能性,但大都錯過了。這是因為那時她唱的是《茶花女》和 Lucia 之類,不大唱(不唱?)Strauss,而那時更強大的 Joan Sutherland 和 Leontyne Price 等也仍在唱這些。她說過,如果今後有生之年限她只唱一個作曲家,那肯定就是史特勞斯。到近年,她致力於 Richard Strauss 的作品,而 Arabella 似乎成了她的化身,她才成為我心目中少數的大師級歌手!雖然是 2012 年而不再是 2008 年,我仍然看到出色的一場"Arabella à la Fleming",值得我從香港追到維也納和巴黎!

Renée Fleming 在香港

2013 年 5 月初在香港看到了一場精彩的演唱會：Renée Fleming 5 月 9 日在文化中心的演出。因為 Richard Strauss，費琳明也成了我的摯愛歌手之一（我聽過 30 歲前的她）。近年她最主要的範疇，就是 *Arabella*、《阿里阿德涅在拿索斯島》(*Adriadne auf Naxos*) 和 *Capriccio*。

這次香港的演出，包括一輯三首史特勞斯的藝術歌曲。我錯過了上次她在香港的全史特勞斯節目，非常可惜。也要説幸虧她在香港的節目也不是維也納的 Messiaen 和 Dutilleux 的現代法國歌曲節目。歌手與舞者都會以能引進新的範疇為榮，為此我敬佩 Renée Fleming 和 Diana Vishneva，尤其是以她們的聲望，大可輕易地"吃老本"也一樣滿座賺大錢，演新節目是需要很多排練的。可是，儘管我敬佩 Renée 演新的曲目，不用説的是，我情願聽的是像那晚動聽而多元的節目，我不要聽 Dutilleux。

那晚節目也包括韓德爾的歌劇選曲，德布西、康狄盧布（Canteloube）、美國 Musical 選曲（Rodgers & Hammerstein），最後以兩首著名的意大利歌劇詠嘆調終結。Fleming 是真的語言天才，一晚內她唱了德法西英意文的歌曲（她能操流利的法語德語接受訪問，甚至能說俄文）。她的台風一流又是個天生善溝通的人，能控制觀眾的情緒於股掌間。Renée Fleming 更是專出大場面的最佳歌手，Proms 的最後一夜、The Met 的開季演出、英女王的 Diamond Jubilee、奧巴馬的就任音樂會、諾貝爾獎，和北京奧運的音樂會，人選都似乎非她莫屬。在歌手中她已達致近乎 living legend 的聲譽了。

但歌唱家的藝術生涯可以很短，雖能比芭蕾舞蹈員的表演生涯長，可是不如"不真正需要太多體力"的演出者，最長春的是不用發出自己聲音的指揮家，他們可以演到八、九十歲！當年我聽過年齡和今天的費琳明不過相若的 Victoria de los Ángeles，唱了一場可說不堪入耳的音樂會（見下文，我曾極愛她，至今耿耿於懷）。當然，Montserrat Caballé 竟唱到近 80 歲（還不太差，見 YouTube Strauss Recital）。上一年我在巴黎聽了 Fleming 的 *Arabella*，覺得她雖然不錯，但那天聲音有點弱。所以說實話正因我也極愛 Renée，我事前真的有點擔心她的表現：她肯定還是不錯的，但能否有最高的水準呢？像 Pavarotti 生前就曾有太多不堪入耳的演出。可喜的是，即使以技術表現來說，這場演出的水準非常高，一般不讓當年！有趣的是年輕時的 Renée 是個大肥婆，大約 46 歲才變成歌劇壇的美女！我又想起卡拉斯，她也曾是肥婆，減肥後中氣不足就不行了。那天聽完全場，我發現

Renée Fleming 不論音色之甜美，發音的控制，強的和弱的高音，都絕對在狀態。要批評的話，也許她的中氣沒有肥婆及年輕時的充足。那天唱完她得到了香港聽眾難得的的 standing ovation。

其實只有開頭的兩首"容易唱"的 Handel，也許因為尚未 warm up，有些控制上的小毛病，於是那一刻令我擔心後面難唱的 *Io son l'umile ancella*。但事實證明，她唱 Cilea 的 *Adriana Lecouvreur* 這首偉大的詠嘆調，不論音色的變化、音準，和最後的高音的穩定，我都無可批評，只有說非常完美！加唱的 *O mio babbino caro* 也是全曲需要高度控制的難唱詠嘆調，她的演出也同樣高水準。這兩曲的演出使我想起偉大的 Mirella Freni！當然，史特勞斯的那三首 Lieder，她是權威演繹者，那晚她唱來全無技術上的差錯。她唱 Strauss 的 Lieder，有歌劇演出的戲劇性，這並非不適合，因為史特勞斯的 Lieder 是可以很戲劇性的。聽 Renée Fleming 唱 Richard Strauss 是聽音樂的最高享受。我希望不久能聽到她的 Strauss recital，不論在世界何處，我都可能去得到。這次我也是特別來香港聽她的（現在我的長居地可說是在歐洲不同的酒店）。

她唱 Canteloube 的西班牙歌曲，很有道地的幽默感，唱德布西也不錯（哈哈，要潑點冷水，我卻不喜歡她太過戲劇化的舒伯特）。

Renée Fleming 總喜歡在音樂會上唱些美國的 Musical 選曲,我個人會較喜歡她把寶貴時間用在威爾第或普契尼上,可是我想她作為某種美國文化的標誌,唱些美國音樂也似乎是一種義務罷?年輕時的她是拿美國政府的獎學金到德國隨 Schwarzkopf 學藝的,結果她成了美國歌劇壇今天的 Icon!

結論是,我想非常高興的指出,那晚的 Renée Fleming 除了開始時"落筆打三更"外,仍處於高峰狀態,技術控制還是好的,今天缺的也許只是音量。我希望將來幾年(及因此能預期)她會繼續給我們更多的美好音樂時光。我現在最大的希望是能聽她演 *Capriccio* 的最後場景,那可說是"一個女高音歌手的歌劇"。2008 年她在大都會樂季開幕演出的錄像令我難忘,是我心目中最偉大的歌劇演出!可喜的是聽了這場音樂會,我認為她仍有重演這場景到令我感動的水平的能耐!

我在 Riga 聽到了 Elīna Garanča

從旅遊的意味看，我 2012 年的 Winterreise 可不是一次理想的
"冬之旅"：我在月初到了冰天雪地的聖彼得堡（我這一生的"最
冷經驗"之一），月底又回到冰天雪地的 Riga，那是拉脱維亞的
首都。之所以作這樣的"旅遊"，是看完了 Natalia Osipova 跳舞
後，我在 28 日晚上再去聽 Elīna Garanča 的音樂會。如果聽音樂
我也"追星"的話，我特別要現場見證的首先永遠是歌手。

拉脱維亞國家交響樂團舉辦了兩場名為 Garanča & Chichon 的
New Year's Gala 音樂會，賣點自然是 Elīna Garanča。直到那晚
我的願望成真前，伊蓮娜·嘉蘭查（ča 唸 cha）是當今之世我首
先"一定要聽"的幾個音樂家之一！儘管我也有興趣看看 Riga 這
地方，但這場音樂會才是我在此時飛往 Riga 的主因。里加歌劇
院距我住的酒店只是三個路口之距，正常走五分鐘可達，可是在
黑夜踏着冰雪走要用 20 分鐘。歌劇院外面是新式建築，裏面卻

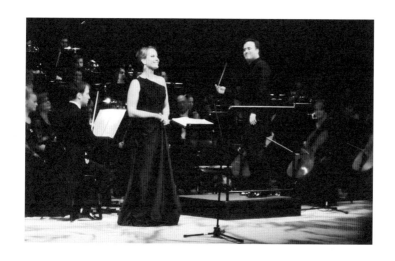

是古老歌劇院式的金碧輝煌。座位像在馬林斯基，是活動擺布的實木椅子，但我注意到椅子靠背都鑲嵌着一個人名的小銅牌：倒是一個很獨特的贊助方式。

Garanča & Chichon，你會問 Chichon 何許人也？他是指揮家 Karel Mark Chichon，"嘉蘭查先生"。我想到 Sutherland & Bonynge：儘管沒有過以此為名的音樂會，也儘管實際上有過無數這樣的演出。Sutherland 曾指定請她必須由夫君指揮（對此大都會歌劇院的獨裁者 Rudolf Bing 曾謔言"買豬肉不免搭豬骨"），可是嘉蘭查雖有令我飛往里加的叫座力，卻不至如此霸道，也許也還沒有這樣指定的發言權：Sutherland 是樂壇唯一立下這規矩的人。可是嘉蘭查的個人演出和錄唱片都喜歡婦唱夫隨。

節目雖以嘉蘭查的演唱為主，但也有純管弦樂的項目。Chichon 是這樂團的藝術總監，那晚他指揮的樂曲包括 William Tell 序曲和《天鵝湖》的圓舞曲，都處理得很不錯，細節之精細使我想到 Gergiev。拉脫維亞樂團雖無一級樂團的豐滿音色和爆棚力量，也算是技術完善的樂團。從這些 Classical Pop（和聽 Garanča 的 CD 的伴奏）的表現，我還無從判斷他的指揮造詣。但節目表說他已應聘在 The Met 指揮《蝴蝶夫人》及在 La Scala 指揮《波希米亞人》，證明他應當不單是一個只會婦唱夫隨的指揮。

那晚全場滿座的聽眾，絕對都像我是衝着聽嘉蘭查而來的。樂團坐在台上，樂團坐的 Pit 也排了觀眾席。她是當今最 in 的歌唱家之一，儘管和 Bartoli 一樣，她也 "只" 是女中音。因為那時還沒有聽過她，是我不放過這個 "現場見證" 機會的理由。Garanča 是最出名的拉脫維亞人。

嘉蘭查擔演的共有七首曲。首先是唱莫札特：樂團以《盧喬‧西拉》(*Lucio Silla*) 序曲開始，她唱了《費加洛婚禮》(*Le Nozze di Figaro*) 的兩首詠嘆調，和《狄托的仁慈》(*La clemenza di Tito*) 的 "*Parto, parto*"。聽唱片和看 YouTube 的朋友當知她的演出是怎樣的，Voi che sapete 和 Parto 可說是她的經典曲，Parto 唱得太精彩了。近年她的嗓子較早期更豐厚有力，戲劇化而不過度（我想到我更佩服的 Bartoli 雖然 "世界第一" 卻有時不免有演繹過度之弊）。她是莫札特的最出色演繹者。

嘉蘭查的音色比早年更豐滿厚重，這也許是人到中年的現象，

Anna Netrebko 不也一樣？不好的是她也一如 Anna，比過去任何照片的樣子豐滿得多：可以用"肥胖"這個詞來形容。她本是"最佳的卡門"，現在外形有點走樣了（註：後來在維也納聽她演《玫瑰騎士》，見前文，她又成功的清減了。）

Donizetti 的《寵姬》(*La Favorite*) 裏的 *L'ai-je bien entendu...* 是她第二部分的節目。這是一首很需要花腔技巧的詠嘆調。嘉蘭查唱得不錯，但用最高標準衡量，她的音準沒有唱片上的十全十美。那晚的節目其實完全給她錄了 DG 唱片：於是不幸我會與唱片比較。

下半場她先唱了柴可夫斯基的音樂和她的另一首本曲：聖桑的 *Mon Coeur s'ouvre a ta Voix*（亙古最美的旋律之一）。這場音樂會有點像唱片的現場鑒證。她唱聖桑比唱片和 YouTube 的兩個錄音又有點不同，也許我可以藉此推論她是一個注重即興靈感的演繹者。不過此曲我個人喜歡較戲劇性的演繹，但她的技巧控制是無懈可擊的，盛年歌手才能有此表現。最後以顧諾的 *Plus grand, dans son obscurité* 作結……也見同一新 CD。

一曲既終，一共有四首 Encore 之多，有趣的是第二首是純樂團的 Encore，指揮的奇怪表情像説"對不起我打擾了"似的。觀眾一早就全場起立，齊一到不像一般自然的 standing ovation，倒像是拉脱維亞音樂愛好者對他們的"大國民"當然的敬禮。Garanča 台風很好，她唱了三首 Encore 之多，首先兩首西班牙歌曲也見於另一 CD，但最後她唱了她未錄過音的 *O mio babbino*

cano，倒是意外。Elīna 的高音宏亮，絕對能輕易唱女高音，其實她的低音部更醇厚有特色。她和 Cecilia 都稱為女中音，實際可能是今天音域最大的兩個女歌手。她們兩人代表了今天 bel canto 的絕唱，也許 Bartoli 有更驚人的速度，但 Garanča 的嗓子有力量，powerful 得多。之所以需要聽現場，是要證明 "這是真實的"。

馬林斯基劇院在東京

2016 年 10 月 14 日和 15 日，我在東京意外的看了兩場非常精彩的音樂演出。那是 Valery Gergiev 率聖彼得堡馬林斯基劇院（Mariinsky Theatre）的亞洲巡演。在東京只演歌劇和音樂會，在上海還演出了芭蕾舞。我們對馬林斯基的認知，其實主要是它名震全球的芭蕾舞，但有趣的是，在東京，儘管不演芭蕾舞而票價高達 43,000 日元，卻仍然客滿。相對於在他們的祖家俄羅斯，大家求票的只是看芭蕾舞，芭蕾舞演出票價也高於歌劇（和別處相反）。我雖然反日，也得承認日本人是愛好音樂的，而且他們仍然有的是錢，在香港就賣不了這票價也沒有那麼多觀眾。在上海也許反而可以，後來在上海的第一場開幕演出，是芭蕾舞《羅密歐與茱麗葉》，而且由馬林斯基的首席花旦、"我的朋友"（這樣 claim 是基於我認識她，她也認識我）Vishneva 揭幕（可見中國的重要性）。可惜事前不知道，否則我會到上海去捧 V 娃的場！

唉，單一張票而且坐在樓上"高等位"或樓下的後座，也等於我的來回機票了！這個價錢我恐怕不會慷慨解囊，尤其我也一直有馬林只有等同於芭蕾的感覺或錯覺。但看完之後，我改變了過去錯誤的見解，肯定會在聖彼得堡的歌劇演出出現，而且，是的，在聖彼得堡，歌劇票不貴也容易買！這樣說，我要謝謝一位買了兩張票，而因事去不了的朋友贈我的票，於是，我也破囊買飛機票買酒店房去聽。能去聽已是意外的事，聽到如此精彩的演出更是另一意外！

《羅密歐與茱麗葉》*Romeo & Juliet*（Berlioz）

14 日晚上我在 NHK 音樂廳，聽的是貝遼士的戲劇交響曲《羅密歐與茱麗葉》，唉，我似乎與這首並非很普及的樂曲結了緣，因為最近剛在柏林聽過，那次還是配上芭蕾舞演出的。貝遼士此曲非常動聽，管弦樂色彩豐富。一連聽兩次也絕不厭。今次雖無芭蕾助興，我的興趣比上次尤有過之！

台上陣容浩大，我用望遠鏡觀察，合唱團的每一名成員都非常認真地演出，成績一流。女中音 Yulia Matochkina，男高音 Dmitry Korchak 和男低音 Mikhail Petrenko 的演出都很好。我想到俄羅斯歌劇演出之所以不是那麼有名氣，主要是因為他們用本地歌手，不用走江湖的國際巨星，但其實俄國歌唱家水準一樣高，而且他們在家優養着，不像國際歌手般不停飛賺大錢，也許演出

都累了！他們要賺盡最後一筆啊！José Carreras 剛唱了告別演
出，Domingo 唱不了男高音改唱男中音仍然賣座，這次演出的
女中音 Matochkina 在俄國是很有名氣的。她和其他俄羅斯歌唱
家也許都是馬林歌劇的台柱。他們的成員名單上其實也包括了一
個叫做 Anna Netrebko 的俄國歌手，哈哈。不過掛名是一回事，
Netrebko 作為今天最著名最叫座的女高音，會忙於走遍全球賺盡

最高的報酬。

此曲由吉格夫指揮，實在最理想不過了。他指揮這種浪漫派的樂
曲，演繹細緻非常適合，樂團演出也近於最高峰。相信樂團都會
喜歡演這種不是伴奏芭蕾舞的場合。

《尤金奧尼根》*Eugene Onegin*（Tchaikovsky）

15 日中午 12 時，馬林斯基歌劇團在我熟悉的上野文化會舘，演
出了柴可夫斯基的歌劇《尤金奧尼根》（*Eugene Onegin*）。我不
大信服普希金的故事，但此劇也給編成芭蕾名劇。這次演出，
Maria Bayankina 演 Tatianna，Yekaterina Sergeyeva 演 Olga，
Alexei Markov 演 Eugene Onegin，其他的演出者都是我們不熟
悉的俄羅斯名字。我非常喜歡這個傳統式樣的製作，因為一連串
在維也納和柏林，我看了很多為創新而走火入魔的製作。對我來
說，看歌劇不同看芭蕾舞，聽的因素佔七成的重要性。所以，儘
管台上沒有國際巨星，我聽到一流的音樂，舞台製作不無創見，
但很合理，這就可以滿意了。兩個女主角都很年輕，Yekaterina
甚至只是個 “見習生”，尚未掛名馬林的英雌榜，但兩個人都唱
得好，Yekaterina 尤其是個美女，可能是今天舞台上最漂亮的歌
劇演員之一！這場戲我看得完全滿意，其中最大的滿足感，應是
來自超出預期！以後到聖彼得堡就不必一定要看芭蕾舞了！那
裏歌劇票易買，芭蕾票更貴而難求。

附帶一提的是，Gergiev 的確"最能幹也最賣力"，我們近四時才散場，他老先生當晚繼續登台，指揮一場貝多芬交響曲的音樂會！當今指揮誰有這樣的耐力？

附錄　自九十年代歌劇女伶也要論色相

現代歌劇觀眾對歌劇演員的要求很苛刻；不但要求唱功高（謝天謝地，這點大概仍是首要的要求），也要求演技好和外貌有一定的吸引力。今天的觀眾大概不會 "假作相信" 一個像 Nilsson 的歌手是個性感的莎樂美！今天演史特勞斯的《莎樂美》的演員，多半是真的要跳 "七重紗之舞" 的。新一代的歌劇演員，許多都兼具聲、色和藝。也許幾年前最能以三者兼具而大出鋒頭的一位歌手，是 Maria Ewing。

瑪莉亞・依榮最初給人這種印象，是她在 Covent Garden 演的 *Salome*，導演者是她剛離婚的丈夫，英國著名舞台導演 Sir Peter Hall。然後，她在觀眾席以萬計的倫敦的 Earl's Court（這本來是展覽大堂而非演歌劇的地方）唱場面偉大 "千軍萬馬" 的《卡門》，而這好戲 1989 年底在日本，1990 年在澳洲再上演。她的好處是不但能唱，而且能演，以及許多人認為她有性感的外形。我想當年還不到 40 歲的 Maria Ewing 絕不算美，但有魅力，配合她的演技可以極有吸引力。影碟《費加洛婚禮》（Böhm / Ponnelle）裏演 Cherubino 的便是她。我想她的樣子並不美，但因為 "七情上臉"，有她的可愛與性感之處。她的樣子有點怪，原來她的爸爸有紅印第安人的血統，

母親是荷蘭人。她自然是美國人。

這位九十年代歌劇壇的鋒頭人物並非出身於音樂家庭，但父母都愛音樂。Caruso 的唱片使她早年產生學聲樂的興趣。她爸爸倒會彈一手不錯的鋼琴，所以她 13 歲時也學鋼琴。父女關係十分融洽，但她 18 歲那年父親逝世，葬禮後的第二天她便要開獨唱會。她沒有失場，一早就學會了不失場的職業精神。因為她相信她的爸爸也不想她失場，而且一定出席她這場音樂會。她不想令死者失望。

她的聲樂老師包括兩位上一世代的名歌手 Eleanor Steber 和 Jennie Tourel，而另一位對她有極大影響力和對她的職業生涯幫助很大的音樂家，正是 James Levine。她在克里夫蘭隨 Steber 學唱時，James Levine 是 Szell 在克里夫蘭樂團的助手，她和 Levine 以及大提琴家 Lynn Harrell 住在同一座大廈裏，來往很密切。Levine 在她職業生涯的初期給過她許多指引與提攜。後來她到紐約隨 Tourel 時，另一位同門同學是 Barbara Hendricks。從她早年受訓起，和她過從的都已是樂壇有名氣的人物。

她的第一次重要演出，是應 Levine 之邀，在芝加哥交響樂團的音樂會上演唱 Berg 的歌曲。她的範疇其實甚廣，音域也兼能唱女高音與女中音。她的成功並不是偶然的。Ewing 近年不活躍了，但她是一個有趣的課題。

從 Maria Ewing 説到另一位九十年代一鳴驚人的女高音，意大利的 Tiziana Fabbricini。這位女高音 1990 年春天在米蘭的史卡拉

歌劇院演唱《茶花女》，謝幕歷時 11 分鐘及達 13 次之多。"愛惡分明"的史卡拉觀眾這樣捧一位新歌手是極難得的。樂評人稱她為"新卡拉絲"。說起來，那晚的喝采，一部分原因是音樂以外的理由。原來《茶花女》在 La Scala 一直被認為是 Callas 的獨家戲，自 1955 年卡拉絲在那裏演茶花女一角以來，任何人演茶花女得"人比人"，一定給一羣死硬派卡拉絲迷喝倒采。最後一次演出這戲是 1964 年，當年卡拉絲迷甚至擲臭蛋。總之，他們不允許"次一點的演出"沾污他們對卡拉絲的印象。基於此，史卡拉已經有 26 年不敢排演《茶花女》，真是怪事。這使我想起，當年維也納國家歌劇院 *Salome* 的演出權也一度由 Karl Böhm "擁有"，別人不得指揮此劇。一度曾聘 Mehta，結果發現行不通，只好賠償給梅泰，以酬勞他"不必指揮"。歌劇壇就是有這類的個人崇拜。

史卡拉那次演茶花女，全靠 Riccardo Muti 夠勇氣。他這套《茶花女》，被稱為"年青人的茶花女"。Fabbricini 當年 28 歲，男高音 Roberto Alagna 更只有 26 歲。這位"新卡拉絲"17 歲開始學唱歌劇，20 歲左右已一再在各比賽中得獎，但她卻情願靜靜的進修，沒有搶着展開歌唱生涯。這次獲穆提賞識一舉成名，不是偶然的事。說起來，穆提當年辭去費城樂團音樂總監之職專注祖家 La Scala 的事務。他排演這次《茶花女》不但敢打破"卡拉絲的詛咒"，而且敢全部起用新人。新人成功尚可，不成功他更會給別人罵個痛快，用大老倌反不必自己挑上重責。但穆提這次排戲，作風一如世紀初的托斯卡尼尼，親自一句一句的訓練每一位歌手。結果史卡拉在他領導下，另有一番新景象。說起來，那時，紐約愛樂團 Mehta 的遺缺剛由 Masur 補上，費城又出缺了。好指揮永遠不愁沒出路。

1990 年另一場大家矚目的演出，是夏季在羅馬露天劇場 Terme di Caracalla 的 " 男高音高峰會 "，同場演出者是 Carreras、Domingo 和 Pavarotti（這排名是按英文字母為序），演出並推出唱片及影碟，成了銷量最大的古典唱片。經此一唱，所謂 " 三大男高音 " 這株音樂史上最大的搖錢樹誕生了。那年另一受注視的現場音樂會，是 Kathleen Battle 和 Jessye Norman 再加 James Levine 的音樂會，當然也出了唱片。不能不佩服 Levine，大都會的事已夠忙，他範疇廣大（歌劇及管弦樂範疇無所不及），連歌曲的範疇也大得很。像 Battle 的兩張 recitals（Schubert Lieder 及 Salzburg Recital）及 Christa Ludwig 的《冬之旅》等，都由他伴奏，了得。本文引述的一些樂壇掌故令我回味。

附錄　昨日和今天的英雄男高音們

我不否認我寫下這題目不無誤導之意：英雄男高音一詞"夠威風"。但我當然知道，我們最熟悉的男高音們都"不是英雄"。英雄男高音一詞源於德文 Heldentenor，簡言之是舞台上絕對"最最最大聲"的男高音（這裏只節約地用了三個"最"字，還不如 Donizetti 在一首詠嘆調中要求男高音唱九個高 C 音的誇張）。他們真正的分類也許是戲劇男高音（Dramatic Tenor），不過他們是最洪亮而長氣的少數人，能唱瓦格納最沉重的角色，即使在《諸神的黃昏》的管弦樂強大音牆中你也能"聽到他的聲音"。但其實唱意大利美聲歌劇的歌手也是英雄，他們音量相反地偏小，可是因為唱得高，也能越過樂團。我是 Wagnerite，我最佩服英雄男高音，可是他們一般不是你愛聽的意大利歌劇男高音：我必需首先解釋一下我為了吸引讀者的視線而有所誤導之處。

事實是"英雄氣短"。多年前最成功的英雄男高音是加拿大人 Jon Vickers，不過他說得好："唱瓦格納我的演唱生涯會日子減半"，於是他決定"慳氣"唱維爾第：對這類真正的英雄來說，《杜蘭朵》（Turandot）或《奧賽羅》（Otello）都只是小兒科而已。不相信？當年我常聽的瓦格納男高音是 René Kollo，他個子小，聲音也"不大英雄"，可是 Domingo 也要唱 Meistersinger 扮英雄時，我對效果有點失望，還不如區區"例牌的"Kollo。Pavarotti 當然也要突破，苦練後唱了 Otello，後話是試過之後，Domingo 和 Pavarotti 都還是回到原來的範疇去賺大錢……長期的賺很多很多錢，今天

杜鳴高不是仍然活躍着？由此可見，做英雄划不來！意大利歌劇是屬於歌手的，所謂 singer's opera，有旋律美麗的詠嘆調，啊，大家都期待着高 C 或更高的音的完滿出現。於是意大利歌劇需要明星。而瓦格納的歌劇可説不是歌劇（Opera），是樂劇（Music Drama），管弦樂最重要，男女高音像樂團裏的樂器。在此歌手是藝術家，不是明星。藝術家的知名度是比不過明星的。

當年三大男高音的一浪，使不聽古典音樂的人也知道有男高音這樣的超卓族羣。這三個人全盛期的個別演出，我都在 Covent Garden 的舞台上看過，不過，當三大"結盟"時，我認為主要是 marketing 的噱頭罷了。那時也許他們都有點過了高峰了。我曾在東京聽過（應説看過）三大的現場，那是唯一我還沒有聽完所有 Encore 便退席的音樂會（主要是三人用咪合唱，實在很不好聽，也怕等萬人一起散場時，萬一有麼甚麼風吹草動被踏死從此沒命聽 Wagner 和 Strauss！）三"大"是中文修辭的問題，英文只是 Three Tenors，三個，中文説三個男高音好像是不太好的中文。當年，非常有趣的是，這三大最推許的男高音（"他比我們都唱得好"）只有一個，他是 Jaume Aragall，但 Aragall 不是明星，他甚至甘心在香港演《托斯卡》（*Tosca*）。的確，他擁有最美最洪亮的男高音嗓子，可是演繹幾乎可説木無表情。之後，就甚至有"地區性"的三大男高音了，不過都是自封的。後來又有人問，Roberto Alagna 算不算四大男高音之一呢？

直到今天，也有人在新一代的男高音中，選新的三大。有人選三個不一樣 style 的男高音為三大：Jonas Kaufmann、Rolando

Villazón 和 Juan Diego Flóres。但也許今天脫穎而出，獨佔鰲頭的是考夫曼？他是德國人，擁有真正的 Heldentenor 嗓子，唱《齊格菲》(*Siegfried*)，*Otello*，也竟能唱 lieder，當然，他主要的範疇，也其實是歌劇院的主流範疇，還是意大利歌劇。儘管他是最紅的男高音（而 Anna Netrebko 則是最紅的女高音，已達 Pavarotti 般的叫座力），可是我覺得他唱意大利歌劇有點不夠 Italianate，唱 Verdi 和 Puccini 我認為需要多一些意式的 Mannerism 才像意大利歌劇。論嗓子我也喜歡更甜的音色。墨西哥的 Villazón 也非常出名，是道地的意大利抒情男高音嗓子，而葡萄牙的 Juan Diego Flóres 是輕男高音的表表者，他唱《軍團之女》(*La Fille du Regiment*) 中的 *Ah! mes Amis*，一連九個高 C 也能信手拈來。可是除了唱不見於大多數樂譜的超高音外，他音色單薄音量小，範疇局限。其實他的 high C 雖然比 Pavarotti 輕易，音色卻不如，和我心目中的最佳輕男高音嗓子 —— 不要說和上世紀初偉大的 Tito Schipa 比，就算和我聽過的 Alfredo Kraus 比 —— 都比不上，他只是專攻某些範疇的男高音，不是主流男高音。這樣說，Kaufmann 確是 "萬能" 的，從美聲到 Wagner 都行。其實像 Joseph Calleja、Ramon Vargas，當然不忘 Alagna，都是唱得非常好的男高音，可是前兩位欠缺 "賣相"，Alagna 則似乎唱甚麼的演繹都是一個樣，所以也許今天的英雄，還是讓 Kaufmann 稱霸，Villazón 次之罷。可喜的是兩人手術後都似乎恢復了。硬要選三大，我選 Alagna、Kaufmann 和 Villazón。

2016 年柏林音樂節

九月初秋，柏林天氣非常怡人。這個城市我竟然在三個月裏兩訪，總共住了 10 天，原因是這裏"必有"我想聽的音樂會，買票不像在倫敦的困難，而且票價也合理得多。無可否認，柏林絕對是今天的世界音樂之都，輕易超越了紐約、倫敦和維也納：很簡單，世上再沒有一個擁有五隊一流的管弦樂團和三間歌劇院的城市！

而這次到訪，除了第一晚我在德意志歌劇院聽了貝遼士的《羅密歐與茱麗葉》之外，跟着的三晚我都在愛樂音樂廳（Philharmonie）上班似的，這是柏林音樂節（Berliner Festspiele）的演出場地。

《女武神》(*Die Walkure*) 第一幕

第一天，9 月 7 日，柏林德意志歌劇團 (Deutsche Oper Berlin) 移師音樂廳，演出了 Rued Immanuel Langgaard 的 *Sfærernes Musik*，非常冷門的音樂，和以音樂會形式演出瓦格納的《女武神》第一幕。

柏林音樂欣賞水準之高，其實單看"冷門"音樂經常在節目上出現就可見一斑了。如果排出上半場的節目，在很多地方都會是"票房毒藥"，而在柏林，雖然是巴赫、貝多芬、布拉姆斯和瓦格納的祖國的首都，國粹的傳統並不能遏止聽眾聽別的音樂。而且在這裏和在維也納，古典音樂並不限屬於上流社會，這就是最高水準的音樂文化了！

Langgaard 之名我沒聽過，他甚至不是德國人，是丹麥作曲家。這首作品動員非常大，管弦樂編制大，還有合唱團，三個獨唱歌手（女高音和兩個女中音，後者之一不在台上，有高空傳音的效果）。玩 Off-stage，最佳場地莫如這個極大的音樂廳了！我聽到歌聲，但怎也看不到歌手。在建築設計很不同的 Philharmonie，我雖算熟客，每次找我的座位都有困難！可是當你坐下來，卻又似乎每個座位都有一流的音響效果：即使視覺效果不一定好，多年來除了最遠的座位（遠在天際似的），我都坐遍了。今次坐左側頗高的座位，音響效果似乎尤勝兩天後坐最貴的大堂前！這是聽"音響"的佳席，而這首前衛作品的音響效果相信也適宜香港的音響發燒友，可惜曲目太冷門，不要說是錄不了唱片了，也許

演出都不多。很大的合唱團，在某樂段全體歌手竟然一起放聲只唱一個"Ah"的單音而唱了約一分鐘，之所以要用那麼多的歌手是要平衡很大編制的管弦樂！新派音樂就可以是這樣的。

《女武神》的第一幕只有三個人出場，於是也不用甚麼佈景了。這也許是瓦格納進入樂劇階段後作品中最具旋律性的 45 分鐘。唱 Sieglinde 的 Anja Harteros 很有名，但也許那晚唱 Siegmund 的 Peter Seiffert 更出色而且特別投入，Georg Zeppenfeld 的 Hunding 也不錯。最近在歌劇院常聽這樂團，已可肯定它是很好的樂團。指揮 Donald Runnicles 是歌劇團的音樂總監，是美國人，剛聽過他指 *Elektra* 再聽這場，我認為他的德國範疇應是今天最好的其中一位。但他似乎還沒有他絕對值得享譽的明星地位！我想起 Toscanini 當年教訓某自認明星的歌手之言：明星都在天上，我們只是音樂家。Donald Runnicles 是一個很好的實幹的音樂家。

Julia + Ivan Fischer

次日的音樂會由以老音樂廳 Konzerthaus Berlin 為主場的 Konzerthausorchester Berlin 演出，節目是 Hans Werner Henze 的 *Il Vitalino raddoppiato* 和布魯克納的第七交響曲。小提琴獨奏是 Julia Fischer，指揮是 Ivan Fischer：他們不是同胞，前者是德國及斯洛伐克裔人，後者是匈牙利人（除了布達佩斯節日樂團外，他自 2012 年起也兼掌這個德國樂團）。

上半場的曲目是一首小提琴與室樂團的小協奏曲，是有旋律性的曲子。Julia Fischer 當然好，但這次空席頗多，也許因為對上一

天他們剛在自己的場地演過同一節目之故，於是大小姐似面有不愉之色，拿了獻花也隨便塞了給首席的日本美女。但她仍然在掌聲中加奏了一段巴赫的無伴奏。Julia 技術一流，但似乎很有架子。不怪她，天才就是這樣的。

Ivan Fischer 的另一匈牙利樂團給他操練到公認一流，但這隊德國樂團在布魯克納的開章時有點亂，可是從第二樂章起演出一

流。指揮處理這首大編制作品層次井然，具見功力，可是第二樂章慢板的"最美旋律"的效果稍欠溫馨，造句也許可以多一點賣弄感情？但總的來說，也要說難得聽到了一次很不錯的"布七"（我的摯愛交響曲之一）。

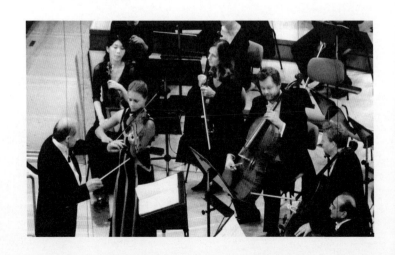

柏林愛樂管弦樂團 Berliner Philharmoniker

再次日由柏林愛樂管弦樂團登場：它不一定是世界最好的樂團，但與維也納愛樂可能並稱為世界最著名的兩個樂團。他們排場特大，在音樂廳都有自己的票房和詢問處。音樂會的票已售罄了，但我無妨一問，結果買到一張最好的大堂前五排中央的退票（98歐元）。

節目是德布西的《牧神的黃昏》前奏曲，Varèse 的 *Arcana*，貝遼士的《幻想交響曲》。拉脫維亞指揮家 Andris Nelsons 指揮這場法國音樂會。

演繹屬 "可靠" 的一類，不過不失，但沒有令我感動的神來之筆。但在幻想交響曲裏，指揮者的 Rubato（搶板）很不錯：指揮此曲的藝術在於搶板的妙用，這方面 Nelsons 沒有令我失望。只是大名鼎鼎的柏林愛樂只給我 "好但也不過如此" 的感覺罷。弦樂組沒有發出我期待的最溫馨的音色。我最難忘的德國樂團的演出，是前年 "碰上" 的一場柏林德國電台樂團的演奏。樂團全無差錯是應當的，但相對於樂團的聲望，我有更高的要求。記憶中 Berliner Philharmoniker 我歷年聽過的指揮赫然包括 Karajan、Kempe、Haitink、Abbado、Rattle，但都不在我最難忘的管弦樂音樂會之列（單以樂團演出的技術水平 Orchestral Execution 論）。

柏林愛樂管弦樂團森林音樂會

2016 年 6 月底我在柏林住了一個星期看在德意志歌劇院的兩場演出，發現竟然適逢每年一度的柏林愛樂管弦樂團"森林音樂會"，不聽何待？於是聽樂半世紀的在下，至此也開了新的眼界！

露天音樂會不是"我的菜"，雖然我過去的露天紀錄也包括在倫敦水晶宮公園，還記得聽的是貝遼士的《幻想交響曲》：哈哈，之所以記得是真的有貝遼士要的田園景色，場外木管（Off-stage woodwind）效果好，也曾在羅馬卡里卡爾大浴場看 *Tosca*，及在東京聽"三大男高音"……還有其他，其實在拜萊特音樂節看 *Tristan* 也有點這樣的樂趣，因為有近兩小時的時間在花園晚餐，而謝天謝地，音樂並非露天進行。露天音樂會的賣點是無比的氣氛。可是純以聽音樂的角度看，這樣的音樂會，主要是看（及有一種投入感），不是聽！因此，我也一直沒功夫（其實是沒有太大

的興趣）去維朗那（Verona）（也怕一早購票到時突來雷雨）。我想也許古典音樂也有 Spectacle：在維朗那看 *Aida* 操進真兵馬，在康士汀斯湖真的天鵝湖看《天鵝湖》，而純音樂會的話，最"必看"的露天演出就是柏林愛樂森林音樂會了……可是我始終認為這主要是 Spectacle，雖然看後肯定留下深刻印象，卻留不下音樂回憶。但既有這樣的音樂觀光機會在前，我當然要去看看了。

森林舞台，德文 Waldbühne（Forest Stage），所用的場地，是 22,000 席的仿古希臘露天大劇場，歐洲最大的一個！在這樣的場地裏，即使演出者是阿茂阿壽管弦樂團，也有觀光價值，何況這是世界最著名交響樂團的音樂會！這劇場也有別的交響樂音樂會和歌劇，可是我聽說 Berliner Philharmoniker 演的，只是每季一場！是日指揮是頗有名氣的 Yannick Nézet-Séguin，小琴獨奏是也頗有名氣的 Lisa Batiashvili，節目是史麥天那與德伏札克：指揮者祖家的音樂。這不是最宜森林劇場的音樂啊，即使不是瓦格納史特勞斯，我也希望是西貝留斯或柴可夫斯基，在露天我想聽更多去盡的銅管。不過不要緊，觀眾包括我還是來了，結果看似 22,000 席座無虛席（真要"極目而視"）。

Waldbühne 怎麼去，其實很容易，坐 S-Bahn 火車到奧運站，下車用羊羣本能而不是 Google 隨着人羣走便是了，不過疾走也得走 15 分鐘的時距。這個場地大有歷史：它是 1934-1936 年、為了 1936 年的柏林奧運會而建的。戈倍爾提出建這場地，為了表現希臘與德國的文化關係，除了採希臘式露天劇場的設計佈局外，入場處便是希臘式的巨大裸像。進門前看不到甚麼，因為進口處

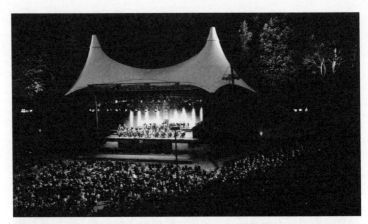

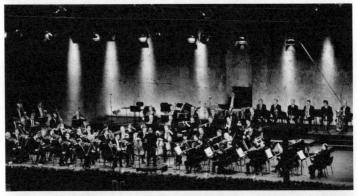

是制高點，可是一進門，太震撼了！扇型佈局劇場的兩萬座席向下四面擴散，座席分三個區，區內另分小區，每小區座位是自由座席。事後看資料，最後一排 88 排，距樂團的距離是 93.5 米或 307 呎。觀眾席從進門到舞台，是 30 米或 98 呎。要說的是，此場地極不宜有畏高症者及太老的人：哈哈，我其實已屬"太老"之流，但還能去及能全身而退（離場得爬約 100 級樓梯），所以我有"還不算太老"的自慰感，可是這也怕是最後一次了。

聽說演出前兩小時開門（8:10 開演），值得去霸位，戲票在演出前後的兩小時可用來做免費車票（票上德文註明的，幸虧這樣的德文我還粗通，看不懂買票就屈了）。我提早一小時到，發現進場者已過半，為之傻了眼：比看賓虛更大的場面啊！最有趣的是場內氣氛一流，販子背着飲品小吃在梯級巡迴發售，大家都在野餐。我買的是第三區的 F 小區，票價 44 歐元，以坐在半山上及有兩萬個梯階超硬座說，很不便宜。我三天前買票，對上一級已客滿（每級恐怕有過千座位）。再上最貴一級 75 歐元，鑒於坐得太前看不到大場面不過癮，我不選擇，事後發現這是明智的抉擇，原來"大堂前"是野餐區，人人鋪開一塊布各據地盤席草而坐。不過，即使坐在前面，也怕聽不到柏林愛樂著名的聲音，在這樣大的場地，非用擴音不可，事後查悉台上有可達 40 個麥克風給 10 個擴音器拾音。説到這裏，我要指出，正是這個原因，我不聽露天音樂會。雖然是德國高科技，聲音像來自舞台，可我聽到的不是 Cello 擴音機的聲音，也許像聽菲利普的便攜套裝罷？這樣説，我聽了一場柏林愛樂的現場，但沒有聽到樂團的聲音。論聽，真遠不如回家聽唱片。

不過，當下半場日暮時，遠天的餘暉配合場內的燈光效果，這景象我不會忘記，哈哈，還有 low-fi 音樂的點綴。幾萬人來助興，也許主要是為了這氣氛罷？在演出過程中，我一再聽到及看到飛機飛過，但很遠，雖然聽到，但不致做成干擾。令我吃驚的反而是全場兩萬人噤若寒蟬的寧靜。說到這，不免要提森林舞台的一段歷史：1965 年 9 月 15 日滾石樂團在此演出，只演了 25 分鐘。觀眾暴動破壞劇場，結果破壞之大，劇場停用 12 年。當時此區是西柏林英佔區，所以有英式的球迷式破壞？看歷史，劇場於 1936 年 8 月 1 日納粹時代開幕，另一著名的演出是 1939 年演過《黎恩濟》(*Rienzi*)，舞台設計有兩人，其中一人也是掏腰包的贊助者，他的名字赫然是 Adolf Hitler。據記載，這裏在 1937 年也演韓德爾的《海克勒斯》(*Hercules*) 和格魯格的《奧菲歐與尤麗狄茜》(*Orfeo ed Euridice*)，太不適合了，演 *Elektra* 還差不多。

經擴音器"低調處理"傳來的音樂，德伏札克第六交響曲的演繹很正統，小提琴獨奏 Lisa Batiashvili 的技巧很不錯（而且琴聲比真聲響亮得多，哈哈）。我也算聽到了莫爾島河美麗的旋律，可是聽不到柏林愛樂著名的弦樂聲音。可我無怨言：這不是真正聽音樂的場合，我看到了聽古典音樂會不常（也不應）見的超大場面。奏 Encore 時指揮索性脫下禮服穿 T 恤，指揮觀眾用掌聲配合，音樂會在歡樂中完場。

聽（應說看）柏林森林音樂會，買的是不同的經驗，總是難忘的。我終於汲取到我一直想要的這個現場聆聽的經驗了。

香港管弦樂團與 Sol Gabetta

因為很久沒有聽港樂團的音樂會了（主因也許是我已不再是香港長年居民，我每年有大約八個月時間在歐洲），所以他們那年 4 月 4 日的音樂會給我帶來意外的喜悅：這甚至可以說是"驚喜"，因為我因而發現了今天的港樂團絕對是世界水準！我這樣說是有根據的，不但因為我聽樂數十年，我也有太多在歐洲聽一流樂團的機會。對上一個月也剛在香港聽了倫敦交響樂團（LSO），比較起來，純粹單論樂團的演出，更優越的竟然是港樂團。

我說"竟然"並無不敬之意，因為 LSO 也算是世界著名的樂團，而我們的樂團竟然勝過他們（我到底是香港人，以此為榮）。在過去我睽違港樂團的日子裏，我知道他們聘用了兩位具國際聲譽的指揮家，尤其是現任指揮梵志登，已把過去我熟悉的港樂團操練到前所未見的水平。以後聽音樂就不用捨近圖遠了。散場時喜遇老友，文化中心前"高幹"鄧大姐，我們都同意港樂團這晚的

演出非常好，完全不像剛聽 LSO (其實那天我要聽的是王羽佳)那晚，該樂團的銅管就一再"炒粉"！

壓軸戲是莫索斯基的《圖畫展覽會》，是指揮阿殊堅納西編的版本，這正是表現管弦樂團的能耐的最佳曲目之一。有拉維爾版珠玉在前可參考，編曲應當"容易得多"。此曲非我所愛，所以不敢詳論這版本與拉維爾版的異同，我更喜歡聽鋼琴原版，也是阿殊堅納西當年的鋼琴範疇的曲目。據此，他的編本應是不錯的。通過這首可說色彩繽紛的管弦樂 Show piece，正好展現了今天的港樂團的技術水平。聽一個樂團，往往技術毛病出自銅管，重者走音，輕者"不乾淨"。剛聽倫敦交響樂團奏馬勒的《第一交響曲》，小號走音，圓號不乾淨，我很失望，尤其 LSO 可能是我聽得最多的管弦樂團 (因為曾居英數十年，在該樂團的 Previn 和 Abbado 時代)。但英國樂團的一貫特色只是能"按章工作"，似乎欠缺的是 Devotion 和 Passion：這是我聽倫敦樂團過百場現場的經驗。要英國樂團脫胎換骨，只有指揮是 Karl Böhm 或 Carlos Kleiber 才行，在阿巴度和馬切爾棒下，他們也照樣是按章工作。這使我想到柏林，去年曾偶然聽柏林德國電台樂團的一場普通音樂會，我認為他們的演出不遜於柏林愛樂，這是英國樂團在 routine performances 所萬萬做不到的。4 月 4 日晚的音樂會，港樂團的銅管簡直堪稱輝煌，完全把 LSO 比了下去！聽說梵志登走馬上任時曾一口氣換了多名銅管樂手？是的，銅管是管弦樂的滑鐵盧，它不但容易出錯，而且每次出錯都會"一鳴驚人"。那晚不但銅管好，弦樂組的齊一也是最高水平。要更進一步就只有追求像柏林或維也納愛樂那種甘甜的音色了。但這是別的樂團難

以做到的。有趣的是 BPO 和 VPO 的銅管也會"炒粉"的……

Ashkenazy 不是偉大的指揮家,但他指揮 late romantic 音樂是不錯的,像他的西貝留斯、拉赫曼尼諾夫,和像"展覽會"這樣的俄式浪漫主義後期作品(應説鋼琴原本不太俄式,管弦樂版則非常的 Russian)。艾爾加的音樂旋律豐富,也正合他的"板眼"。指揮 *In the South* 他用一本 mini score,使我想起當年我學聽音樂用 Eulenberg mini-score"做功課"。

特別來港聽這場音樂會,其實是想聽阿根廷美女大提琴家 Sol Gabetta 的艾爾加協奏曲:此曲正是她的拿手名演,早已得到最佳的評價。她的演出的確精彩,既有氣勢也夠細緻,令人想到 du Pré 的當年。她以 Catalan 民歌為 encore,使我想起當年 Pablo Casals 拉 *Song of the Birds*:那是具有政治意義的演出,

不知嘉貝蒂選奏此曲有何特別意義?因為這是卡薩斯"獨家"的曲子,但嘉貝蒂的版本完全不同,有技巧上非常困難的泛音演奏。這使我發現,那晚我們香港的聽眾,達到了最高境界,全場一聲咳嗽都沒有,大家能如此噤若寒蟬,也許就是音樂有最高感染力的證明了。

附錄　大提琴家的今昔

弦樂器的演奏家，比較難一舉而令我印象深刻，尤其是大提琴家。記得當年以 János Starker 之能，他也曾慨言大提琴獨奏會不叫座，除了 Casals 外沒有人有 Segovia 的叫座力。不過，那是 Rostropovich 以前的情況。這之前 Feuermann 英年早逝，Piatigorsky、Cassadó、Fournier、Gendron、Tortelier、Leonard Rose 和 Starker，都算有名但都不是明星，卡薩斯自己有最高的星級叫座力卻作政治性的自我放逐。Starker 之言含有把結他這種樂器看低一線之意，但他的謬誤是不明白 Segovia 的傳奇性實際超越了結他這種樂器，是音樂的 living legend。有趣的是，也許當年大提琴的地位確是不太高，所以其實 Starker 也在芝加哥交響樂團，而 Rose 在紐約愛樂，擔任首席大提琴手。那時的大提琴家也都欠缺明星氣質，也不懂自我宣傳？然後出了一個羅斯卓波維契！Jacqueline du Pré 的氣質和她出色的演奏使人注意大提琴，然後再出現了 "我們的" 馬友友，是這些人使大提琴的地位升級的。即使是中提琴這種更難獨當一面的樂器，也可以因為 Yuri Bashmet 的出現而令人另眼相看。我想起當年最有名的中提琴家 William Primrose，雖有與海費滋玩室樂的殊榮，可是他的全職也只是紐約愛樂團的首席中提琴手罷了。閒話是當年錄 *Harold in Italy*，唱片公司唯有找 Menuhin 或 Zukerman 來拉中提琴！

羅斯卓波維契對大提琴的貢獻，是史無前例的。他不但技術驚人，

也許更大的貢獻是，只因為他的出現，結果許多大作曲家都給過去文獻有點缺乏的大提琴譜寫新曲。而且他桃李滿門，幾乎任何大提琴家都要不是跟他學過，也受他的影響（du Pré 跟他上過課，而 Sol Gabetta 是他的徒孫）。他使大提琴這種樂器的叫座力，提升到幾乎和小提琴相當的地位。今天最著名的大提琴家是馬友友：Yo-yo、Lang Lang 和 Run Run 的出名，洋人對中國人的命名也許不免誤解了。

之所以特別討論 Sol Gabetta，是她不但是出色的音樂家（而且拉"不容易"的大提琴），而且是一流的明星料子！有人說拿她和網球美女 Sharapova 比最適宜，因為她也是個金髮美女，也一樣懂得好好利用自己的天賦。Sol 這名字是陽光之意：她也真是個"陽光小姐"，個性和言行都非常爽朗。她曾直言，金髮美女初進樂壇會有幫助，但如果沒有真本領，很快就會給新的金髮美女取代，反不如男人的"耐久"。用她的邏輯看她能短期崛興而持續走紅，證明她是有本領的。

對我來說，只要一聽就明白她的本領如何，甚至不用買唱片，YouTube 就不但有很多她的錄音而且有錄像。她的演奏風格非常豪放，是很有氣勢的作風。據說她用弓的狠，使弓毛特別需要不斷更換（我想起 Diana Vishneva 說她的芭蕾鞋的消耗是大約每天一雙）。陽光小姐似乎能流利操一切歐洲語言，她生於阿根廷，父母是俄裔和法裔，現居瑞士，主要在德語區活動，她擁有沒法更國際化的背景。當年為了她學音樂全家先遷馬德里，父母送她進羅斯卓波維契徒弟 Ivan Monighetti 之門，後來師父遷往瑞士，她的父母

Mstislav Rostropovich

為此也遷居。她的第二個師父
David Geringas 也是羅斯卓波維
契的弟子。2004 年她 22 歲贏得音
樂比賽一舉成名。

郎朗香港獨奏會（2002）

郎朗在文化中心的音樂會排出了在技術上說十分吃重的節目。從這節目和到今為止他灌錄過的唱片的曲目看，郎朗要走的大概是所謂 Romantic Virtuoso（也許可譯為浪漫派技巧大師）的路線。鋼琴家中，這路線的表表者從世紀初以降，包括戈杜斯基（Leopold Godowsky）、霍夫曼（Josef Hoffman）、安東・魯賓斯坦（Anton Rubinstein），和我們熟悉的拉赫曼尼諾夫和荷洛維茲。郎朗的師父 Gary Graffman 是荷洛維茲的弟子之一，所以他可說正是這傳統的繼承人。

走這路線極之不易。首先是它對技巧的要求極高：像當晚他彈的拉赫曼尼諾夫第二奏鳴曲，便恐怕是許多已成名的鋼琴家甚至大師級人物所彈不了的。但作為鋼琴家，即使你彈不了此曲和拉氏的第三協奏曲也不要緊，你一樣可以成為不折不扣的大師，像舒納堡、魯賓斯坦和塞金。彈這範疇不但恐怕要另有天賦，練琴時

間也要多得多，更怕的是吃力不討好。原來，所謂學院派的樂評人，自以為是的一些聽眾，甚至那些吃酸葡萄的別的鋼琴家，都會説這是淺薄的炫耀。荷洛維茲當年也曾遭這樣的批評，儘管他已是最出名，最高酬，在許多人（包括筆者）心目中更是最偉大的鋼琴大師。荷洛維茲當年以能人之所不能的技術征服了大多數批評者。郎朗夠膽走這路線，已值得佩服，但更重要的是我想他也有本領選擇這路線！

節目以舒曼年青時的第一首作品，F 大調 Abegg 主題變奏曲開始。舒曼這首早期作品旋律優美，郎朗一出手，主題旋律的音色美極，尤其是他彈的弱音，簡直使我想起荷洛維茲。聽完這場音樂會，我已可以確定年方二十的郎朗，可以説是今天音色控制技巧最高的高手之一。他輕柔無比的觸鍵和無瑕的音色控制技術，在下半場的蕭邦作品 27 之 2 降 D 大調夜曲裏再現。

在拉赫曼尼諾夫極難的第二奏鳴曲裏，郎朗的技術控制幾近無懈可擊。他的動態對比驚人，鋼琴時而輕訴，時而澎湃如排山倒海。在李斯特的莫札特《唐喬凡尼》憶思曲裏，郎朗更一再展露了他出色的技巧。那晚他還彈了海頓的 E 大調奏鳴曲（Hob.XVI / 31），和譚盾的《八幅水彩畫的回憶》。他選奏前者大概是想節目裏包括一些古典時期的作品，好像是説，"我並不光是炫耀技巧"，像荷洛維茲當年也常彈海頓和史加拉蒂。後者則顯然是為了身為中國人應當彈點中國作品之故。節目表裏關於此曲的一段是譚盾自己寫的，有個感人的小故事。希望在西方樂壇已大受歡迎的郎朗，以後多少都介紹一些中國作品。郎朗介紹他的第一首

Encore 時說了普通話，證明他不忘本。他已旅居美國多年了，我希望他永遠記得自己是中國人。這說來容易，但說英語後便不會說中國話之輩可不少。可喜的是這點他沒有變。

在掌聲如雷之下，郎朗加奏了三首曲子。李斯特改編的舒曼藝術歌曲《奉獻》(Widmung)，史特勞斯旋律的一首鋼琴編曲，而最後竟是荷洛維茲編曲的蘇沙進行曲《星條旗飄揚》。這樣做顯示他絕不客氣的表示他要做個 Virtuoso，以技炫人！最後這首曲，是四十年代荷洛維茲必然的 Encore，是他征服聽眾的利器，因為"太難"，沒有人能奏這首曲。當時吃酸葡萄者也曾說這是膚淺之舉。在整個音樂會裏，郎朗的技巧幾乎無懈可擊，只有彈此曲略有紕漏。

但是，單憑技巧不能成為大師。郎朗的技巧大概沒有人會有異議，只是在演繹上會引起見仁見智的爭議。郎朗的演繹極有主見，不入前人的模式裏，但和上世紀初的浪漫主義大師一樣（所謂浪漫即是此意），他的演繹可以很 indulgent。他彈的慢曲往往玩得很盡，玩弄音色而速度極慢，像當晚的蕭邦和舒曼的《奉獻》。在倫敦他的聽眾緣遠勝樂評人的偶有異議。希望假以時日他能爐火純青而不是走火入魔，成為一代大師。

筆者按：今天樂壇對郎朗的評價就不用我多說了。不管怎樣，他已成了最有普羅觀眾緣及可能全世界首屈一指最賣座的鋼琴家，其後我也聽過很多場他的音樂會。之所以重選一篇多年前他出道不久時而不是近年的評論，我認為反而特別有意義，我個人寧聽

當年的鋼琴家，多於聽今日的鋼琴明星。他是很多中國人心中的民族英雄，也許不是為了鋼琴，而是因為"彈琴也可以發達"的啟示。

陳薩與李斯特的鋼琴奏鳴曲

那次來往紐約倫敦之間我在北京"大休息",可也沒閒着(音樂上),因為我有機會聽了陳薩的兩場演出。我們是朋友也都算是北京居民,但都常常外遊。兩個月前,我就只差一天錯過了陳薩在柏林、與柏林交響樂團的柴可夫斯基協奏曲,我到了柏林訂了下續行程才知道,否則我一定多住一天去捧場聽這場演出。

可幸這次在北京,我聽了她的獨奏會。她演奏的李斯特奏鳴曲,確是非常精彩,可説超出我的預期。

李斯特這首作品的曲式自由,掌握樂曲的結構需要有不少的功力,可她奏來一氣呵成,整體非常雄渾有力(我反對説甚麼"女鋼琴家的演出"之類,對我來説,鋼琴家就是鋼琴家,沒有性別的折扣),這個演出使我想起當年聽 Pletnev。這首極難演奏的曲是陳薩的新的範疇,對她來説,也許不論感情上或技巧上都是新

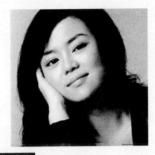

陳薩

的挑戰，而她的技巧全無半點差錯。雖然我一貫反對"男女有別"之說，可是此曲往往是"更為男人"的曲目，大名鼎鼎的女鋼琴家中，Argerich 這個"女漢子"當然能彈，但即使是 Alicia de Laroccha 或 Maria Pires，限於天生體質的因素，也彈不了此曲。也要說，聽樂數十年，二十年前真的絕少有女性鋼琴家彈奏此曲和 Rach 3，可是今天兩位年輕一代的中國女鋼琴家，王羽佳和陳薩都征服了這首出名難彈的曲子了。我也聽了陳薩和北京芭蕾舞樂團演的舒曼協奏曲，也很不錯，樂團演出頗劣也不用深究了。

我對陳薩仍然不斷擴張她的範疇，和對音樂不停地追求更進一步，執着於"滿足自己"而不斷尋求自我突破，致以極大的敬意。我想她要是彈"另一場"蕭邦或莫札特，也許一方面肯定更叫座（她自己也擔心這個節目的一些曲目對聽眾有點太沉重）。況且，如果又是蕭邦，她彈起來也更"容易"。這場節目有些曲目非常冷門，當時沒有寫樂評，不再談了。但今天出這本書，覺得應當談談陳薩。因為她那次演奏李斯特，成績超過我的預期。我覺得陳薩的演奏特色，永遠非常認真，精雕細琢，這種風格正宜李斯特這首頗為沉重的奏鳴曲。但我覺得彈比較輕的音樂，也許她可以少幾分認真，多幾分瀟灑。

我想對陳薩來說，音樂演奏不是一份工作，是一項永遠的挑戰。

為了挑戰成功帶來的滿足感，她不甘於守着標準範疇，仍然不斷練新曲。其實，外國樂團訪問北京，很多次都聘她彈大路協奏曲。說一句題外話，我認識陳薩並曾多次和她我作很長時間的深入交談，全是談音樂，談鋼琴家，我發現她是一個非常熱愛音樂的音樂家。也許一般人認為音樂家都會是熱愛音樂的，但不然，我見過不少不真正熱愛音樂的演奏者，很多音樂學生甚至不喜歡聽音樂！

香港管弦樂團與王羽佳（2015）

2015 年 6 月，王羽佳在香港一連有五場音樂會，這對 "很忙" 的她（得在香港待了幾乎兩星期），對已是樂壇 "藍籌機構" 的香港管弦樂團（連續四場協奏曲演出再主辦一場獨奏會），甚至對我來說（從涼爽的歐洲過境炎熱的香港而且付酒店錢捱住了六晚），都是創舉。我來是因為這是認真聽王羽佳的難得機會。

6 月 16 日的獨奏會節目，不論從演繹和演奏技術含量的角度看，都是最夠分量的音樂會節目。蕭邦的兩首奏鳴曲再加上四首 Scriabin，音樂分量夠沉重的了。先說蕭邦，王羽佳雖然是個眾所周知的 Virtuoso 鋼琴家，可喜的是她的演繹完全能抓緊樂曲的結構，不像很多技巧派的鋼琴家，把蕭邦的樂曲弄得支離破碎。我特別喜歡羽佳的一點，是她演奏緩慢抒情的樂句都從不用做作，在流暢自然中有感情。我不喜歡很多鋼琴家刻意營造的所謂豐富感情，變成靡靡之音或呈現某種沉溺，失去一種像

信手拈來的自然。斯克里阿賓（Scriabin）的音樂有點像蕭邦但比較深沉，少了蕭邦的一點"沙龍味"，也許可以說更有深度。因為比較近代，他的作品往往技巧特難。Scriabin 一直是王羽佳的 favourite。她有勝任有餘的技巧。最後還加上技術大展曲：Balakirev 的 *Islamey*，精彩極了。

我佔據了一個最佳座位，I 排 6 座。聽了開頭的兩曲，我對自己說，希望今次終於能聽到一個曲目難而無錯音的音樂會，結果成功了，而我太滿意了。不用提名，其他你可以聯想到的那兩位同胞男鋼琴家，是有不少錯音的。也要說，當今 concert pianists 中恐怕 85% 在技巧上都彈不了這個節目，能彈而不錯的我想也只有三幾個人。王羽佳是女孩而個子小小的，但她的重和弦的 crescendo 使我想起 Horowitz。幾年前曾聽她在倫敦的演出，節目包括貝多芬等絕不炫技，這次她不客氣，Encore 竟是最炫技的 Volodos 版的《土耳其進行曲》和荷洛維茲的《卡門》編曲，難怪觀眾都要瘋狂了。

6 月 19 日的布拉姆斯第二協奏曲，是一首演繹而非炫技的作品，儘管此曲與 Rachmaninoff 3 被認為同屬"最難"。這首"鋼琴交響曲"需要的演繹深度，年紀還輕的羽佳完全具有。Brahms 被認為是中年人的音樂，可是這個年輕鋼琴家的演奏，令我這個老人也滿意。竟有足夠的 weight！難得王羽佳如此喜歡布拉姆斯，連 Radu Lupu 也為她翻樂譜。也許因為她彈 Brahms，會有效的把她的技巧鋒芒收斂起來，才能把蕭邦結構不太嚴謹的奏鳴曲的音樂元素完全彈出來？說到這首"King of Concertos"我忍不住

要再說一個傳聞：當年大師 Emil Gilels 聽了另一大師 Claudio Arrau 彈此曲，竟在後台伏在 Arrau 身上放聲大哭，誓言永不再彈此曲！聽了另一場我完全滿意的 Brahms 2，使我想起當年我常聽的前輩大師，這是老人的毛病。此曲要求的 power 和 stamina，王羽佳全有。她的琴音完全融入布拉姆斯濃厚的管弦樂音牆裏，既不被淹沒，也不顯鋒芒。這也許正是當年阿勞彈布拉姆斯的藝術？

梵志登也指揮了德布西的《大海》和拉維爾的《波麗露》(*Bolero*)。港樂團最近在歐洲的音樂大都會巡演，評價甚高。聽了這場也是"難奏"的樂曲，我確定港樂團確是世界水準的，因為 *La Mer* 的管弦樂層次井然，*Bolero* 的獨奏大展人人出色，而全無錯音，銅管極佳：平常聽此曲的銅管獨奏我會心驚膽戰。梵志登的演繹我完全滿意，更喜歡他的指揮動作的恰到。雖然演出效果主要是排練達致的，但像伯恩斯坦式的"過分大動作"，或克拉巴式的太少動作，甚至 Furtwängler 式的"可足誤導"的動作中，他是最好的恰到好處。最後謝幕他示意樂團回頭向坐在 Choir 席的小眾謝幕也是一絕招，指揮家中最懂公關的恐怕是他了，值得紐約愛樂給的破紀錄高酬。聽了這場演出，我非常渴望再聽港樂團，雖然我已不再是香港居民。至於培育本地精英的責任，我希望交給小交樂團，哈哈，因為恕我只聽沒有錯音，名家獨奏的音樂會，時間寶貴啊！以下

再選對上兩次我聽了王羽佳原本寫的評論，也許最大的分別，是當年她的台風像小女孩，現在已是名家風範了。

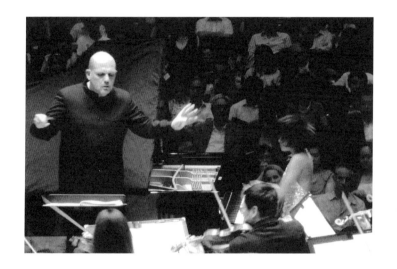

王羽佳與拉赫曼尼諾夫的
第三協奏曲（2014）

2014 年 3 月 8 日從東京特意回來聽王羽佳彈她的拿手好戲，拉
赫曼尼諾夫的第三協奏曲。去年她與三藩市樂團演奏了 25 分鐘
的 Prokofiev 的第二協奏曲，實在 "不夠癮"。今次我有幸坐在樓
上（音響比樓下好得多）的 Piano side 正對着琴鍵，聽 "最難" 的
協奏曲，聽得令我非常過癮（蕭邦第二鋼協每個職業鋼琴家都能
彈，Rach 3 只有少數鋼琴家 "敢彈" 而多半還彈得不理想）。

毫無疑問的公認事實是王羽佳是當今技巧最超卓的鋼琴 Virtuoso
之一。我在我的最佳位置看到她在琴鍵上十指飛揚，而且是非常
有力量（powerful）的演奏，即使在第一樂章和第三樂章管弦樂
的 Texture 和 Volume 最大的地方，鋼琴仍然聽得一清二楚，而
且遇到抒情的樂段，羽佳的造句自然而流暢，不用 "做作" 而感
情豐富。朋友提到 Argerich，但我聽過盛年 Argerich 的無數現

場和數訪後台（曾為期 10 年大家都同時是倫敦居民），我想論技巧也不過是如此級數，也就是一般鋼琴技巧的極峰級了。我想起作曲家在此曲完譜後，彈奏者不多，一直不如第二協奏曲及狂想曲的流行，直到荷洛維茲彈了令也是鋼琴大師的拉赫曼尼諾夫為之驚歎（他的名言：He swallowed it whole），這首曲才受注視。可是可以說，直到我仍在歐洲生活的八十年代，"能"彈此曲者還是寥寥可數，它的難彈甚至成為一部荷李活式誇張電影的內容。後來忽然間很多鋼琴家都"能"演奏此曲。其實鋼琴家沒有"征服"此曲之需，像 Pires 和 Alicia de Larrocha 雖不能彈此曲，絕對無損她們的地位。有趣的是不少鋼琴家勉為其難地演奏，很多時候只是自曝其短。

奇怪的是王羽佳個子小但氣勢大。這次能聽到她的首本戲，我也重拾了多年已不再在音樂會找到的刺激性。我聽到有人說，"中國鋼琴家中最好的是王羽佳，她的演奏有男人的氣勢也有女人的細膩筆觸"，此說雖然我同意，但不同意說者的邏輯。王羽佳是今天最好的鋼琴家之一，但不限於"中國人"或男女之別：她也不像另外"那兩位"，刻意在中國人的世界做迎合中國聽眾的搖錢樹，她仍然進行着鋼琴家的正途：全球旅行演奏，作客著名的樂團和音樂節，包括玩室樂。至於所謂女性的筆觸那更荒謬。筆觸最細緻的鋼琴演奏，我認為首推一個大漢：當年德國鋼琴家 Walter Gieseking！評鋼琴家要分國籍和性別很荒謬。簡單的說王羽佳已是今天最好的鋼琴家之一，尤其是她是一個超級技巧大師（supreme virtuoso）！今次"看"她，羽佳最大的進步是她的台風，不像去年的像無所適從的急急深鞠躬後趕緊逃回後

台。這點與她的演奏藝術無關，但卻是必要的"明星氣質"（star quality）啊！

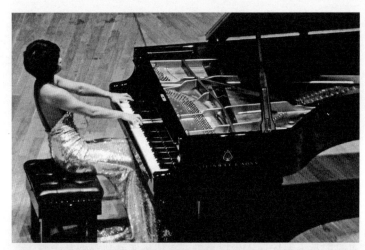

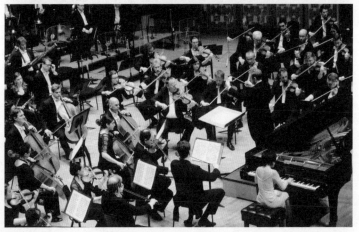

王羽佳與三藩市交響樂團（2012）

我聽了三藩市交響樂團在香港的兩場音樂會的第一場：11 月
8 日在文化中心。Michael Tilson Thomas 指揮，王羽佳鋼琴，
節目是 John Adams 的《快速機器的短乘》（*Short Ride in a Fast
Machine*），Prokofiev 的 G 小調第二鋼琴協奏曲和 Rachmaninoff
的 E 小調第二交響曲。

似乎美國樂團到外國巡迴演出都有演奏美國音樂的"義務"？否
則我們可能一輩子都不會有機會聽到 Adams 的《快速機器的短
乘》。作曲家說這是"有人拉你去坐最快的跑車兜風，你坐了倒
希望沒有去"的那種感覺。湯馬士是當年此曲首演的指揮，也許
這也是他選演此曲的主因。Adams 這首"簡約風格"的樂曲聽起
來主要是一連串相同而刺耳的節奏。Adams 是歌劇《尼克遜在
中國》（*Nixon in China*）的作者。雖然我"希望"聽的是比方說
Barber 的《弦樂慢板》（*Adagio for Strings*）之類的音樂（限於美

國音樂的話），但那不夠“高深”。儘管“高深”的節目肯定是某一程度下的票房毒藥。我很有興趣知道“必奏美國音樂”的要求要到甚麼程度，是不是贊助者訂下來的條件。“新潮而高深”的美國作曲家，我只喜歡（甚至崇拜）Charles Ives（60 年前的音樂仍然前衛至今）。

但當晚主要的曲目，是下半場拉赫曼尼諾夫的第二交響曲。此曲於 1907 年完成時已有新潮之士譏諷作曲家是“現代古人”，可是這首旋律優美絕倫的交響曲至今一世紀後仍受歡迎。只是它不太像湯馬士應喜歡的曲目。也許聽完上半場的許多不協和弦後也應當讓聽眾“悅耳一些”？

此曲有的是美妙雋永的大旋律（聽說有人甚至把它改編為鋼琴協奏曲），照理應是“容易演繹”的，但事實不然。研究演繹的藝術，我特別建議你聽一下當年 André Previn 的兩個此曲的錄音：其中 EMI 版堪稱最佳範本，但後來他指揮同一樂團（LSO）給 Telarc 重錄，卻是最劣的演繹之一，可見此曲不易演繹！MTT（Michael Tilson Thomas）那晚的演繹我就不太喜歡：比如第一樂章我就嫌他太慢，儘管譜註是 Largo，他奏來像 Lento。這樂章本來就有最美的流暢旋律足以 speak for itself，不用再加鹽醋，可是因為節奏太慢，就失去流暢自然的感覺，覺得有點拖泥帶水。第三樂章的 Adagio 我也覺得稍慢。樂團演出方面，這是一個很好的樂團，但不是頂尖的樂團。弦樂齊一聲音也算豐滿，但音色不是很甘美，未能儘量發揮大旋律最高度的美感。單簧管的獨奏不錯，但法國號在第四樂章有明顯的走音，在第一樂章開

始不久的進入也不乾淨，這些技術問題使我覺得演出水準低於我對一隊北美一流樂團的預期。記憶中多年前 SFO 也曾在文化中心演出，曾呈現了最高水準的 Virtuosity，當年的指揮是 Herbert Blomstedt。MTT 的 Encore 有一段中國調子，他說話叫樂團一名華籍琴手翻譯（普通話），奏 *L'Arlésienne* 的一段他指揮觀眾介入等……都有點像嘩眾的噱頭。樂團上一晚才在澳門演出過，大概當天下午才到香港，幾乎"馬上就坐下來"演出，也太勞累了，也許因此受影響。無論演繹和演出，此曲更好得多的一個錄音範本是 Decca 的 Ashkenazy 指揮 Concertgebouw。當晚的演出不論弦樂組的音色美或演繹的流暢性都不如那張 CD。次日 MTT 的馬勒應當好些罷（雖然上半場有更多冷門美國音樂）。

但上半場王羽佳演奏普羅哥菲夫第二協奏曲，才是我選聽這場音樂會的主因。中國鋼琴家中我最喜歡的還是她，幾個月前剛在倫敦聽過她的獨奏會（是她在倫敦的首次獨奏會，儘管她已在倫敦不只一次演奏過協奏曲），所以今次想聽她彈奏協奏曲。其實在過去的幾年，王羽佳在歐美經常彈的主要是協奏曲，同大多數著名樂團和大指揮家都合作過。今晚的曲子也是她常奏的幾首之一（她似乎在"數曲走天涯"，也許她彈得更多的是普羅哥菲夫第三）。在三藩市樂團的這次亞洲巡演裏，王羽佳隨團每兩、三天彈奏此曲一次，除了在上海她改為演奏拉赫曼尼諾夫的《柏格尼尼主題狂想曲》（不知何故，也許上海要求比較"好聽"的音樂）。對獨奏者和樂團來說，這樣一曲巡演容易得多，每場一樣的曲目，其實連排練都可省掉。問題是一個 Piano virtuoso 也只是人（only human），這樣會不會變成"按章工作"，再沒有甚麼靈感可

言呢？不過那已是"另一個問題"（今年王羽佳有一百次音樂會以上，也許每隔三天便彈一次普 2，可惜沒機會問她會不會彈厭了）。這次聽說她在香港只待一天，當天下午到，次日便到台北去了。

有趣的是王羽佳"喜歡彈"的協奏曲似乎都是炫技的曲子：兩首 Prokofiev、Bartok、Rach 3（而不是 Rach 2），她的 Recital 範疇也一般喜歡技巧性的作品。但還算可喜的是，她在炫技之餘也不缺"呼吸"和"做句的音樂感"。那年她才 25 歲但已公認是世界上有數的頂級 Virtuoso。也可喜的是她不像當年的 Cziffra，只給人以技炫人的印象。演奏普 2 有這樣的技巧為後盾，肯定沒有問題。有這本領的鋼琴家彈起來自己一定"很過癮"，第一樂章再現部"超長（長到你以為在聽奏鳴曲）也超難"的 Cadenza 正是很好的炫技部分。這首作曲家年青時的作品，本來就是很炫技的曲子，需要鋼琴家有專業運動員的體能和耐力。這正是 Yuja 之所長，她的技巧準確性已超越郎朗，沒有後者偶有的錯音。但郎朗憑台上的表現（表演？哈哈）最能炫人，使他看來"好像技巧更驚人"。

這使我想到，羽佳技術雖高，可是她（註：2012 年時）像一個普通而且只是初出道的音樂家，不像明星（而郎朗剛相反）。她出道多年並已成名，可是台上的她好像還是個初出茅廬的 Debutant。幾乎永遠不變的是，她會快步奔向鋼琴，來一個超過 90 度的鞠躬，便馬上坐下來彈琴。彈完她會同樣的第一時間深鞠躬，再第一時間的"逃回"後台。上次在倫敦是她的獨奏會，

她似乎走得更快，也好久不出來謝幕，好像要儘快撲滅觀眾的熱情似的。當然這不是她的用意，但確有這樣的效果，這是非常"反明星"的所為，和郎朗在台上不想走，儘量延長觀眾的喝采聲不同（這方面歌劇巨星最會做，我特別想起 Joan Sutherland 就能把過千觀眾留住半小時）。不幸的是，台下的人"應當過半是不真正能用聽覺分辨演出水準的"（恕我直言），觀眾看到謝幕很久都掌聲不絕，會覺得那才肯定是"偉大的演奏"。雖然憑着"演戲"博取更大的采聲不是音樂家應為的事，可是這卻是"成為明星"之途（附帶利益是賺更多錢）。

王羽佳那天 Encore 了蕭邦的升 C 小調圓舞曲，是非常有個性但不做作的演繹，如果她彈的是 *Flight of the Bumble Bee*，當然會招來更大的喝采，可這也許不是她想要的效應。也許憑着這首 Encore 曲才能讓首次聽她的觀眾發掘她 lyrical 的一面？因為普 2 可說沒有給演奏者提供"表達感情"的機會（要認識全面的王羽佳，YouTube 有極多的樣本，連唱片都不用買）。世上極好的鋼琴家雖多，但有 Cziffra 那麼多的"手指"的鋼琴家絕少，有此能力不因炫技而走火入魔的鋼琴家更少。王羽佳是我的 favourite Chinese pianist，她既年輕又有條件，我希望她能注意台上公關，成為明星。這也是由於上次在倫敦 Queen Elizabeth Hall（全場滿座）聽她的 Recital 給我很好的印象（節目也包括很好的早期貝多芬，記得是 Op 27 No 1）。我希望下次聽她的獨奏會是在 Royal Festival Hall 不是 QE Hall（英國人是最"唔化"的，在紐約她的獨奏會早已於 2011 年 10 月登卡耐基音樂大廳的"大雅之堂"了）。

Daniel Harding 指揮倫敦交響樂團，協奏曲的伴奏還不錯，可是下半場的馬勒第一，顯示樂團質素始終只是英國的（不太高水準）的質素。小號有一個顯著的走音，法國號很不乾淨，弦樂音色欠甘美。哈丁充其量只是另一個馬連納（Neville Marriner），是英式的“按章工作指揮”。對英國來的樂團，即使是 LSO，我的預期並不高，但對演出的成績還是不能完全滿意。Encore 竟奏了 *Star Wars*，爆棚當然最能贏得采聲，但同時徒然暴露了指揮者的音樂品味是如此這般的。始終認為英國的音樂水準，一向比上不足，所以我接受這樣的結果。以這場演出論，倫敦交響樂團的水平還不如香港管弦樂團。Harding 也不夠班，也許能給香港的就只有這級數的指揮了。

Maria João Pires 在香港

Scottish Chamber Orchestra 參加 2014 年香港藝術節的演出，Robin Ticciati 指揮，但觀眾的興趣完全在於 Maria João Pires。

Pires 演奏了蕭邦的第二協奏曲，演出不能說"不好"，但相對於"我的期待"來說，我有點失望。可以這樣說，我"聽不到甚麼"：我聽不到她在 DG 唱片裏充滿神來之筆的搶板（這是此曲的最佳錄音之一，儘管 Previn 的超乏勁伴奏太差），也聽不到她當年大珠小珠落玉盤的音音均勻的音階（Pires 生於 1944 年，時年"僅"69，在鋼琴家中不算太老），我聽到的是蕭邦 F 小調協奏曲的一個平平常常、不過不失的演繹。我已聽過 Pires 的現場很多次，不過都很久了。記得"上次"是在香港聽她和 Dumay 的 Sonata recital，在北京聽她和阿姆斯特丹樂團的莫札特協奏曲（有趣的是那次臨時換了另一首協奏曲但竟沒有宣佈，導致有人討論了她沒有彈的曲子），這次的"久別重逢"對我來說有點失

望：這也許因為我期待過高。大師來到面前，本應是"必聽"的，但這個"必"的因素會使我將來對"Senior citizen"演奏家再增疑問。當然，我聽當年"更老得多"的 Horowitz，仍然能聽到許多東西，包括清晰均勻的音階和無可比擬的音色（見下文）。當然，也許有史以來就只有一個荷洛維茲！幾位朋友聽完協奏曲喝過采後都打道回府了，因為下半場的貝多芬第五"聽得太多"（卻是非資深聽眾的賣點），可是我不走絕不後悔，我意外發現演出竟然不錯，全曲有很好的凝聚力，可說一氣呵成。開場的孟德爾頌的 *Hebrides* 序曲也不差。"也許"今後我應當對這位年輕的指揮者加以關注？但只怕不會，因為指揮家實在太多了，等他進一步成名再聽不遲（反而在芭蕾舞，我會關注像 Batoeva 或 Sodoleva 這些新進的芭蕾舞蹈員，因為她們有更多不一樣的因素可賞）。

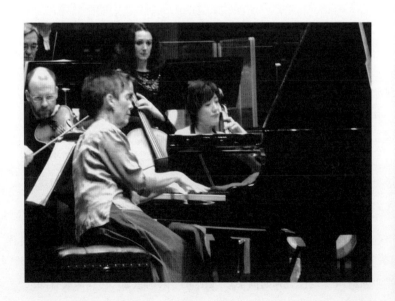

附錄　鋼琴家沒有"征服"Rach 3 的需要

三十年前幾乎沒有甚麼人敢演奏拉赫曼尼諾夫的第三協奏曲（所謂 Rach 3），但今天年輕一代的演奏家都以"證實能彈 Rach 3 為榮"，似乎是"人類基因大躍進"似的。

我想到一位鋼琴家曾對我說聽演奏是聽演繹，因為"今天每一位鋼琴家的技巧都是最好的"。我也希望此說屬實，但實際上音樂會上"錯音成籮"。我最未敢苟同的是，今天很多鋼琴家都刻意選彈其實自己技術不逮的曲子以求"表現"。我也希望"大家都技術最好"是真的。

的確，"一般"技術水準是大大提升了，但只是"一般水準"而耳。Harold Schoenberg 曾說上世紀初的許多鋼琴名家"技術水準不及今天音樂學院的普通畢業生"，這是事實，在資訊發達的今天（例如有免費的 YouTube 作照妖鏡），很難再濫竽充數了，但既然人類基因並無大躍進，今天雖能產生無數一般技術水準很高的鋼琴家，卻反而不易產生超級技巧大師。

交通發達的確利於多跑碼頭賺錢，可是鋼琴家僅僅挾着有限的曲目去跑碼頭，還有時間練琴嗎？我也非常樂於看到同胞郎朗在世界上達致這樣高的知名度。彈鋼琴而發達"年入過億"，他是國內的民族英雄，連我也"以他為榮"。只是我不知道他是否仍有足夠時間練琴。

朋友說的何謂"技巧最好"的問題，那要看標準定在甚麼層次。不幸的是，我聽音樂會常常"聽得不快樂"，就是因為我聽到錯音。當初郎朗彈 Horowitz 那些當年大師也被人批判為媚俗的炫技曲子（如蘇沙進行曲）而博得如雷采聲時，我知道因為這些曲子絕少人演奏所以聽者無從比較，可我聽熟了荷洛維茲自己當年的錄音，我知道郎朗"還沒練好"，錯音甚多。但只要觀眾聽不出，那就是"成功"了。郎朗是鋼琴家中最出色的 Showman，我當初也曾給他"炫惑"了。

鋼琴音樂文獻廣大無涯，你大可彈巴赫、莫札特、貝多芬、舒曼和蕭邦而成名，彈這些不至"虐待演奏者雙手"卻其實是"最好的音樂"，大多數鋼琴家的技巧都確是"最好"的。這樣的話我也會和那位鋼琴家朋友一樣去"專聽演繹"。可是我不明白今天為何人人都要彈 Scriabin 或 Rach 3 去出醜。Rachmaninoff、Scriabin、Prokofiev，都寫過也許比 Liszt 更難彈的曲子，因為他們本身是精通鋼琴技巧的鋼琴家，然後，又有遠者如 Godowsky，近者如 Horowitz 和 Cziffra，把李斯特也嫌不夠難，編成"更難"。真的技巧大師有這樣的本領，我不怪他們炫耀。奇怪的是很多沒有這種本領的鋼琴家都想彈 Rach 3（於是很多人"能"彈）！

我的剪報中有幾十年前《時代週刊》（*Time*）的一篇專文，題為"*Three Who Dare Rach 3*"：作者認為真能彈好此曲的只有作曲家、Horowitz 和 Van Cliburn。怎麼今天人人能彈呢？並不是能把所有的音彈出來就算征服了 Rach 3。

即使你能彈 Rach 3 又怎樣？以 Cziffra 之超技能耐，他在鋼琴史上的地位還不能和技不如他的 Rubinstein 比。魯賓斯坦是另一相反類別的鋼琴家。他不是技巧家，他甚至自嘲一場音樂會上的錯音足以構成另一場音樂會。他也說過，荷洛維茲是比我好的鋼琴家，但我是比他好的音樂家。當年魯賓斯坦正是在巴黎聽比他年輕許多的荷洛維茲大受感動，因而發憤苦練成功的：他苦練，但不想也自知不能成為荷洛維茲，結果他成為偉大的魯賓斯坦。魯賓斯坦也彈不了 Rach 3，但這無阻於他是公認的大師。

但成為這類技巧大師也得靠天才。Cziffra 這奇人本來甚至不是正統訓練出來的鋼琴家，可他的技巧非常眩目，真有震撼效應。這可不是誰肯苦練誰就能練出來的。

真正驚人的技巧確能使我大受刺激：不單是把困難樂段的每個音準確彈出來就算，最重要的是不管快到甚麼地步也"不用掙扎"，像信手拈來，有火花，有造句（表示演奏者仍有全面的控制）。一首前面不算"特難"的曲子（音樂比賽的落選者都"能"彈的）如柴可夫斯基的降 B 小調協奏曲可能有 40 種錄音，但此曲 Coda 的 Cadenza 是驚人的炫技樂段，到此我滿意的演奏大概只有不出五個人。不過也不應捨本逐沒以之為批判演奏此曲好

György Cziffra

不好的準則，但如果彈到這裏鋼琴家要減速，掙扎，或不是每個音都清清楚楚，我會很失望。

鋼琴這種樂器是唯一能同時發出十個音的樂器，所以"音多必錯"，錯音不是問題，衡量技巧的因素很多。曾有人問荷洛維茲是否能人之所不能，他搖頭，問他是否永無錯音（盛年時），他搖頭說"我不是 Heifetz，我是 Horowitz"。Richter 也多錯音，但人人佩服他的技巧的震撼力。可惜儘管今天把 Rach 3 搬上台的人已很多，因為大家都喜歡炫技，但真能征服此曲的人不多（但同胞王羽佳和郎朗在其中）。很多演出其實徒然暴露了自己的短處。何苦呢？

附錄　今天再無指揮大師？

寫下這個引起爭論的題目，我是經過考慮的，但我最多也不過加上一個問號，來表達我對此論的一些保留。固然何謂大師是沒有客觀標準的，可是想來想去，我心目中的指揮大師們都作古了，我想不出今天的指揮家誰是大師。

從 Toscanini 和 Furtwängler，從 Walter 和 Beecham，還有 Stokowski、Reiner、Klemperer、Monteux，到我們比較熟悉的 Böhm、Karajan、Solti、Bernstein、Giulini、Carlos Kleiber……指揮史上有許多性格非常突出的人物。我不是說他們的個人性格，我是指他們在演繹風格上的性格。可幸的是這些大指揮家都留下了錄音，是見證他們的藝術的永久文獻。

一首交響曲在 Karajan、Bernstein 或 Solti 的指揮棒下，肯定有我們可以多少預見的不同效果，這就是指揮家個人的演繹性格，不同今天的指揮家，同一樂曲在甲乙丙丁的棒下都差不多。資訊發達，大家可以互相參考甚至模

Bernstein 簽名照

仿，導致竟有"演繹模式"的標準。因為指揮家的性格，我們又會想到"甚麼人適宜指揮甚麼作曲家最適宜"的問題。布拉姆斯和柴可夫斯基的交響曲樂風迥異，其實需要的是演繹性格不同的詮釋者。可是事實上今天許多指揮家都是萬能的。

以也許在他生前算最出名的 Abbado 為例談談。我對他並無不敬之處，我承認他是個"全面而出色的指揮家"，演出有"質素保障"，可是聽了他無數唱片，他的音樂會也恐怕聽過幾十場（當年我居英時他是倫敦交響樂團的指揮），可是我着實說不出阿巴杜有怎樣的演繹風格來，技術上也不是管弦樂的訓練大師。我記得當年維也納愛樂團訪倫敦舉行了兩場音樂會，第一場他指揮，感覺上像是聽 LSO 無甚分別。可是第二場的指揮者是 Karl Böhm，樂隊判若兩團。全隊樂隊都全面投入，弦樂發揮了 VPO 著名甘美的音色，木管的吹奏也嘔心瀝血。Böhm 儘管為人低調卻聲望極高，在維也納國家歌劇院，他和門當戶對的卡拉揚，各自非正式的擁有（own）一些劇目，河水不犯井水。卡拉揚的現場我也聽過幾次，給我的印象遠不如聽 Böhm 深刻。我在巴黎看他指揮 *Elektra*（Nilsson 主演），樂團奏最強音時八十幾歲的他從高腳櫈上跳起來，我也知道已年逾八旬的他仍會要求特別多的排練。也曾在倫敦聽過他指揮本來由阿巴杜領導的 LSO，也能把樂團"提升到 VPO 的水平"。比較這兩人主要是指出波姆是有性格的大師，他對樂團的要求遠高於好好先生阿巴杜。也許 VPO 和 LSO 的樂師也欺場，害怕波姆而欺負阿巴杜。

講到 Abbado，我曾在琉森聽過他指揮馬勒第六，樂團是柏林愛

樂，可是在他棒下，馬勒的愛情宣示變了刻板無感情，反而在倫敦聽 Maazel 指揮同曲，起碼我能聽到管弦樂豐滿的聲音和 Alma 愛的旋律。馬素爾是比阿巴杜有性格的指揮家。奇怪的是有人認為阿巴杜才"高級"而馬素爾輕浮。在 Abbado 棒下偉大的柏林愛樂也發不出應有的管弦樂色彩。他是一個很自我抑制的指揮家，如果那也算演繹性格的話。阿巴杜當年離開 LSO 掌 BPO 是大突破，但結果多年後卻給 BPO 樂師們投票炒了魷！有趣的是那時馬素爾以為 BPO 的一席位非他莫屬甚至請了客預祝，可是結果爆冷請了 Simon Rattle：他倒是一個有性格的指揮家，那年來港我聽到 BPO 也能"爆棚"，發出以前在 Abbado、Haitink，甚至卡拉揚棒下也沒有的像美國頂尖樂團的爆炸性聲音。但有性格雖是好事，卻不能單憑此成為大師。演繹性格也許是一個條件卻不能説是全部條件。

樂壇上有一批德國派的指揮家，也許他們的共同演繹風格就是德國傳統沉重的風格，廣大如歌的板眼節奏，不火爆卻凝重的力量。以前我聽過 Wand、Kempe、Sanderling、Tennstedt……到今天仍有 Sawallisch、Masur、Dohnányi，和"新萬能指揮"Thielemann 在持續此一傳統。聽這些德國派，我起碼能知道預期甚麼。這些指揮家有共同的性格。還有人數眾多的由演奏家改行過來的指揮家，包括 Eschenbach、Barenboim、Ashkenazy、Pletnev……甚至看起來都不太像指揮家的 Domingo，他們大概想學 Klemperer，八十多歲都能叫人扶出來坐在高檯上舞指揮棒。

偉大的 Bruno Walter 也是德國傳統風格派，我想他之所以勝過同

儕，是因為在類似的板眼中，瓦爾達不論指揮莫札特或他的老師馬勒，總有一股能感人甚至兼能醉人的人情味。莫札特第 39 交響曲第一樂章如歌的主題，在他棒下就特別的溫馨，令人感動，連馬勒第二的 Ländler 舞曲主題，也妙用搶板而感情濃郁。還有他晚年在加州，唱片公司特組樂團到那裏給他錄的感人的布拉姆斯。瓦爾達性格溫和不出鋒頭，但他是大師，我心目中最偉大的指揮家。那幾年同世代的卡拉揚、蘇堤和伯恩斯坦，以至 Carlos Kleiber 都相繼仙去，是指揮壇的 Götterdämmerung！演繹性格的式微，噴射機方便指揮家們忙於跑碼頭多賺錢，也再沒有像 Böhm 和 Kleiber 般要求更多排練的指揮家，成本也不容許。所以今天沒有指揮大師也就不足為奇了。

巴黎和柏林的芭蕾舞

我的文化趣味雖然廣泛，但最主要的活動還是古典音樂和芭蕾舞
（看得非常多也走遍全球）。前兩年主攻芭蕾，是因為我要看盡
國際芭蕾巨星的近況，芭蕾與音樂之比高達 7:3！這樣做的結果
是出版了一本名為《芭蕾裙下》的書。有了這個交代，過去一年
我的觀看比率變成音樂 6，芭蕾 4：其實也因為音樂是普及得多
的表演方式，演出場次多得多。要說的是，幾十年前年輕的我去
看芭蕾舞，主要是想聽《天鵝湖》的音樂。

這次到歐洲歷時近兩個月：雖然“沒有地址”，我絕對是歐洲居
民。首先在倫敦看了 Bolshoi 由 Zakharova 和 Smirnova 演的《天
鵝湖》，下一幕是在巴黎 Bastille 歌劇院看了 American Ballet
Theater 的一場《睡美人》。

要這樣說，如果你說“我看過一場《睡美人》”，應是沒有意義的，

因為也許除了仍然是柴可夫斯基的音樂之外，舞蹈演出（更重要的元素），可以完全不同！君不見今天甚至有男人羣舞的《天鵝湖》？也有現代舞的《天鵝湖》？我應當說的是，我看了近年矚目的拉曼斯基（Alexei Ratmansky）編舞的《睡美人》。這是全新的戲，和我們熟悉的 *Sleeping Beauty* 的傳統 Petipa 版不同的戲。這部《睡美人》2015 年由 Vishneva 首演，是美國芭蕾劇院近年最重要的製作。不用說，現在它開始在外國演出了，巴黎當然是很重要的舞台！

也許因為九月夏休，ABT 訪巴黎的陣容不是特別強大，到巴黎最重要的主角是 Gillian Murphy，其餘全由新升的二線首席如 Copeland 等擔當。我看的一場的主角是徐熙（Hee Seo），男主角是 Marcelo Gomes。

首先要說的是這個版本的不同之處。謝謝 Ratmansky 的古典傳統，他的編舞的古典元素是足夠的，比 Nacho Duato 肯定要好看。古典元素因為技術上的困難，正是大多數觀眾包括我所要看的。《睡美人》最令人期待的一場，是女主角出場的一場玫瑰慢板（Rose Adagio）：這裏 Patipa 要求女主角金雞獨立，接受三個求愛的王子獻花，是非常困難的靜平衡。這場戲有人說是芭蕾中最難的一場，很多巨星都演不了，出場演的包括巨星級的 Cojocaru 也只是接了兩朵花，在怕跌倒前匆匆收腳（有錄影為證），結果第三個王子的花沒有人接！當然，有的是索性以容易的舞步代替它的編舞版本，這就是不同的《睡美人》的分別了。可喜的是，拉曼斯基的編舞尊重 Petipa 的傳統，不但保持了這

個"最難的考驗"，而且在別處還加了料，比傳統版本更難！我看得太過癮了。是的，女主角的舞蹈是難上加難了，但男主角的舞步卻沒甚麼看頭。這次雖然用到最紅的 Gomes，他也主要只是一個"舉重機"。也要說，也許為了"不同"，不知何故主角和一些羣舞員都戴上銀色的假髮？我看不慣，也沒有需要啊！Ratmansky 是一個頗有"怪招"的編舞者，他的羣舞常見絕招。我喜歡看玫瑰慢板的"加料更難"的刺激性，但也有不少我不喜歡的地方，例如最討好的紫衣仙子在這版本也沒有表現兼沒有性格，太繽紛的戲服和髮型。哈哈，拉曼斯基就坐在我前兩排，我想要是我大受感動的話，我會厚顏向他致意，但免了，因為這個《睡美人》的新版我雖然還滿意，但我覺得我更喜歡 Petipa 的經典版（Nacho Duato 的版本去年在香港藝術節演，雖然臨時請到 Smirnova 跳一場，我也沒有看，因為我不喜歡 Duato）。

徐熙成為 ABT 首席已久，我看她出場也怕有五次了。我看過她在馬林斯基客串演 Giselle，她可能已是最著名的亞裔舞蹈員。但在 ABT，她還不是一線的首席，所以這次在巴黎演出這個重要角色，她也很自豪，一連幾天在她的 Facebook 上貼照片。可喜的是，她的玫瑰慢板的 En pointe 單足平衡絕對一流，甚至使我想起幾十年前在倫敦看 Guillem！有人說，很多一流舞者即使接演這角色，出場前的那一刻在後台也會戰戰兢兢！我不認為徐熙在技術上是一流的舞者，但她的靜平衡確是一流的。可惜的是 Marcelo 沒有太多的表現機會，變成大才少用，也可惜 Diana Vishneva 演了首演後也沒有演去年 ABT 在大都會的節目，否則我應去看了，因為有好戲的話，紐約也不過是 16 小時的飛行。

最新的消息是 2017 年 Vishneva 會以 Neumeier 的 *Onegen* 告別
ABT，我已打算去看。ABT 的這場《睡美人》算得是好戲，場面
偉大啊，但我有上述的保留。

芭蕾的第二幕我從巴黎飛柏林，一個我甚至可能為聽音樂而移居之地，我看了在德意志歌劇院 Deutsche Oper Berlin 的一場 Berlioz 的《羅密歐與茱麗葉》（也聽了《女武神》第一幕，Julia Fischer / Ivan Fischer，和柏林愛樂，節目太豐富了，見前文）。羅茱被貝遼士冠以"戲劇交響曲"之名，是一首大編制，有三個獨唱歌手和大合唱團的大曲。但我看的是配上 Sasha Waltz 編的芭蕾舞，演出者是 Team Sasha Waltz and Guests，編舞者也擔演一角。

非常高興藉此見識了 1963 年生的這位德國編舞者，我覺得這場演出非常精彩。它的舞蹈也許算是現代舞，但有許多"好看的古典芭蕾元素"，這絕對是我近年看過最精彩的現代舞，遠勝巨星們（Guillem / Vishneva / Osipova）的搖錢樹。很多羣舞的動作編得非常妙，燈光設計特別有效果。這場演出的舞蹈員，主角是馬達加斯卡出生的黑人 Zaratiana Randrianantenaina 的茱麗葉，和古巴的 Joel Suarez Gomez 演羅密歐。兩人的演出都非常精彩！三名歌唱獨唱者是 Ronnita Miller、Thomas Blondelle 和 Marko Mimica，他們也有不用跳舞的戲分，編得很妙。指揮是 Stéphane Denève。我不但聽了好音樂，也看了精彩的芭蕾舞！德意志歌劇院已成為我的摯愛劇院了，除了這裏好戲連場而票價較合理外，也不用像在倫敦的付了高票價而求票難。

這次我觀舞的第三幕，卻是一次意外的驚喜。我坐水晶河船的莫札特號途經斯洛伐克首都 Bratislava，喜見 30 年老友指揮家兼作曲家 Peter Breiner，他在那裏的新歌劇院排練他的芭蕾劇，《斯

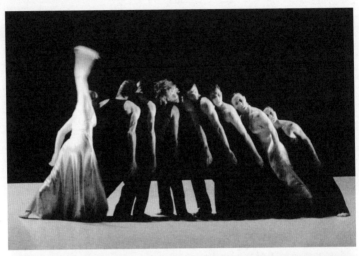

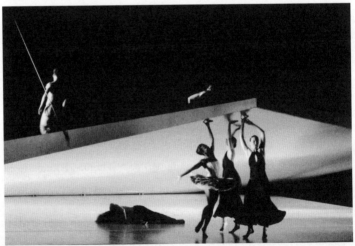

Team Sasha Waltz Ballet

洛伐克之舞》(*Slovenské Tance*),於是我這天有難得的節目:只
有我一個人獨坐劇院,看完幾乎全劇的最後排練!而這是非常精
彩的演出,除了沒有佈景和舞裝外,舞蹈是完整的。老友 Peter

的作曲，和 Natalia Horecna 的編舞，都非常精彩。編舞絕非像打太極拳般的所謂現代舞，是有高度技術含量和芭蕾元素的精彩舞蹈！我拿了錄影，明年一定想法要給 Diana Vishneva 看看。這樣的好戲，也應特別適宜於香港藝術節啊（2017 藝術節沒有一場是我想看的）！這樣值得發掘的好戲太多了，只是劇院不太多，雖有千里馬而不一定有伯樂啊。

Paul Breiner

Cojocaru 的《吉賽爾》

這次在倫敦，我在 2017 年 1 月 20 日看了一場"已看得太多"的
《吉賽爾》(*Giselle*)：《吉賽爾》在巴蕾劇目中的普及性，與《天
鵝湖》可稱雙絕。是啊，柴可夫斯基譜寫《天鵝湖》，也是因為
他看了《吉賽爾》大受感動。《吉賽爾》的作曲者是法國作曲家
Adolphe Adam，全劇旋律優美感人。那為甚麼我這次又去看《吉
賽爾》？因為我想看的是 Alina Cojocaru 演的《吉賽爾》。不是
"追星"，而是我看芭蕾舞的第一個考慮是"誰演出"，這比演甚
麼重要：因為都看過了。

英國國家芭蕾舞團 (English National Ballet) 在 Tamara Rojo 領導
下成績有目共睹，到底 Rojo 和 Cojocaru 本來就是皇家芭蕾舞團
的台柱。ENB 比 Royal Ballet 較肯創新：他們的 *Giselle* 就有兩
個版本，首先演的是 Akram Khan 的超創新版本，跟着演 Mary
Skeaping 的古典版本，我選擇的當然是後者。不是我守舊，而是

近年看的歌劇和芭蕾舞,可以"為創新而創新",荒謬的製作比比皆是,每次看到這樣的怪胎歌劇,我還可以"聽",如果是芭蕾舞那可以是受罪。這樣的受罪經驗我有不少!

可喜的是,我也許看過太多現場的《吉賽爾》(只要看到適當的舞者我都會買票)而不無顧慮,我卻要馬上指出,英國(已故)舞蹈員,後來做了斯德哥爾摩芭蕾舞團團長的 Skeaping 的這個版本,是最好看的,可能比傳統版本還要好看。常看的 Jean Coralli 及 Jules Perrot 編舞並經 Petipa 修訂的"正版"的經典場面,這版本都保留了。它其實根據的是最原始的版本,恢復了一些後來裁減了的場面。最可喜的是,儘管舞台佈景是傳統的,但第二幕的佈景實在是大躍進,很有氣氛。所以,基於看過很多芭蕾怪版帶給我的顧慮,我的意外驚喜是這個版本比傳統常演的版本還要好看。

近年看的三場《吉賽爾》現場,先後有 Zakharova (Scala)、Vishneva (Mariinsky),和徐熙 (Hee Seo 客串於馬林斯基),但我一直認為,最好的《吉賽爾》照理應是 Cojocaru!舞評大師 Tobias 當年評紐約 ABT 的三場《吉賽爾》,演出者赫然是 Vishneva、Osipova 和 Cojocaru,也認為也許最好的還是名氣遜於另兩位超級巨星的 Cojocaru,一個嬌小玲瓏,沒有太大明星氣質的平易近人的舞者。Cojocaru 也是巨星級,雖然還不是 Vishneva 或 Osipova,但也許因為她沒有過大的明星"氣場",她反而更能演活楚楚可憐的農家女。她的 Mad Scene 真的能七情上面。所以她的 Giselle 是我認為必看的。其實,今天我們很幸福,只要上 YouTube 或 Youku,免費的不同的 *Giselle* 就在眼前

還可以下載慢慢細賞！之所以要看現場，除了現場的氣氛外，也要看演出者的真功夫：不能事後修改的（錄唱片的常事）。我看到的 Alina Cojocaru，確是最理想的《吉賽爾》！

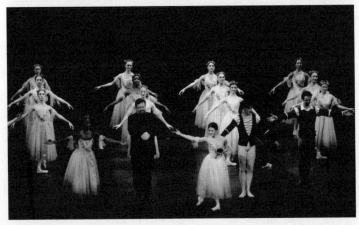

這兩年我看過 Alina 三場現場：ENB 的《海盜》(*Le Corsaire*) 和《胡桃夾子》(*The Nutcracker*)，和 ABT 的《舞姬》(*La Bayadère*)，這三場她的演出都不是全美，可是無損於我始終是 Cojocaru 的擁躉。要說的是她不是 Rojo 那樣全面性技巧強大的舞者，這點也許她尚不如出身類似的小妹妹 Marianela Núñez。比方說，在 *Corsaire* 中她的揮鞭轉並不高明，她的《睡美人》的玫瑰慢版更不行，可是這些戲都在她的廣大範疇裏（她曾說過她喜演最難的戲）。*Giselle* 也有很重的技術要求，但卻都是她擅長的技巧。結果，在這場演出中，她的技術全無毛病，比上次看徐熙好得多（但最近看徐熙演拉曼斯基"最難"的《睡美人》，她卻技術表現一流）！也許由此推論，每個舞者都有自己的技巧強項？Alina 最精彩的技巧，是她的快速足尖碎步（請看《曼儂》*Manon* 臥室雙人舞的錄影）。也許最重要的是她不會為了炫耀而賣弄技巧（Osipova 有時如此），而她的投入是最高度的，演 Mad Scene 真的像很慘！加上她的柔軟，像能浮在空氣中，我實在不能構想還有誰可以是更理想的《吉賽爾》了。這次的第二幕，是多年來我看過真的能令我大受感動的演出之一！

男主角 Isaac Hernández 年輕英俊，但演出不過不失罷了，反而我看到了極好的"鬼后"Myrtha：Michaela DePrince。她是一個黑人，身輕如燕，技巧完善。一查她的簡歷，更沒話說了。她生於非洲（不是 Misty Copeland 這樣的美國黑人），還未懂人性前便父母雙亡幾乎餓死，是在孤兒院給人領養長大的，而今天她已成材有相當大的名氣！這樣的經歷使她的成就更不簡單。以後我一定會注意她，她才 22 歲呢，台上的羣舞員大都可能

比她大。是啊,在 Tamara Rojo 的鐵腕培訓下,ENB 的羣舞絕對不讓皇家芭蕾舞團。ENB 的劇院是 London Coliseum,也比 Covent Garden 皇家歌劇院舒適得多,票價不到一半,況且 Rojo 和 Cojocaru 本來就是皇家的台柱。看 ENB 也不用一早求票,真是倫敦芭蕾的超值節目!為甚麼有這樣的情況?因為皇家芭蕾的常客是遊客,和上流社會(包括虛偽的應酬,像在香港藝術節,很多人看戲只是社交活動),而 ENB 是真正屬於眾多芭蕾愛好者的。像這場演出,就是絕對一流的一場。我的滿足感是我看到了屬 "必看" 的 Cojocaru 演 *Giselle* 的現場!

我的歷史舞台

倫敦聽樂十年誌

我的歷史舞台始於我在倫敦 BBC 工作的整整十年，那十年裏我可說聽盡當年的大師：很多位可說是至今後無來者的大師。最可惜的是有很長的黃金時期我聽而不寫。現在只能用十多年前寫的這一段文字，作為我的歷史舞台的引子。

那年是 2004 年的 4 月，我終於決定放棄倫敦的住宅。屈指一算，過去 12 年我一直在此置第二個家，開始的時候我常常來，不因香港遠在地球的另一邊而異。但那兩年我已少來了，於是住宅經常空置，絕不划算。況且倫敦生活現在實在太貴，再説，鳥倦知還，我現在寧願住在"自己的國家"，不喜歡寄居異域，所以我以北京取代倫敦。我早已曾在倫敦連續長居超過十年，回香港一段日子後，又於 1992 年起過着以香港和倫敦兩地為家的生活，可以説在倫敦的居留期超過 20 年。現在離開，難忘的也許只有倫敦的音樂會。在倫敦我聽過許多已故大師：Horowitz、

Rubinstein、Michelangeli、Serkin、Gilels、Milstein、Francescatti、Oistrakh、Segovia、Böhm、Stokowski、Karajan、Solti、Bernstein、Klemperer……長長一串顯赫的名字，上述的也不過只是隨便舉的例子。現在離開倫敦，不無感慨。想當年我在 BBC 工作十年期間，我每星期一定聽三次以上的音樂會，十年都不間斷！

在我忙於搬離倫敦的前幾天，我也抽時間聽了一場音樂會：愛樂者樂團（Philharmonia Orchestra）在皇家節日大廳的演出。儘管已好一段日子沒有在節日大廳聽音樂了，這地方我仍然熟悉得像回家一樣。儘管倫敦也許是世上消費最昂貴的城市，但聽音樂仍然便宜。交響樂團音樂會的票價，當年通常只是從 6 英鎊到 35 鎊，今天普通音樂會的票價也只是 11 至 60 鎊，恐怕比在香港、北京買票還要便宜！

聽那晚的音樂會，我主要是想聽雷賓（Vadim Repin）拉的孟德爾遜 E 小調協奏曲。可是他的演出只是平平，像一場例行公事似的演奏。他的技巧當然不錯，只是音色不見得特別美。雷賓還是小孩的時候，我喜歡他的唱片，但歷史上"神童"們長大了反而多少失去往昔光彩的例子太多了。就算是曼紐因這樣的大師，很多人懷念的是 20 歲的他！下個月，大約和雷賓同時崛起的祈辛（Kissin）也要在倫敦演出協奏曲和開獨奏會。我倒希望回來聽（儘管下次已無倫敦住宅，要住在酒店）。沒聽祈辛太久了，他的聲望已達最高峰。

鐸南夷（Christoph von Dohnányi）指揮的這場音樂會，以蕭斯塔高維契的第一交響曲開場。這首他年青時的作品我並不喜歡。我想到音樂會節目編排的問題。一般樂迷最喜歡聽的也許仍然是經典古典音樂如貝多芬、莫札特，只是他們的作品大家已過於耳熟能詳了，這場音樂會的下半場便是貝多芬的第五交響曲。於是便得編排點比較冷門的曲目，像這首"宜於研討多於欣賞"的作曲家還在學生時代的實驗作品。至於孟德爾遜的協奏曲，也從一度的演出過多、變成今天演出不多。當年人人都在拉孟德爾遜時，很少人演奏西貝流士的協奏曲，也許主要只有海費滋大力提倡此曲。今天呢，很可能西貝流士的協奏曲，反而成了小提琴家們競相演奏的曲子，演出率遠高於孟德爾遜。所以我也着實想再聽這曲子的現場。可惜從 Repin 的演繹我聽不到甚麼新意。他採很快的速度，像海費滋和密爾斯坦的速度，這我不反對，因為我認為在無數唱片版本中，最佳的演繹可能仍是密爾斯坦的 DGG 版本。可惜雷賓既沒有 Milstein 的音色美，也沒有他的細緻精微。孟德爾遜的協奏曲需要更熾熱的演奏。

下半場的貝多芬第五，儘管已經聽得"太多"了，可是鐸南夷的演繹真的極為精彩，甚至可說是偉大的演繹，難得一聽的演出！其實這也應在意料中，因為他指揮克里夫蘭樂團的唱片版本，是近年此曲最精彩的錄音之一。那晚愛樂者樂團上半場的演奏沒精打采，指揮也像只是看着樂譜按章工作，但下半場鐸南夷不看譜指揮，這雖然不一定表示甚麼，但他奏來龍精虎猛，顯然"音樂在他的血脈裏"！他的演繹模式像卡拉揚和克拉巴，勁中有細，樂團奏來也充滿光彩，尤其是銅管（而在蕭斯塔高維契的第一樂

章裏法國號開始不久便走音）。我認為鐸南夷可說是今天的貝多
芬第五交響曲的權威演繹者之一。他是很多人認為今天世界最
好的克里夫蘭管弦樂團的音樂總監，兼任愛樂者樂團的首席指
揮。這樂團可能是倫敦五隊交響樂團中最有德國傳統的一團，因
為他們自創辦起，常任指揮有許多德國大師，包括福特魏格勒和

Vadim Repin

Christoph von Dohnányi

Otto Klemperer

Lorin Maazel

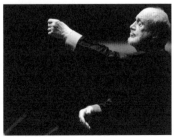

Kurt Masur

卡拉揚（那時他們是 EMI 唱片公司為了錄音而創辦的英國超級
樂團，當時倫敦的交響樂團都表現平平）。我更記得他們脫離唱
片公司時，以 New Philharmonia 之名演出。那時我長居倫敦，
他們的常任指揮是 Otto Klemperer，更有 Lorin Maazel 肯屈居
Associate Principal Conductor 的一席位，而且另一老派德國指揮
家 Kurt Sanderling 也是他們的常客！由此可見，這樂團幾乎可
說是"在英國的德國樂團"，即使在 Sinopoli 出掌的日子裏，他
們的德奧範疇也不弱，Sinopoli 是馬勒的著名演繹者。倫敦的另
一樂團倫敦愛樂（London Philharmonic）也有相當深厚的德國傳
統，現任指揮是 Kurt Masur。但我想 Dohnányi 演繹貝多芬的第
五，比 Masur 沉厚的"另一模式"的演繹更得我心。貝多芬的第
五，我最喜歡的是像 Christoph von Dohnányi 和 Philharmonia 那
晚那樣，奏來氣勢澎湃才得我心！

十二年倫敦賞樂拾遺

在這場最終告別倫敦的音樂會之前，我記得當年辭去倫敦英國廣播電台的工作，1989 年遷離倫敦後，自 1992 年我再回到曾連續居留十多年的倫敦，又做了 12 年擁有住宅的間歇居民，其間當然聽了不少可以懷念的音樂會。現在因為離開倫敦，於是撿出了許多積存的音樂會節目本以有助於懷舊。看節目本，我想起了這 12 年的許多場難忘音樂會，在此憶述一下，希望讀者分享我的樂趣。

我馬上想起的是比如 Kurt Sanderling 於 2000 年 9 月 26 日，指揮 Philharmonia 的一場。當晚的節目也是蕭斯塔高維契，他的第十五交響曲，這場演出的現場錄了唱片。在"老派"德國指揮家中，Sanderling 是其中表表者，我喜歡他和 Klaus Tennstedt 遠過於今天的 Kurt Masur（相形之下，以作風來說 Dohnányi 可說是新派德國指揮家）。那天的上半場，是 Gidon Kremer 和他的一個女弟子 Ula Ulijona 演奏莫札特的降 E 大調 *Sinfonia Concertante*

作品 K364。Kremer 是極少數我"必聽"的小提琴家之一，在我心目中他甚至超越 Perlman，是當今小提琴的第一高手。在我的節目本中，我也曾於 1996 年 4 月 2 日，在倫敦聽他的另一場和 Philharmonia 合作的音樂會，即使他那晚演奏的是只有他獨力推廣的 Alfred Schnittke 的協奏曲。那晚的指揮是 Christoph Eschenbach，另一位從鋼琴家"改行"的指揮。鋼琴家改行指揮，我認為真正出色的也許只有 Daniel Barenboim，總覺得 Eschenbach 和 Ashkenazy 之輩，始終只是"也是指揮"而已。André Previn 則還算是技巧純熟，兼有廣大的範疇，只是也沒有甚麼風格與深度，不過我想他總算是個"真的指揮"。

我也聽了 Eschenbach 的另一場音樂會：他指揮英國室樂團

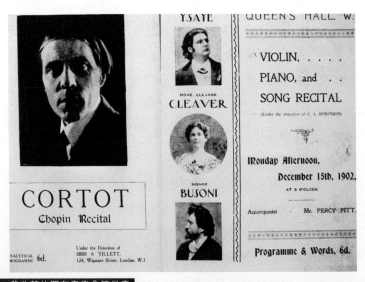

我收藏的罕有音樂會節目表

(English Chamber Orchestra)，1993 年 11 月 23 日 在 倫 敦 的
Barbican Centre。這場音樂會我不會忘記，因為它其實是鋼琴大
師歷赫特（Sviatoslav Richter）的音樂會（詳見下文）。是晚大師
一 共 彈 奏 了 三 首 巴 赫 的 協 奏 曲：G 小 調 第 七 協 奏 曲
（BWV1058）、D 大調第三協奏曲（BWV1054），和 C 小調雙鋼
琴協奏曲（BWV1060）。不用說，最後一首由 Eschenbach 彈第
二鋼琴。晚年的歷赫特喜歡玩"反樸歸真"，規定他演出時音樂
廳要燈火通明，而他戴着粗邊眼鏡，像學生練琴似的小心看着譜
演奏。他奏出來的聲音，也像小心翼翼的，好像刻意避免注入感
情。幸虧他彈的是巴赫，所以也未可厚非，可是這不像我認識的
歷赫特。早年我在倫敦聽過他較年青時的演出，恐怕沒有十次也
有八次。記得有一次他竟然把貝多芬 *Hammerklavier* 最後極長的
賦格樂章重奏一次！但歷赫特即是歷赫特，你不能用常理來批判

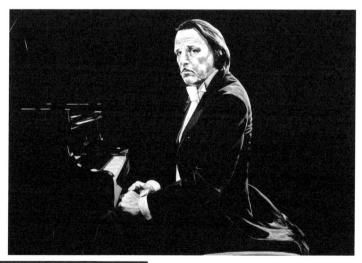

Arturo Benedetti Michelangeli

他的演出或行徑。聽完這場音樂會，我的現場聆聽的經驗是，"原來晚年的歷赫特是這樣的"，奏得好不好的問題似乎不存在，情況一如我在倫敦聽晚年的 Horowitz、Rubinstein 和 Michelangeli，他們都是 above criticsm 的。但 Serkin 和 Gilels，還有 Arrau，則全不妥協，他們的演奏，直到最終都是全心全意的演奏。也許前面三位大師也是明星，後面三位是純粹的藝術家。我心目中最偉大的鋼琴家仍是 Horowitz（這竟然是作風完全不同的鋼琴家如 Ax、Perahia 和 Jenö Jandó 等對 Horowitz 的看法），但我對 Serkin 和 Gilels 的音樂態度也許更敬佩。這兩個人能在演繹上令我深刻感動，不是在演奏（較有技術表演的意味）上令我感動。

在那半年裏，我有幸一口氣聽了 Richter 的三場音樂會。在上述音樂會之前的兩天，我已聽了歷赫特在皇家節日大廳的獨奏會，上半場也奏他刻意避免感情的巴赫，下半場是貝多芬的第八奏鳴曲，和舒伯特的《流浪者幻想曲》。這場音樂會的樂評我已寫過了，我要説的是，當晚的 *Wanderer's Fantasy*，我終於再聽到了傳奇所説的歷赫特，他的演奏只能用難忘來形容。而四個月後歷赫特來香港，在文化中心彈了一場完全不同的節目：格魯格的 *Lyric Pieces for Piano*，法蘭克的 *Prelude, Choral and Fugue*，和拉維爾的 *Valses nobles et sentimentales*。由此可見，歷赫特的傳奇不是浪得的。他的範疇廣大得驚人，而直到老年，他的節目、演繹創意，和技巧都令人敬佩。我還有幸聽過他和 David Oistrakh 的奏鳴曲演奏會。

在倫敦的近十餘年，我最高興能一再聽到 Yuri Bashmet。
我認為，如果 Kremer 是我心目中當今最好的小提琴家，而
Rostropovich 是最好的大提琴家，那麼 Bashmet 可能甚至是當今
最好的弦樂器演奏家！中提琴本來很難在音樂會上叫座，當年即

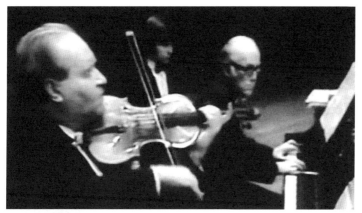

Oistrakh / Richter

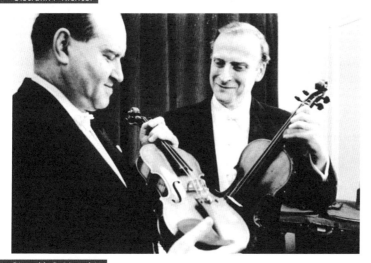

Oistrakh & Menuhin

使以 William Primrose 之能，他也有這樣的感嘆，他也得在紐約
愛樂當首席中提琴為正業。直到 Bashmet 出現，樂壇才有一位
足以和任何小提琴家分庭抗禮，甚至更勝過他們的中提琴家。他
之於中提琴，也許像 Segovia 之於結他。我第一次聽 Bashmet，
是 1992 年 7 月 2 日在 Barbican Hall：他演奏貝遼士的 *Harold in
Italy*，倫敦交響樂團（London Symphony Orchestra），Colin Davis
指揮。我立即被他的音色"征服"了。那晚的節目還有史特拉文
斯基的 *Octet for Wind Instruments* 和貝多芬的第八，但節目例外
的以他擔演的 *Harold in Italy* 為壓軸戲。Colin Davis 的 Berlioz
當然好，那晚是少數令人難忘的演出。其後我聽了一場他的獨奏
會，然後 1993 年 3 月 28 日，再聽了他和 LSO 合作的一場演出。

這場音樂會裏，Bashmet 和小提琴家 Victor Tretyakov 合作，
上半場演奏了莫札特的 *Sinfonia Concertante*，下半場他演奏了
Walton 的中提琴協奏曲，也是以協奏曲壓軸。此外，上半場還作
了當代俄國作曲家 Alexander Tchaikovsky 的 *Études in Ordinary
Tones for viola, orchestra, and solo piano* 的世界首演。這首曲是
題獻給 Bashmet 的。

Bashmet 的演出精彩不在話下，但我當時已注意到，指揮處理耳
熟能詳的莫札特 *Sinfonia Conceretante* 細膩無比，樂團在他棒下的
演出，簡直無懈可擊。這位年青指揮家當日還沒有今天的名氣，
但今天誰都知道 Valery Gergiev 的大名。不敢說慧眼識英雄，但我
發現了尚未成名的 Gergiev，一如更早時發現了芭蕾舞的 Fernando
Bujones（以技術而論，他仍是我心目中最偉大的男舞蹈員）。

1992 年的 6 月 24 日，我也聽了一場難忘的音樂會。倫敦交響樂團，Hugh Wolff 指揮，Rostropovich 上半場演奏了波蘭居英作曲家 Andrzej Panufnik 的大提琴協奏曲：這是紀念剛去世的 Panufnik 的音樂會。下半場羅斯卓波維契再演奏了德伏札克的大提琴協奏曲。

Rostropovich 的演奏，我從七十年代在倫敦便開始聽，可說從來沒有不好的演奏。這次也不例外，他的音色極美，但一個星期後聽 Bashmet，覺得 Bashmet 音色更有"磁性"，也許因為中提琴那種特別的音色吸引了我（不要忘記 Bashmet 那把琴不能和 Rostropovich 那把價值連城的古琴比，這事實更增我對 Yuri Bashmet 的敬佩）？

韓國小提琴家張永宙（Sarah Chang），我在 1993 年的 11 月 25 日第一次聽，那時她還是個小孩子。那天是倫敦交響樂團的音樂會，她拉柏格尼尼的第一協奏曲。以後她成了少數的另一位我"必聽"的演奏家。她技巧驚人，演奏的豪放，活像海費滋再世。當時我覺得，也許海費滋真正的繼承人應是她才對。那晚的指揮是日本人長野健（Ken Nagano），下半場他指揮了馬勒的第五交響曲。這些年來在海外，不單是在倫敦，即使是在萊比錫，在赫爾辛基，凡是我路過時碰到演奏馬勒

Mstislav Rostropovich

的交響曲，我一定買票！那天這位年青指揮的馬勒，着實不錯。
1994 年 2 月 3 日，我也在節日大廳聽了 Giuseppe Sinopoli 指揮
Philharmonia，演奏馬勒第五，精彩！是日上半場是 Labèque 姊
妹演奏莫札特的降 E 大調雙鋼琴協奏曲，這是節目表告訴我的，
奏得怎樣我已全無印象了。音樂會必須提供一小時半以上的音
樂，有些音樂是讓你聽了馬上可以忘記的。真正令我難忘的演出
可説百中無一。

然後 1994 年萊比錫 Gewandhaus 樂團訪英，Kurt Masur 指揮，
4 月 22 日的音樂會，張永宙拉孟德爾遜的協奏曲，對上一晚的
音樂會則是 Mullova 拉布拉姆斯。兩場音樂會我都聽了，現在
只有對張永宙的演奏仍然記得。不是因為她是"神童"，而是
她演繹那種豪放和自由。24 日接着聽了 Royal Concertgebouw
Orchestra，Riccardo Chailly 指揮。樂團的演出是出色的，但
Chailly 的馬勒第七交響曲的演繹卻有點捨本逐末。這些年裏我
聽了這阿姆斯特丹樂團很多次，包括在琉森音樂節，1996 年在
北京的兩場，和在香港，每次都挑不出樂團的毛病。我想綜合來
説，這樂團整體上可能是歐洲最可靠的樂團。儘管我懷念維也納
愛樂的木管，他們和柏林樂團的弦樂音色美，但維也納和柏林樂
團都沒有 Concertgebouw 的勁：這方面他們有點像美國的一流樂
團。倫敦的三大樂團也可以很勁，只是木管常常刻板，説實話銅
管也不及阿姆斯特丹樂團的可靠。

那個星期我一連聽三個到訪樂團的四場音樂會，因為首先是
Barbican 的 Great Orchestras of the World 週。然後轉往皇家節

日大廳，則由維也納愛樂樂團登場。維也納愛樂始終是我的摯愛樂團，就是因為他們弦樂和木管的聲音無可比擬。也許 Concertgebouw 比較可靠，但當上一晚他們的聲音仍在我腦海裏，可以幾乎立即和 VPO 作比較時，便可見 VPO 的弦樂音色美確是勝過任何別的樂團。是晚 Riccardo Muti 指揮的節目是貝多芬的第八交響曲，史特拉文斯基的《仙之吻》(*The Fairy's Kiss*)，和柴可夫斯基的第五交響曲。我對 Muti 的演繹也很滿意。他比 Chailly 細緻，比 Masur 有感情。早年常在倫敦聽年青火爆的 Muti 指揮 Philharmonia 樂團，覺得他只是火爆，印象平平，但士別多年，他已成熟了。

話說後來 1994 年在瑞士的琉森音樂節，我也有機會一口氣聽美國的費城樂團、阿姆斯特丹樂團、維也納愛樂，和柏林愛樂，指揮分別是 Wolfgang Sawallisch、Riccardo Chailly、Georges Prêtre 和 Claudio Abbado。這次的印象，再引證了我對歐陸三大樂團的上述評論。但那次總的來說，演出最好的可能是費城管弦樂團，準確度可能比三隊歐洲樂團更勝，而銅管簡直輝煌。連聽四大樂團，我至今難忘的始終是維也納的弦樂，和費城的銅管（尤其他們演奏的是史特勞斯的《英雄的一生》*Ein Heldenleben*）。有一天聽完音樂會，在回酒店途中碰到 Lucerne Festival 當時的 Director，指揮家 Matthias Bamert，我對他說恐怕還是費城樂團最好，他笑而不答。

我說過我必聽馬勒：1999 年 12 月 18 日，我在芬蘭首都赫爾辛基有幸碰上了一場精彩的馬勒演出。我原本的目的，是到

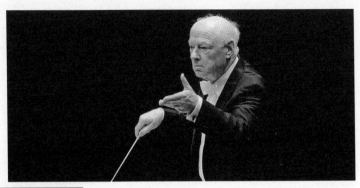

Bernard Haitink

Finlandia Hall 這間我還沒有在裏頭聽過音樂的樂府去看看，竟發現當晚的音樂會是由芬蘭電台交響樂團演奏馬勒的第三交響曲，而且還有餘票。當晚冒着風雪到音樂廳，結果意外聽到一次難忘的演出，也發現 Finlandia Hall 音響效果極好。最重要的是沒想到 Jukka-Pekka Saraste 竟是如此出色的馬勒演繹者。馬勒的第三我認為比第五還過癮，芬蘭電台樂團的演出也好得出人意外，flugelhorn 的那個 Off stage 高音吹得清晰響亮。上次聽此曲是在柏林的 Philharmonie 音樂廳，Bernard Haitink 指揮堂堂柏林愛樂管弦樂團，但結果 flugelhorn 差點吹不出這個音！再說，當年 BBC 交響樂團在香港奏此曲，flugelhorn 也走音。我想這個音一如 Patipa 編的《睡美人》裏的 Rose Adagio，最好的芭蕾舞蹈員跳 Aurora 一角也要提心吊膽，而且不管你怎樣準備，最終有時仍然不免未能盡善盡美。順便一提，在這 12 年裏我在 Covent Garden 看過 Sylvie Guillum 跳這個角色，她的 Rose Adagio 穩如鐵石，技巧驚人。她也許是當代最好的 Aurora。

1993 年 12 月 4 日，波士頓交響樂團，小澤征爾（Seiji Ozawa）指揮，演出了一場極精彩的貝遼士節目。那天上半場是幻想交響曲，下半場是他的 *Lélio（The Return to Life）*，可説是幻想交響曲的續集。後者難得在音樂會上聽到，這樣的大節目（動員多）當然要聽。貝遼士的音樂管弦樂色彩豐富，最宜聽現場，而小澤和 Colin Davis 應是當今演繹貝遼士的兩大權威。

1993 年 3 月 30 日在皇家節日大廳，節目也正合我意。倫敦愛樂管弦樂團的音樂會，指揮是 LPO 當時的音樂總監 Franz Welser-Möst，但那晚的主角應是 Hildegard Behrens，她演出了上半場的瓦格納 *Tristan und Isolde* 的 *Prelude and Liebestod*，和下半場的理查・史特勞斯的 *Salome* 的最後一場，

Hildegard Behrens

Du wolltest mich nicht deinen Mund küssen lassen, Jokanaan。Behrens 我久仰了，這次第一次聽她，沒想到她並非碩大的身形，竟能發出如此大的音量。而 Welser-Möst 指揮的樂團絕不將就，發出驚人的音壓，而我在近距離聽到了刺激無比的女高音與管弦樂的競賽（我想起 Concerto 一字曾譯作競奏樂）。Hildegard 像另一個 Nilsson，在管弦樂的音牆裏也聽得清楚，可喜的是她不是 Nilsson 的大漢身形。我想起當年 Thomas Beecham 指揮 *Elektra*，向樂團大喝："再奏響亮些，我還能聽到歌手"。這種刺激性，只能在現場再加近距離聽瓦格納和史特勞斯才可以得到！

1999 年 12 月 7 日，我在皇家歌劇院聽了 Angela Gheorghiu 和 Roberto Alagna 的音樂會，獲得了有點像聽 "三大男高音" 的那種享受，即是多半是看，不是聽。但在音樂上，今天我寧聽他們夫婦倆，不聽過氣兼欺場的三大男高音。皇家歌劇院也偶然開大明星的音樂會，上次是 1992 年 6 月 14 日聽 Kathleen Battle，我最記得的是她出場竟遲到近半小時，幸虧她人美聲甜，大家還能忍受！又一年的秋天皇家歌劇院有 Cecilia Bartoli 的音樂會，希望有機會去聽，但買不到票，前年她來北京也破了一天內售罄的紀錄。那些年，我也對倫敦音樂朋友說，要是 Carlos Kleiber 突然來指揮某場音樂會，那一定要通知我，我會考慮專程買機票去聽。幸虧 Bartoli 和 Kleiber 都在別處聽過了。現在我已不再住在倫敦，會有點脫節了。幸虧還能通過互聯網取資料。

2000 年 12 月 24 日，我聽了一場難忘的歌劇：Bernard Haitink 指揮 *Tristan und Isolde*。這場戲佈景新潮乏善足陳，我有幸還算能買到 balcony（三樓）右旁臨時加的坐椅（花 44 鎊）。儘管這位子看不到半個舞台，我想起傳說 Bruckner 看了許多場 *Parsifal*，每次埋首讀譜，從未望舞台一眼（當時沒有唱片）。但我聽到演出一流的音樂，更要佩服 Haitink 今次竟是首次指揮 *Tristan*（以他的年歲，仍然肯去研讀這樣大規模的譜子）。是晚的 Tristan 是 Jon Fredric West，Isolde 是 Gabriele Schnaut，Brangäne 是 Petra Lang，Kurwenal 是 Alan Titus，人人稱職。

在倫敦可說住了二十多年，住厭了。現在選擇離去，又想到只有在柏林、倫敦或紐約，我才能聽到任何名家的精彩演出。

到倫敦聽 Horowitz 的現場

那是 1986 年，我為了一場 "不能錯過" 的音樂會，特別從香港飛倫敦，聽完即回。50 英鎊一張（當年在英國算是破紀錄的票價）的門票，早托朋友排了兩小時的隊購妥了。我提早一天到了倫敦，等待我心目中的大日子："終於聽到了荷洛維茲" 這願望的夢想終成真！

6 月 1 日的倫敦天色灰暗，下午氣溫大約 12 度，也像個夏天裏的冬天了。泰晤士河岸皇家節日大廳後台的進口處，下午三時半便有很多人在那裏等候，有些人還帶着照相機。偶然有好奇的途人問起這是為甚麼，等的人馬上會爭着答："Horowitz is playing today." 倫敦雖然是世界上重要音樂活動最多的大都會，可是荷洛維茲音樂會始終是大事，不是節日大廳每晚慣常上演的普通名家音樂會。荷洛維茲上次登上皇家節日大廳的舞台，已是四年前的事。再上一次，更是 25 年前的事。這次音樂會，是一

代鋼琴大師今年歐洲巡迴演奏"感情之旅"的最後一站。為甚麼說是感情之旅？原來他這次行程，主要是先訪一別 60 年的故國蘇聯，然後是德國的漢堡（他當年在西方一舉揚名的地方）與柏林，而倫敦是最後一個站。4 月 20 日他在莫斯科的音樂會，通過衛星在西方大都會即時直播（Isaac Stern 說他在紐約看電視，感動至淚下）。篇幅寶貴的《時代周刊》，也派資深記者隨大師之行採訪，以六頁篇幅配彩圖報道詳情。倫敦人即使不是樂迷，相信也不會對他陌生。正如《時代周刊》純從新聞角度看的報道所說，大多數音樂會不過是音樂會，荷洛維茲音樂會則是大新聞。《時代周刊》也報道說，荷洛維茲每場音樂會的報酬，可高達 50 萬美元（30 年前的錢），而絕不低於 10 萬美元。莫斯科主辦人雖付不起他的高酬，但大師可以從電視直播收取約達 250 萬美元。

Horowitz and Heifetz："兩巨人"

數字雖不能代表一切，但起碼指出他是身價最高的音樂家之一
（包括流行音樂）。而他已經 82 高齡了！四點鐘 —— 荷洛維茲音
樂會的標準時間 —— 皇家節日大廳已坐滿人，靜候大師登台。
差不多四時零五分，荷洛維茲才在台左出現。到這一刻，我才確
定我這次專程到倫敦沒有白走。

他從出場走到舞台中央，步履身形都顯得僵硬，顯然年事已高。
我不免擔心聽唱片所得的形象就此幻滅。但當他坐在琴前，奏出
節目第一組三首史卡拉蒂奏鳴曲的音符時，第一首短短的奏鳴曲
還沒有完，我就知道奇蹟不是輕易得來的。到了上半場的主要項
目，舒曼的 *Kreisleriana*，我更確定了我出發前匆忙聽了而印象
極佳的那張 DGG 新唱片，不是工程師編輯的傑作，是事實。

以我而論，早在 20 年前我就迷荷洛維茲的唱片，多年來又讀了
許多關於他的傳聞，都說他的音色控制如何登峰造極，動態如何
大，單以技巧造詣而論也許是鋼琴史上第一高手。凡此種種，都
非要在音樂會現場驗證不可。這是我不遠千里到倫敦聽他的原
因，而 Dominic Gill 在《金融時報》（*Financial Times*）的樂評，
也持同一見解。Gill 還說，唱片裏的荷洛維茲已給人超現實的宏
大感，而在音樂會裏他聽來更大，就算他已八十多歲。

八十多歲對他影響如何？不能說沒有影響。公認技巧最高的第
一高手，也不免偶有失錯。但注意"偶"字。當年八十高齡的魯
賓斯坦我聽得多了，絕不能用"偶"字來形容他的錯音。和荷洛
維茲同年的 Serkin，近年連聽唱片也聽出他的吃力來。在音樂會

而不是唱片上，連 Richter 和 Argerich 也會偶有失錯。但荷洛維茲即使不靠錄音修正，對鋼琴的控制，相信仍有盛年時的八成功力。而八成盛年的荷洛維茲，已有許多能人所不能的地方了。正如 Edward Greenfield 次日在《衛報》(*The Guardian*) 的樂評説，荷洛維茲在台上走也許已動作僵硬，可是十隻手指的靈敏，仍有資格使他繼續成為自成一級的鋼琴大師。他説，今天還有甚麼鋼琴家能以最簡單的動作，產生如許驚人的音色及動態變化，奏弱音快速樂句尤其如此清晰輝煌，始終無人能及！

在 *Kreisleriana* 裏，他奏抒情樂段呈現的千色百彩，我這個相信已聽過他幾十年來錄的絕大多數唱片的荷洛維茲樂迷，仍然受到前所未有的感染 (但慚愧未能一如史頓之自稱聽至淚盈於睫)。荷洛維茲確是獨一無二的，但如果你聽了之後認為別的鋼琴家也差不多 (反正彈奏的都是鋼琴)，那也許不必再聽我的 "偏見" 下去了。

隨着的 Scriabin 的兩首練習曲，他更是彈來感情豐富。但那天使
全場聽眾如醉如癡的，還是下半場。第一首舒伯特的降 B 大調
即興曲，是荷洛維茲範疇裏的新曲子。如果你聽過他十多年前給
CBS 錄的其他舒伯特即興曲，你也許會覺得他太過戲劇化。但
他彈奏這首曲子，卻一點不過分，反而豐滿多變化的音色極度感
人。Scherzando 變奏樂段他運指如飛，音色均勻而輕盈通透，我
是 "歎為聽止" 了。比較起來，荷洛維茲那天奏此曲，比 DGG 新
唱片的演出更為自然及 free from mannerisms。

跟着李斯特的第六首 *Valses-Caprices* (after Schubert)，現場觀
眾都忍不住掌聲如雷，還大叫 Bravo。下半場幾乎每奏完一個項
目，喝采聲就越來越大。不錯，跟着的 *Sonetto del Petrarch* (節
目表竟串錯字)，我聽不到他四十年代的名錄音那種閃電光彩，
但新的荷洛維茲也早已不
再是過去主要以技炫人
的鋼琴家。新的演繹，
色彩與過去截然不同。最
後的蕭邦亦然。各位如果
像我一樣擁有他先後給
RCA，CBS，再 RCA，
而 DGG 灌的錄音，你就
會很清楚了。令人驚奇的
是第六號波蘭舞曲中段左
手的低音部節奏，準確度
與由弱而強，再由強而弱

Horowitz 簽名照

的變化，仍有傳聞的荷洛維茲 "左手神功" 獨有的高度控制。我還注意到，也許上半場他主要是沉醉在色彩的變化裏，但下半場大師玩弄鋼琴於股掌間，他的雅興才真正發作出來，而且顯然自得其樂。對熱烈無比的喝采聲，他不時兩手合掌或左手揮動白手巾向觀眾致意，有時發出他活像做鬼臉的招牌怪笑。更妙的是有兩次他左手已停，但右手仍然在彈最後的幾個音符，他右手一面彈，左手卻伸出食指作打拍狀。一小時半的彈琴自娛而能賺數十萬元 (哈哈，當年這數字也夠在香港買房)，人生夫復何求？他這次在倫敦的演出，倫敦評論一致予以最高評價，認為比上次 (1982 年) 還好。比較起上次的現場錄音，我對此說有同感。記得 1983、1984 年荷洛維茲因為演出不符他的理想，又 "退休" 了一段日子，至 1985 年底才再復出。那時連一貫擁戴他的樂評家 H. Schonberg 也認為歲月催人，恐怕不容易再聽他了。現在相信大家都服了罷？

倫敦和紐約，已是今天音樂會最多兩個大都會。荷洛維茲演出的當晚，Cristina Ortiz 就在幾小時後登台奏協奏曲，兩天後另一 82 高齡的 "老壯" 大師 Arrau 有音樂會。對於名家，倫敦樂迷早已不當是甚麼一回事。但正如《時代周刊》說的，荷洛維茲音樂會是 Event，於是天天可聽名家的樂迷也不放棄除了聽音樂外，還要參與盛事的機會。

而我也加入了音樂會前後門外的人羣，企圖近距離一睹大師風采。那天 4 時的音樂會，等到 3 時 50 分才見到他一行連同隨從分乘兩部大轎車到場。車子到埗，荷太身形輕捷的先從後座下

車，荷先生坐在前座，似乎好不容易才下了車。我第一眼看到這個傳奇人物的印象，竟是英雄遲暮了。何況十一二度雖然有點寒意，大家只穿單上衣，而他已得穿上茄士咩大衣。後來他其實寶刀未老的印象，到他十指觸鍵時我才知道。

為了等着"看"，進音樂廳時節目表竟已售罄！一時間，最喜歡抗議抱怨的英國人，紛紛抗議。進場後，在大師出台前和鄰座老太太閒話，我不禁也抱怨說不遠千里而來卻買不到節目表。老太太馬上鼎助，問前面手持兩本節目表的那位仁兄可否讓一本給我。但那位仁兄既已買兩本，哪肯割愛？沒奈何，中場休息時千方百計想求一本，碰了一鼻子灰。休息後回座，老太太說她已商得前座的另一老太，散場後轉贈節目表。過去旅英近十年，到那天我才發現喋喋不休的"討厭的老太太"也可以那麼可愛！

魯賓斯坦的最後一場音樂會

1976 年 5 月 31 日，89 歲的魯賓斯坦在倫敦維摩爾音樂廳（Wigmore Hall）舉行獨奏會，為該音樂廳 75 周年的一連串紀念音樂會揭開序幕。這場音樂會我也躬逢其盛，卻想不到那竟是大師的最後一次公開演奏（後來讀了他的自傳才知道）。音樂會的節目很重要，可以看出演奏家的範疇和音樂概念來，所以我把那天的節目列出於下：

貝多芬：《降 E 大調奏鳴曲》，作品三十一之三；

舒曼：《嘉年華會》，作品第九號；

拉維爾：《高雅情懷圓舞曲》；

蕭邦：兩首《練習曲》；

蕭邦：《降 D 大調夜曲》，作品二十七之二；

蕭邦：《降 B 小調第二號諧謔曲》，作品三十一。

那場音樂會大概會一輩子留在我的腦海裏，不是因為它是我聽過的最好的一場魯賓斯坦音樂會（翻閱舊節目表，我最受感動的一場他的音樂會，是 1969 年 12 月 3 日他在倫敦南部克萊敦費非爾音樂廳的那一場），令我難忘的是我聽完這場音樂會後，心中覺得很是惆悵，竟至今耿耿於懷。

我且先來介紹一下維摩爾音樂廳。這個音響好，可是僅有 500 座位的小音樂廳，是倫敦新進音樂家晉身樂壇之所，名家多數選擇較大的音樂廳開音樂會。可是任何名家成名之前，都一定曾在此登台。所以音樂廳 75 周年，才很榮幸請到魯賓斯坦和好幾位名家在此演奏。看那天的節目表，已屆 89 高齡而處於半退休狀態，眼睛也還有毛病的老人，排的節目一點不馬虎，分量很重。好不容易等到音樂廳的燈光暗下來，場內的人都以一種期待的心情，靜候“大師”登台。我聽魯賓斯坦雖多，每次卻都免不了有這樣的心情。因為他畢竟是外國人所說的，在“他自己的時代裏已成傳奇”的人物。我那時已注意到鋼琴旁邊放着一盞簡單的座地射燈，燈光照在琴鍵上，是音樂會通常沒有的景象。老人的眼睛真的已這麼不濟嗎？像他這樣早已名成利就的人，卻又是甚麼原因特別離開巴黎的家，到倫敦開這場音樂會？肯定不是為名為利，因為這些他早有了，那只可能是為了對彈奏鋼琴的熱愛和對這個小音樂廳的那份感情了。這樣一想，身材矮小的魯賓斯坦登台了。

他雖然不像過去的健步如飛，卻也走得穩而快。他坐在鋼琴旁邊的椅子上，也像我過去很多次的印象一樣，啄木鳥似的側影的一代鋼琴大師坐好後頭仰起，眼睛似乎集中看着不遠一處虛無的地

方，然後他的雙手舉起來，在空中停了半晌，突然開始擊在琴鍵
上。這種姿態，是魯賓斯坦演奏前的典型姿態。一如他彈法耶的
《火之舞》時，雙手連續交替從頭頂的高度快速下降接觸琴鍵，

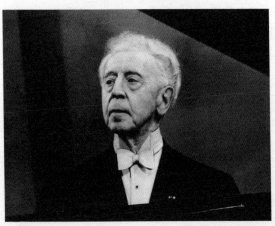

卻又一觸即離那種姿態，一樣是大家看慣的姿態。當他演奏貝多
芬的奏鳴曲時，我就覺得他彈得很硬：最主要是弱音也彈得很
響。我當時就懷疑會不會是他的耳朵失聰，弱音聽不清楚。如果
你聽過魯賓斯坦彈蕭邦的《升 C 小調圓舞曲》，你會同意最 "絕"
的是他用極弱音重彈中段的快速樂句的效果。可是，那場音樂會
除了沒有甚麼真的弱音，而指觸也有一點硬之外，技巧上聽不出
甚麼大毛病。如果你想到演奏者已是 89 歲的人，那就簡直是個
大奇蹟！

這場吃力的音樂會，魯賓斯坦一直平平穩穩的用他一貫平易近人
的風格演到最後的項目：蕭邦的《降 B 小調第二號諧謔曲》，而
且一直彈到差不多最後的一個和弦，然後就在此時，他突然彈出
了一個不是蕭邦譜上的音來。這個音，全場的人都聽得很清楚，
可是一曲既終，大家仍然熱烈的鼓掌。魯賓斯坦雙手輕輕一抬，
馬上就在大家靜下來的那一刻重頭開始把這首相當長也相當難
的曲子再彈一次，這次完全沒有毛病。我想到他的 "永不屈服"
這句格言。今次證明了他雖已 89 歲，仍然有本領把這首棘手的
曲子好好的彈出來。全場觀眾深受感動，自動站起來向他熱烈
鼓掌致敬。在保守的英國，全場觀眾站立喝采，一、二百次音樂
會都不會有一次。可是那些要面子的英國紳士都站起來了，而且
恐怕還不是為了這場演奏會彈得特別精彩，而是為了那個彈錯的
音……離開音樂廳後我覺得感慨萬千。我也記得那天在觀眾狂熱
的掌聲中，他示意大家靜下來，用沉濁的聲音說了一句對英國人
來說算相當不婉轉的話："I'll play for you no more"。一時大家
都不明白，他的意思是不是說今天他不想再多彈了？還是……？

筆者後註：大師已老，但我不能忘記他盛年顯赫的音樂生涯。魯賓斯坦的演奏範疇是十分廣大的，舒曼、布拉姆斯、法蘭克、德布西、貝多芬，以及十九世紀後期浪漫主義的差不多全部作品，都是他的拿手好戲。最令人感動的是，到了晚年他才研究莫札特的一些協奏曲和舒伯特的奏鳴曲，真是學無止境。我在音樂會上聽過他演奏的莫札特，覺得他的演出真是一絕。他彈慢板樂章的音色之美與造句之流暢，真是無懈可擊。他晚年時也很喜歡彈布拉姆斯的《第一協奏曲》，我記得在音樂會上聽過他彈奏此曲三次之多。我住在倫敦的九年裏，魯賓斯坦每年都來演奏一、兩次，要不是與樂隊合作演協奏曲，就是開獨奏會。現在屈指一算，我聽他的音樂會，總有十多次了罷，家裏也有三十多張他的唱片。聽音樂的人對演奏家的評介，完全是主觀的。就鋼琴家而論，我是荷洛維茲的樂迷，即使我有時對他的過分誇張也不同意，卻不得不佩服他驚人的技巧與力量，和那種戲劇性的效果。其次塞金演奏貝多芬那種深度與投入感，以及火熱的力量，也最令我感動。魯賓斯坦與荷洛維茲的演奏，作風正好各走極端。魯賓斯坦的偉大，在於他能在平易近人中感人。從第一次聽他，竟然在香港，到聽他的最後音樂會，我的感覺始終一樣。

俄國鋼琴大師歷赫特

當年我住在倫敦時，不但對我來說那時期是我本人聽音樂的高潮，而且也是樂壇的一個高潮。那時我聽過及常聽的鋼琴家，包括荷洛維茲、魯賓斯坦、塞金、歷赫特、基遼斯、米開蘭基尼、阿勞……年輕一代的鋼琴家中，也許只有愛嘉里治能擠進這些大師羣中，阿殊堅納西之流只是一個 also run！今天呢？我不常聽音樂會了，可要是有這種級數的鋼琴家，我不再發燒才怪！

現場聽名家的經驗我很多，尤其值得珍惜的是聽已故大師們的經驗。今天要寫俄國鋼琴大師歷赫特（Sviatoslav Richter）。我聽歷赫特的經驗可能不下 10 次，想起來都覺得幸運。

年青時活在他的唱片裏，初到倫敦便能有機會看到傳奇大師真真正正的在舞台上出現，那種興奮的感覺無可言喻。但即使我還年青，今天還有哪位鋼琴家能帶給我這種興奮的感覺？

記得第一次聽歷赫特，那是在倫敦的皇家節日大廳，他彈的曲目包括了舒曼的《森林景色》(*Waldszenen*)。歷赫特早期給德國唱片公司 DG 錄製的唱片，是我對體認他的藝術的啟蒙！在現場，我證實了他的鋼琴真的"能唱"。我大受感動之餘，也發現了涉足西方樂壇才不久的被很多人稱為"世界最偉大鋼琴家"的大師，技巧驚人之餘竟也偶有錯音。後來我知道這正是歷赫特，他的風格和強項，在於他演奏的靈感，不是米開蘭基尼那種工整的精算。也許今天還有他的影子的是 Grigory Sokolov。

也是在倫敦，那年他開音樂會（而他是少數我必聽的演奏家之一），演奏了貝多芬的作品 106 號二十九奏鳴曲 (*Hammerklavier*)。他彈完這首"最長也最難彈"的曲子後，在觀眾掌聲如雷中，他竟然把這奏鳴曲的最後一個樂章再彈一次！我不知道為甚麼他這樣做，但我想到，多半是他彈出了癮，不能自已！歷赫特開音樂會，自娛多於娛人。他對音樂以外事物的興趣，有事不關己的好奇。那時仍在冷戰時期，蘇聯音樂大師的音樂會上，常有反蘇示威。有一次聽他的顯赫同胞基遼斯彈柴可夫斯基的協奏曲，基遼斯正要準備開始時，前座一名觀眾站起來叫口號，當場被帶走，然後基遼斯開始彈奏。我想這名示威者應是知音，所以他選擇在此時示威，不肯中途騷擾觀眾。聽說基遼斯對這類示威會不安，但歷赫特則會像小孩一樣，好奇地看是怎麼一回事。歷赫特對鋼琴演奏藝術的修養無可置疑，但私底下他的生活有點老土，能到西方演出後才算擴展了他的眼界。

他為音樂而音樂，只要他喜歡，堂堂大師之尊（報酬奇昂的其中

一人）也樂於奏室樂，和給人伴奏，甚至替他的晚輩那時初出道
的中提琴家巴殊密特伴奏。在這類音樂會中，我最難忘的，是在
一場小提琴大師愛斯特拉赫的 60 大壽音樂會裏，他們合奏了法
蘭克和布拉姆斯的奏鳴曲。那次我第一次看到歷赫特帶起老花眼
鏡，看譜演奏。那時他獨奏是不看譜的。然後事隔多年，歷赫特
在他的音樂會上例必看譜，而且規定場內要有足夠的燈光，讓他
看譜，而且他看譜時小心翼翼，目不離譜，即使是簡單的樂段也
如此，看來像鋼琴學生，不像公認的大師，一個鋼琴大師眼中的
鋼琴大師！

歷赫特早前的演奏，有很多即興的靈感。琴音如歌，時而像低聲
的傾訴，時而像澎湃的波濤。我喜歡他看來甚至像有點怯場，
文風不動的台風，不製造台上的視覺效果。以他的地位，當然用

不着效果與公關。有一次也是在節日大廳,下半場他出台彈協奏曲,我坐在前排帶備相機,準備要拍他的謝幕。中場工人搬琴看到我的相機打小報告,結果保安人員不由分説,把我的相機拿走,散場取回。保安説,你坐在前座,那老頭子一看到有人有照相機,説不定會當場取消演出。他不知道上次我坐在合唱團位(Choir seat),我的 Leica M6 早在謝幕時拍下了不少達職業水準的歷赫特照片。

進入看譜時代,歷赫特技巧並未退化,只是他的演繹一反以前的有時敢作敢為,變成小心翼翼似的,似乎刻意避免注入感情。也幸虧晚年的他最喜歡彈的是巴赫,而不是舒曼,或莫索斯基的《圖畫展覽會》—— 公認的他的絕奏。這是不是返璞歸真,爐火純青呢?儘管我還是喜歡早年的他,但不管怎樣,歷赫特登台,總是不可不聽的。

那兩年裏,記憶中我有幸聽過很多場歷赫特的音樂會。我最後一次聽他的現場,竟然在香港,記得那晚我坐飛機到倫敦,我是從文化中心聽完音樂會趕往機場的(幸虧當年是啟德機場)。

對歷赫特我還有個小故事。有一次在高文花園皇家歌劇院,中場休息洗手時我赫然看到站在我身旁的人竟是他!我現在後悔在那幾分鐘相距一米之遙的 close encounter 裏,我沒有做應做的事:我還沒有他的 Autograph!

歷赫特在香港

1994 年 3 月 22 日的晚上香港樂迷終於聽到了 Sviatoslav Richter 的獨奏會。不管你喜歡不喜歡他的演出，你最低限度可以誇稱 "聽過了歷赫特"，一如過去在大會堂"聽過魯賓斯坦"。鋼琴大師中 Serkin 和 Arrau 都曾在香港演奏過，只有 Horowitz、Gilels 和 Michelangeli 沒有來過，不過，即使 Serkin 和 Arrau 的輩分比 Richter 還要高，卻始終沒有達到他的"傳奇性"。

我那晚"應當"已到了蘇黎世辦事，但也延遲了一天，當晚聽完音樂會（不幸沒有時間聽完全部 Encore）馬上飛車到飛機場趕飛機。歷赫特當晚的節目比較短，正本戲 9 時 45 分已完了，我 10 時離開時看樣子他"玩得興起"還要加奏。傳說當年 Schnabel 興起時會重奏全個節目，而我自己也有一個聽歷赫特的經驗：有一次在倫敦，他剛彈完 *Hammerklavier*，竟重奏最後最長也最難的樂章。所以我 10 時不能走！只怕他興起我走不了。

聽完這場"不能不聽"的音樂會，也使我達到了"100 天裏連聽三場歷赫特的紀錄"，因為上一年底我在倫敦不但聽過他的獨奏會，也聽過他與英國室樂團合作，在一場音樂會裏彈三首協奏曲（巴赫的，倫敦獨奏會的上半場也全是巴赫的作品）。在協奏曲音樂會裏，台上是"燈火通明"的。

在香港的音樂會裏，所謂臨時公佈的節目是 Grieg、César Franck 和 Ravel。看到這樣的節目表，還沒有聽我已佩服。通

常，一位大師到了他的年歲，多數只會"拿着若干個節目分別在各處演奏"，荷洛維茲和魯賓斯坦晚年都如此，Ashkenazy 中年時都如此。但他在香港的節目，和倫敦節目完全不同，而且技巧需求達到最高的需求。那晚他彈的主要還是我們一般不認為是他的拿手好戲的法國範疇！但歷赫特之所以絕對是當今的世界第一，是因為他再次令我驚歎不已（雖然我從十多年前起，相信已聽過他的現場七次八次，包括他與 Oistrakh 的合奏）。因為那天他的 Ravel，不但彈出數不盡的色彩變化來，而且技巧之驚人，恐怕連年輕得多的 Ashkenazy 也要自愧不如。上次在倫敦聽他"扮學生練琴"，以最平淡的手法彈巴赫，而給我他"可能已老"的錯覺，但最後那天他的一曲 *Wanderer's Fantasy*，已叫我"歎為聽止"了。香港的演出上半場也平平無奇（而觀眾也咳得特別起勁），想不到下半場他彈"非拿手好戲"（一般總以為他以德俄範疇見稱），令我感動。歷赫特其實是範疇最驚人的鋼琴家，幾乎無所不精。在他演奏生涯的大半輩子裏，他一向背譜演奏數不盡的樂曲曲目，只是這幾年才使出看譜及關燈彈的"非音樂怪招"，而且聽說他帶着七個隨從來香港，行為怪異之極。不過，一如荷洛維茲，無論他做甚麼，都只是"世界最偉大鋼琴家"的"特權"（Privilege）而已！

歷赫特在倫敦

1993 年 11 月 21 日下午 3 時，Sviatoslav Richter 在倫敦皇家節

日大廳的舞台上出現，我才算放下心頭大石。儘管我經常來往
香港與倫敦，這次百忙中在 11 月 20 日起行，完全是為了聽他。
那天清早 4 時多抵倫敦，既是星期天又逢大雪，進城交通極不方
便。到家馬上倒頭大睡，是為了下午要聽這音樂會。歷赫特生於
1915 年，當今鋼琴家如果有"世界第一高手"這稱呼的話，相信
他最夠資格！他和另一（也是唯一）同級的大師 Michelangeli（後
來於 1995 年逝世）都常常取消音樂會，再加上他年事已高，能
聽到他是幸事（儘管我多年前已聽過他好幾次）。

他看來別來無恙，比大約 15 年前的他瘦了些，登台也仍然板着
臉。這次音樂會有幾點不平常之處。他演出時竟幾乎把全場燈
光熄滅，但琴旁放一座座燈，以便他看譜演奏。此外，他用的
是 Yamaha CF 111S 琴而不是"常見的那名牌"，而且琴蓋不是全
開。關於場地的照明度和他為甚麼看譜，在場刊裏他作了解釋。
據說關燈的原因是"為了聽眾"，他認為聽眾看到他的手指和表
情，都影響了音樂"以最純正真接的方式"與聽眾溝通（相信郎
朗不會同意）。歷赫特說"不幸他許久後才恢復看譜演奏"。許
多年來他不但一直不看譜，而且更以範疇廣大見稱。他認為"看
譜比不看更難"，因為有譜在前而能維持一種自由感，需要深厚
的功力。場刊花了一頁登出他寫的一篇鴻文，使我想起 Glenn
Gould。現在沒有了"蘇聯"在他高昂的報酬上抽一筆（他的音樂
會票價大約貴一倍），也許大師享受慣資本主義的豪華生活，也
吸收了資本主義的世界藝術家的怪脾氣了。

儘管大師說有樂譜在前"經常提醒他不能太任性"，可是那天他

演奏貝多芬的《悲愴》奏鳴曲，第一樂章有一個地方他停了等閒整個小節，遠超"搶板"的限度。這是極有個性的演繹，不正統但除了那裏的休止外別處都不過分。技巧方面雖然已不是當年的歷赫特，可是仍然好（而"當年"的 Richter 和"當年"的 Horowitz 與 Michelangeli，是另成一級的）。上半場巴赫的 C 小調幻想曲（BWV 921）和降 E 大調前奏曲、賦格與快板，他的演奏重流暢性，有一種高貴感，盡量避免做作與賣弄感情，但妙用搶板而常有神來之筆，妙極。不過，最精彩的還是壓軸的舒伯特的《流浪者幻想曲》。這首我本來略已聽厭的曲子，他一出手便氣勢驚人，動態對比極大（而彈巴赫與貝多芬他都沒有用上很大的對比）。Adagio 樂段裏他的音色變化與氣氛的變化，都令我叫絕。這是偉大的演奏，仿如他仍在巔峰狀態！有人說有一年他在倫敦彈錯很多，這次可說錯音差不多完全沒有（除了上述 *Pathétique* 的第一樂章我覺得也許主要是 Memory lapse 忘記琴譜的錯）。聽了這場獨奏會，Richter 雖然總的來說略欠當年的工整，他仍然是"世界上最偉大的鋼琴家"。

歷赫特和英國室樂團在倫敦

1993 年 11 月 23 日英國室樂團（English Chamber Orchestra）在倫敦 Barbican 的音樂會是全巴赫節目，Christoph Eschenbach 指揮，Sviatoslav Richter 演奏第三及第七鋼琴協奏曲（即小提琴協奏曲改編的那兩首），並與 Eschenbach 合奏 C 小調雙鋼琴協奏曲

（BWV1060）。票價加倍而全滿是因為難得在一場音樂會聽歷赫特彈三首協奏曲之多。

歷赫特的巴赫仍然追求流暢典雅，不做作也不賣弄感情。他一向是個"靈感至上"的演繹者，所以耳熟能詳的兩首協奏曲，聽來仍然充滿新鮮感。他有許多"不同"之處，但一點不過度。和前天的獨奏會一樣，儘管他不如過去的工整（例如在快速音階樂句的均勻度方面），但技巧仍然毫無毛病。這三首協奏曲並不是技巧要求特別高的作品，不過既然演奏者是 Richter，我們的要求就不免要比較高了。基於此，他雖然仍然很好，但這場演出不算特別感人。

附錄　記憶中我最難忘的音樂會

很難說哪一場單一場音樂會最令我難忘，但我倒可以想起一些很
難忘的音樂會。這些經驗多數得自七十年代我曾旅歐 10 年，趕得
上 聽 Stokowski、Böhm、Klemperer、Milstein、Menuhin、
Oistrakh、Gilels 和 Kempff。

想來值得回味的是，我算能在許多大師的音樂生涯的晚年聽他們
告別樂壇前的演出。Rubinstein 最後的一場音樂會（1976 年 5 月
31 日在倫敦）我便在場（前文）。那不是特別感人的演出，但現
在看來卻是個真真正正的 Occasion 了。後來我又曾專程往倫敦
聽 Horowitz。那當然是難忘的音樂會，因為荷洛維茲是 "另成一
級" 的。但也許在音樂演繹的滿足感上，仍推 Serkin，在我印象中
有過幾場很感人的演出。而 Gilels、Richter 和 Michelangeli 也
是聽了可堪回味許久的。Arrau 聽得多但不特別懷念。想起來，
Argerich 和 Pollini 也許久不聽了。Ashkenazy 我不懷念。

小提琴家中我雖聽不上 Heifetz，總聽過 Milstein、Francescatti、
Oistrakh、Menuhin、Kogan 他們，都是精彩的演出。我記得
Milstein 和 Francescatti 每次來都是拉貝多芬協奏曲，以及 Oistrakh
和 Richter 在皇家節日大廳的奏鳴曲演出。我也聽不上 Casals，但
Fournier、Tortelier 和 du Pré 都聽過不止一次，Piatigorsky 晚年時
也來倫敦，在 "市長府"（Mansion House）與 Barenboim 舉行過一
場獨奏會，記得那天的票價，包括半場時的一杯餐酒和點心。

Rudolf Serkin

Martha Argerich

指揮家中我反而覺得 Stokowski 和 Böhm 最難忘。前者雖然
"假"，像演戲，但有刺激性。後者我聽唱片嫌他"淡"，但聽現場
才體驗到他的精微，和聲部微妙典雅的平衡，使維也納和倫敦樂
團好像是"另一個樂團"，對我來説，他比 Bernstein、Karajan 與
Solti 更難忘。

Carlos Kleiber 初出道時我聽過他指揮歌劇，竟然是在拜萊特聽
Tristan，後來再在 Covent Garden 聽 *Elektra*，而那次的主角是
Nilsson —— 我當年的偶像。我還聽過另一次 Nilsson 唱 *Elektra*，
是在巴黎歌劇院，指揮者是 Karl Böhm。今天回想起來，光是這些
名字已難忘了，況且許多演出，也確是可堪回味的演出。也許還要
説的是巴塞隆那的 Liceu 歌劇院，是世界最著名的歌劇院之一，幸
虧我也在裏面聽過歌劇，這劇院和威尼斯的 La Fenice 都曾毀於一
炬，但都重建了。有一段時期我身居香港卻隔月來往倫敦，使我有
機會優先聽到許多那時新一代的名家，如 Bashmet、Pletnev，和
早已聽了兩次張永宙（Sarah Cheng）。1995 年 9 月，我還專程
去瑞士琉森聽 Bartoli（見下文）！

162

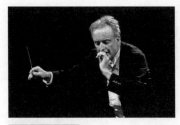

Carlos Kleiber

Birgit Nilsson

Birgit Nilsson 簽名照

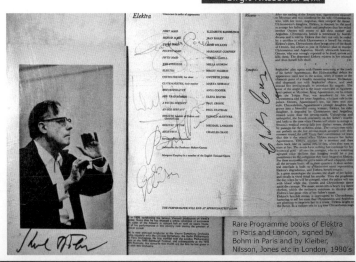

Rare Programme books of Elektra in Paris and London, signed by Bohm in Paris and by Kleiber, Nilsson, Jones etc in London, 1980's

Elektra 在倫敦及巴黎上演的節目表，上有 Nilsson、Kleiber、Böhm 等的簽名

Cecilia Bartoli 在琉森

1995 年特別跑到瑞士的琉森（Luzern），去聽那裏節目一向精彩的音樂節。自 1939 年托斯卡尼尼指揮了音樂節的第一場音樂會以來，這個音樂節已一直是"明星最多"的音樂節之一。這裏的管弦樂團音樂會最高票價只收 180 瑞士法郎，也比莎士堡便宜不少，演出者則"實際一樣"。

我有機會連續聽了費城管弦樂團（Philadelphia Orchestra / Sawallisch）、阿姆斯特丹音樂廳管弦樂團（Royal Concertgebouw Orchestra / Chailly）、柏林愛樂管弦樂團（Berliner Philharmoniker / Abbado）、維也納愛樂管弦樂團（Wiener Philharmoniker / Prêtre）的音樂會，能夠在"還沒有忘記第一隊樂團的聲音"時馬上以之和第二隊樂團作比較。此外我也聽了 Mikhail Pletnev 的鋼琴獨奏會和 Cecilia Bartoli 的獨唱會。雖因"時間不夠"沒有聽也在此演出的 Martha Argerich，也實在太滿意了。

首先要談的是我這次"最想聽"（不惜專程飛行十多小時去聽）的一場音樂會：不用說是要聽 Cecilia Bartoli。在酒店認識了紐約的一個樂評人，叫 Robert Levine，他對歌手與歌劇極有研究。那天半場及散場後同行，我問他 Bartoli 算不算當今世上最出色的歌手（不分音域也不分男女）。他說"讓我想"，結果他想不出還有誰，同意。

簡言之，以技巧而論，我聽了幾十年音樂，曾聽過全盛期的 Sutherland、Leontyne Price、Pavarotti 和 Domingo，我毫無

疑問的認為，以技巧而論，沒有一個人是 Bartoli 的敵手！如果
她不是音量不夠大，我甚至會選她為"有史以來"最令我歎服的
歌手。

這不過證明了她的唱片"全無花假"而已。她那天壓軸唱"首本
曲"：羅西尼《賽密拉米德》(*Semiramide*) 裏的詠嘆調 *Bel raggio
lusinghier*，現場比她已"沒得彈"的唱片還要精彩，而且造句也
不一樣。那天她唱"Si, bel raggio lusinghier"那句的演繹之精微
及音色之美，令我大受感動（好久沒有如此了）。那天她有三次
standing ovation（其餘五場名家音樂會一次都沒有）。

一個那時只有 29 歲而且全不做作（她的"台風"一如羅馬街
上的少女）的人，竟然從 Caccini（1550 年生）與 Vivaldi 唱到
Ravel，都有無窮的演繹變化，令人歎服。

當然最令全場 1,700 名觀眾（和首次看到工作人員十多人全部
靠在牆邊聽），而一致傾倒的，仍是她快得令人難以置信的花
腔！在莫札特的詠嘆調 *Chi sà，Chi sà，qual sia*（K582）裏和
Vivaldi 的《葛莉賽達》(*Griselda*) 的 "*Agitata da due venti*" 裏，
那些快速樂句實在太"驚人"了。她一口氣能圓滿地唱如此長
的樂句，令我想起二十幾年前的 Caballé 才勉強可以和她比（但
Caballé 呼吸聲奇大，而 mannerism 之多令人"難以容忍"）。
也許只有海費滋拉琴的快速連頓音才能給我帶來有點類似的刺
激性。

傳言她 "音量甚小"，但在能容 1,700 人的音樂廳，我坐在 17 排中間，聽得句句清楚。Bartoli 喜用很大的強弱對比，甚至有時使人覺得她 "音量不小"。最重要的是她的聲音傳送（carry）得十全十美，Te Kanawa 也不如她。

那位紐約樂評人和我都同意，演出 "令人難以置信"：Incredible！全場她沒有唱過一個音準稍高稍低，或呼吸控制不十全十美的音。我從沒有聽過任何歌手有此 "令我完全滿意" 的本領。單聽此場，飛機票已 "太便宜" 了。我想我已好久沒有這樣讚揚一場音樂會了！

羅西尼的絕唱

是的，在琉森音樂節那天她竟有三次 standing ovations，是因為大家雖然站了起來（過半觀眾的年歲是她的父執輩），但只是拼命鼓掌而不肯走，所以她再 Encore。

其實她的拿手好戲 *Bel raggio* 也只是節目的最後一首壓軸戲而已。在加唱裏她才唱諸如 *Voi che sapete* 這類大家耳熟能詳，保證掌聲如雷的東西。我最高興的是整個節目一半的歌曲那時她都仍未錄唱片！Bartoli 的職業生涯可以說是最有計劃也最有節制的，我相信她一定在適當時機才推出新的錄音，於是那也意味着聽她的音樂會不怕聽到唱片一樣的東西。上次我說她唱的

Semiramide 那首著名詠嘆調 "比唱片更好",回來後馬上拿她的唱片出來聽,我只有更佩服。多數名家的現場演出,水準有唱片的八成便太值得高興了(因為唱片可重錄及修改,滿意為止)。可是 Bartoli 那天唱這首她的 "首本曲",甚至超越唱片的完美度!如果唱片 90 分,現場 100 分!讓我吹毛求疵,在唱片裏,她唱最後一段的花腔樂句時,起碼有一個地方(唱 Di gioia……時),她的呼吸明顯可以聽出,而那天現場完全聽不出!況且那天在 "Si, bel raggio lusinghier" 這句第二次出現時,她現場唱得特別輕柔,效果遠比唱片更令人感動。恕我只能用這樣的技術細節來形容如此出色的演唱。還有她的音準,那是無可比擬的。鄰座美國樂評人問我要不要特別到大都會聽她首次在如此大的劇院,登台唱莫札特歌劇,我說如果是獨唱會,我一定專程來。但我相信我一定有機會在倫敦聽她的。最後要說的是,通常聽演唱會而不是演奏會我失望的機會更多(人聲是最難按制的樂器,歌唱名家也一樣毛病 "太" 多),所以我才會如此為這場音樂會叫絕。Bartoli 這種 "循序漸進" 的發展,使她可以唱到 65 歲!希望她不要在大都會這類不太適宜的場合唱壞了嗓子啊,也許只消像 Pavarotti 一樣,只要一次過證明 "能唱" *Otello*,以後就不用再唱了(其實,嚴格說,他 "能" 嗎?)。因為 Cecilia Bartoli 的歌聲,當今是無與倫比的。

"三大"男高音在東京

1996 年 6 月 29 日，我在東京明治神宮御苑前的大得驚人的國立競技場，和其餘六萬五千個九成九是日本人，"看"了"當今最大的大 Show"：The Three Tenors in Concert 96/97（應說"看"多於說"聽"）。我的票價值六萬日圓（約四千四百元）也不過是 decent 的位置，還是硬席呢，起碼有四千人付出更高的代價，才能坐有椅墊的座位（椅墊可拿回家做紀念品）。三大男高音演出賣力，加唱時還唱了一首日本歌，令聽眾欣喜若狂。

他們的"公關代表"Domingo 除了說了幾句日文還示意觀眾加入合唱，但保守的日本人沒有這樣做。音樂會應當 9 時 20 分已唱完，但結果"好像"唱到 10 時，那時候我已溜之大吉，因為看形勢，散場清場大有可能擠一小時，最要緊的是，我竟不認為值得停留。音樂會 5 時恭候 7 時開演，是方便看台高座聽眾入場。那是真正的高座，紅磡體育館相形之下好像只是"小朋友打乒乓

球"的場合！"三大"感謝觀眾是有理由的，因為只有在日本那麼多的萬元（以票價說）戶（我不知道"共進晚餐"的票會更要多少錢）一早搶光門票。杜鳴高在記者會也說得好，他說儘管歌劇票難求（那是指他在大歌劇院唱而言），但仍然在每間劇院都看得到日本人，所以他們樂於給全場日本人唱歌，這場音樂會他們每人各唱三首歌再加兩次合唱，我相信他們一定是"時薪最高"的人（對手可能是拳王們，不會是歌星）。令我"真正感動"的是竟有那麼多人聽古典音樂，哈哈。

其實"三大"只是中文或日文的"文法"：我們不會說"三個"男高音，原文的 Three Tenors 其實只是說三個。也說實話，昂貴的門票是唱片公司結果用不着而慨贈的，我不會付這代價聽一場"低傳真擴音音樂會"。也要說的是只有我有時間和願付出約近雙倍票價的代價飛來"最貴"的東京看這場 Show。看了卻要說"值得來看一次"，是看不是聽，但哈哈，下不為例。

在三大未成甚麼"三大"，也是其實在他們的黃金時代裏，我早已在高文花園和大都會分別聽過他們唱歌劇了，純以"聽"而論，觀眾（而非聽眾）最喜歡的 medley：甲先唱《晨歌》（*Mattinata*）的幾句，乙丙合唱幾句應和，我認為用不着三大（請聽合唱團！），而且音響重播效果也不如聽唱片。不過他們的唱片已聽得多了，"真聲"也早聽過了。在擴音 low-fi 系統下聽不出他們三人截然不同的音色，只能從 Mannerism 認人。但要説的是，聲音雖經放大到小毛病無可遁形，我的耳朵也要承認他們唱得"超出我的預期"。Domingo 和 Pavarotti 極好（尤其是前者簡直嘔心瀝血地唱），Carreras 在低音域有時簡直感人，不過高音"太辛苦"，也只有他在第一首有一個高音差點"爆"了（Cilea / *L'Arlesiana*）。而且他的音準有問題，Pavarotti 也有些少問題。但我始終覺得 Carreras 才是個較佳的演繹者（a better interpreter），Mannerism 也較少，遠比鬍鬚佬 passionate。但"貨比貨"下，他病後技巧已不逮。如果他"不玩"，以後就沒有"三大"可聽了。不要緊，因為幸虧我已算"聽過"三大的"合唱團"了。

對了，差點忘了説誰指揮，但誰都不注意。樂隊奏了兩個項目，觀眾不少人在談話。但樂隊是坐飛機來的倫敦的 Philharmonia 而非本地樂團，指揮甚至不是已是巨星的 Mehta，"加料"用到最貴的 James Levine，可見"次要"的地方也不惜工本啊！

高 C 音不再的巴筏諾堤

1990 年 2 月份的巴筏諾堤(Luciano Pavarotti)音樂會,除了要一再改期引起注意之外,大家也許更注意到音樂會票價之昂貴。在香港這個金錢掛帥的地方,這名 "54 歲的意大利大胖子" 開音樂會,在香港會議展覽中心票價最高竟達港幣 1,200 元而賣光,這已經是大消息了。他破了票價最貴,因此也應 "最值錢" 的紀錄。

在美國,Pavarotti 的名字不但對古典樂迷大名鼎鼎,對從來不進歌劇院的聽眾同樣大名鼎鼎。這自然與 "傳媒的力量" 有極大的關係。說不定今天的巴筏諾堤和他的 "對頭" 杜鳴高(Placido Domingo)來一場美國全國性電視演出,再賣唱片和影碟,聽眾可能比當年得坐火車坐船旅行演出的偉大的卡羅索一輩子的聽眾還多!而巴筏諾堤和杜鳴高都說,他們之所以去演電視大 Show,是想引導更多普羅大眾去聽歌劇,為古典音樂的進一步

推廣而作出貢獻。不過，這些年來，巴筏諾堤對"普羅樂迷"的
叫座力的確大增，但對古典音樂的資深聽眾來說，他的黃金時代
卻已經過去了。在史卡拉歌劇院（La Scala），他要冒着給祖國聽
眾喝倒采的危險，不如周遊列國開聽眾只會叫好的演唱會，賺更
多的錢。開這些音樂會，他甚至用不着賣弄他一度稱雄樂壇，但
至今恐怕已今非昔比的嘹亮的高 C 音，在香港的演出，便聽不到
他的 High C！

說起來，Pavarotti 當年被《新聞周刊》（Newsweek）登上封面，
冠以"King of the High C"之號，是使他名震遐邇的一大因素。
高 C 音即使不是已到男聲音域最高的極限，也應差不多了。
但高 C 音主要只存在於"美聲唱法"時代的範疇裏：那時代像
Donizetti、Bellini 和 Rossini 的許多著名的詠嘆調（Aria），都要
求歌手炫耀他光輝燦爛的 High C。

董尼采提的《軍團之女》裏有一首詠嘆調，有九個高 C 音之多，
都得用全音量而不是用假嗓唱。六、七十年代，Pavarotti 的高
C 音，據說是無敵的。他的嗓子是"輕柔到抒情"的一類男高
音，和杜鳴高的比較重的男高音嗓子，其實是兩類不同的嗓子。
杜鳴高沒有高 C 音，所以不能唱 Bel Canto 美聲範疇的歌劇角
色，但巴筏諾堤卻"應"不能唱比方說像《奧賽羅》或 Aida 裏的
Radamès 這樣重的角色。但他終究逞強唱了 Radamès 及《遊唱詩
人》（Il Trovatore）裏的 Manrico 這樣吃力的重角色了。可惜結果
評論不佳，許多人還說他這樣逞強，結果害了的是自己的嗓子。
看來，既有可靠的高 C 音也能唱重角色的，還得推 Caruso！

巴筱諾堤生於 1935 年，是一名麵包師之子，但他的父親喜歡歌劇，使他自幼在 Caruso、Gigli、Schipa 的歌聲中長大（雖然是 78 轉的雲母唱片）。他 19 歲時才算正式學聲樂，主要的老師是家鄉 Modena 的名教授 Arrigo Pola。1961 年，26 歲的他在國際比賽中奪魁露頭角，兩年後，1963 年他已登上維也納、倫敦及阿姆斯特丹這些音樂文化水平高的地方的舞台。1965 年在美國登台，1966 年征服 La Scala，1968 年打進紐約大都會歌劇院，他以後一帆風順，到七十年代初期，已被認為是當今抒情男高音的表表者，而尤以"美聲範疇"君臨樂壇了。

可惜的是，大約這時候他開始受傳媒的渲染，走"普及"路線。不錯，他名氣更大鈔票也賺得奇多，但他唱他的那些"首本戲"，功力卻已大不如前，高 C 音已今非昔比了。

在巴筱諾堤的許多唱片中，他的傑作其實主要是七十年代的錄音。早年他出道時受鍾‧修德蘭（Joan Sutherland）的指點及提拔，後者到底比他要大九年，但如果以"歌唱生命"（以唱歌劇而不是兼唱流行音樂來判斷）的長短來說，修德蘭比他要長，今天的水準也應不在他之下。1989 年 11 月及 1990 年 2 月這兩位大人物分別在港演出，也以修德蘭的節目吃重（不是唱多少首曲子來衡量，而是看唱的曲子的難度來算）。

無論如何，即使沒有高 C 音，演唱會又要聽用擴音器放大的音樂，再加上票價昂貴，但 Pavarotti 名氣太大，還是"非聽不可"的！儘管要聽巔峰時期的他還得聽他的唱片，卻不能失去誇稱

"聽過巴筱諾堤現場演出"的機會。所以,許多人還不是乖乖掏出 1,200 元來買一張票子?我聽過他的盛年也來了!(我聽過他與 Sutherland 在倫敦唱 Norma 和 Lucia,惜沒有寫樂評)。

Pavarotti 在香港

話說 1990 年 2 月 11 日 Pavarotti 在最不理想的場地(許多座位看不到舞台),演出了香港收費最貴的音樂會,我叨陪末座但由於座位欠佳(幾乎看不到),聽的又是擴音器傳來的聲音(像聽傳真度較低的唱片),倘若我只聽了這場巴筱諾堤音樂會,我不會認為我"已聽過"他的現場演出。但這已是我第三次聽他了,所以我仍然可說我已聽過巴筱諾堤(是七十年代狀態較佳的他,在皇家歌劇院)。

他的節目分量倒算足夠。他唱了八首詠嘆調,三首那不勒斯歌曲,再加唱了三首。儘管其他時間由樂隊演出及長笛獨奏(Andrea Griminelli 的長笛演出極佳),但海報說的"世界上最偉大的男高音"(杜鳴高有何感想),總算唱了約 40 分鐘的音樂。當然,約八千名觀眾大約同時抵達,花了差不多 20 分鐘才能從大門口到達座位,連節目表也得花 30 大元買回來,主辦人不能太薄待他們。

那麼,是不是"世界上最偉大的男高音"那種水準的演出?

我不是巴筱諾堤的崇拜者，但我承認，那天從擴音器聽到的他，
演出比我的預期要好。儘管巴筱諾堤以高 C 音見稱而那天沒有
高 C 音，他唱來倒不含糊。長的音都給觀眾"足夠的長度"，嗓
子仍然甜美，也沒有技術上的毛病。比起在 Tutto Pavarotti 這套
舊唱片裏的六、七十年代的他，今天的聲音自然不如過往的穩定
及發音準確。但我想唱半小時的每首三數分鐘的歌曲或詠嘆調，
巴筱諾堤大概仍在水準中。難怪他寧唱音樂會而不想面對祖家
La Scala 的苛求聽眾了。何況他帶來的迪卡錄音大師能把他的聲
音 balance 得蓋過樂團！上文我沒有提到他的聲音夠不夠音量，
便是因為我根本沒有真正聽到"他的真聲"及真平衡。

我究竟有沒有在香港聽過巴筱諾堤呢？肯定的算是，但要是
Domingo 也來 Convention Centre 唱，我不一定來聽。這類音樂
會如聽唱片，只能證明"歌手尚有唱片的若干成"而已（註：記
得後來似乎也在紅磡體育館聽過 Domingo，但已全無記憶了）。

Kiri Te Kanawa 獨唱會

女高音歌唱家滴卡娜娃女爵士（Dame Kiri Te Kanawa），繼曾於 1987 年 8 月首次訪港後，1989 年 5 月 23 日再在大會堂開獨唱會。這是另一場四百多元門票也於一天內售罄的那種名家音樂會，但相信在場觀眾都不會感到失望。我覺得這次演出，可能比上一次更成功。

和上次演唱會一樣，她的節目編排似乎刻意要做到包羅萬有：例如上半場她選上了拉維爾的法國歌曲、李斯特的一組歌曲（分用德、法和意文演唱），以及奧巴杜斯（Obradors）的一組西班牙歌曲。後者自然不算是"基本範疇"裏的項目，也不算是特別動聽的歌曲。個人覺得滴卡娜娃要是為了"全面性"而選這組曲是有點可惜的：我便情願聽一些德國的 Lieder。但事實是，近年的名家獨唱會獨奏會，節目總會"鑽點牛角尖"，許多最受歡迎的曲目，反而難得出現。但不管節目如何，滴卡娜娃在上半場裏已充

分證明了她作為當今其中一
位最著名的女高音這地位，
不是浪得虛名的事。她的音
色實在極美，而且她再次證
實了我上次的印象——她的
聲音"投射"技巧無懈可擊。

這與"音量"的大小不同：她即使唱弱音，我坐在樓下的後排仍
然聽得清清楚楚。

她唱之前，聽憑良心說我不能說她"不好"的 Louise Wohlafka
唱了《諾瑪》(*Norma*)，一比之下我只能說這是"一分錢一分貨"
（用金錢代價來衡量價值雖然不適合，但在許多情形下這不失為
一種正確的評估方式）。獨唱會的"精華"是下半場：因為節目
大都是許多大家熟悉的歌劇詠嘆調。滴卡娜娃的演繹，一般說來
不以戲劇性見長而勝在它的"精緻"，所以儘管她唱許多曲子（例
如 *Depuis le Jour* 和 *Pleurez! pleurez mes Yeux*）不是卡拉絲式"聲
中帶淚"的特別感情豐富的演繹，但勝在自然流暢，音色美極，
而技巧"一般上"無懈可擊。她的高音可以說一點"壓力"都沒
有，仍然保持發音的自然，配合了她無可比擬的華貴台風（她是
給英女皇封爵的新西蘭土著），效果即使未必能令我大受感動，
我也得承認這確是一流歌唱家的風範。只是，我仍然不明白在
Depuis le Jour 和她加唱的 *O mio Babbino caro* 她何以不唱"浮"
上八度的極弱音？會不會這是 Dame Kiri "技巧上唯一的弱點"？

Jessye Norman 與港樂團

1989 年 11 月 6 日，我聽了 Jessye Norman 的第二場音樂會。這也是文化中心音樂廳開幕的第二場音樂會。當日傳來 Horowitz 逝世的消息，這種消息在倫敦傳出，音樂會開始前會默哀一分鐘（我有過許多這樣的經驗），但在香港則沒有這回事。

說是謝茜‧諾曼的音樂會，不如說是港樂團的音樂會，因為她只唱了不到 20 分鐘的音樂。但她的排場可不少！六號晚上，下半場全場二千人要捱熱，是因為她要關掉冷氣。奏《費加洛的婚禮》序曲時，她連那五分鐘的時間也不走出來，奏完了才大搖大擺的出來唱她的 10 分鐘節目。我知道她在星期五的排練遲到。我也知道她在節目場刊快付印時臨時更改節目（及換指揮）。總之，排場（和她"驚人"的台風）大家是看到了，但"聲音"如何？

無可否認，任何人在一場音樂會裏唱 *Figaro*（Countess）、

Carmen 和 *Aida*，都不能全面
討好。用她的排場應得的"最
高水準"來衡量，我只對她唱
的 *Aida* 的 Ritorna vincitor 滿
意。因為那應是最適合她今
天的嗓子（輕戲劇女高音）的

角色。她的音量宏大，但其實只有高音唱強音才算真正夠光輝，
跑到低音域，聲音有時有給"吞"在肚裏的感覺。你當然不能以
"普通一名女高音"的水準來聽諾曼，我這評論，根據的是要拿
她來比 Nilsson，即或是 Caballé。我想要是聽過這些"世紀之
聲"，Norman 雖好而絕不會令我來一個 standing ovation。何況
她那晚的音色不美（是不是她有點不適所以要關冷氣？），最近
的例子，Kiri Te Kanawa 的音色便比她美得多。如果這也算是
"Velvety"的音色，我絕不同意。她唱 *Aida* 的演繹極富戲劇性又
多變化，我也叫好，但仍因音色的問題，我不能給她"滿分"（會
不會另一場 11 月 5 日她的音色好得多？）。

莫札特是另一回事。這種聲音唱 Mozart，實在嫌粗糙些（甚至
略給我沙啞之感）。伯爵夫人的兩首詠嘆調雖然不大需要類似花
腔的輕盈技巧，但我覺得在有些快的音階樂句裏（如 *Dove sono*
的末段），論音準與圓滑，她都未達到最高水準（請聽 Te Kanawa
和 Janowitz 的唱片）。諾曼也許是出色的女高音，但不是最好的
莫札特女高音。聽了她的莫札特，使我只有更懇切期待文化中
心能請到 Kathleen Battle（見後文）。儘管那是另一種 girlish 的
輕盈甜蜜歌聲，但那才真是令人"心醉"的歌聲（和無懈可擊的

音準)。

也許我最不喜歡的,還是她的《卡門》。一首應當 flowing 的舞曲
被用"雙倍時間"來唱,而且不但每一個音符都被歌者"意圖加
倍唱才顯得重要"似的,表情特別多,音與音之間滑上滑落,咬
字重點又怪(例如 Lillas Pastia 的重點拼命咬在 —— "Pastia"這
音節之上 —— 那是人名的最後一個音節),都是我未敢苟同的。
不過,看聽眾的狂熱,也許我是全場唯一基於"最高水平"未感
滿意的一人,實際上是非常不滿意。在 La Scala 肯定不會有那樣
盲目的熱烈采聲。但難怪,"節日氣氛"是濃厚的,觀眾甚至在
《未完成交響曲》也尚未完成時便拍掌。鑒於大家受落而 Norman
也確是"節日歌手",由她來為文化中心開幕,合適之極,也許特
別適合香港的社交觀眾。

Joan Sutherland 在香港

1989 年 11 月 19 日晚的音樂會，鍾・修德蘭唱完了《拉美莫爾的露琪亞》(*Lucia di Lammermoor*) 裏的 Mad Scene 後，站在台上接受了全場觀眾超過三分半鐘持續的掌聲，然後她再唱“瘋戲”的一段。這是道地的歌劇院式的謝幕。單是這場戲已證明了 63 歲的她，仍然寶刀未老。

當晚她除了唱了這場首本戲之外，其實另外的三首，都是技巧極難的曲子。貝里尼的《諾瑪》裏的 *Casta Diva* 是開場的曲子。她似乎還沒有完全 warm up，在引子的“宣敍調”裏高音略有壓力，但進入“詠嘆調”的一段，她的音色已恢復一貫的溫暖感了。多年前聽她在高文花園皇家歌劇院唱 *Norma*，記得她也在第二幕聲音才“暖”下來。到上半場終結前的威爾第《強盜》(*I masnadieri*) 裏的 *Tu del mio, Carlo, al seno*，她的演出我認為即使以最高水準來衡量，也不能吹毛求疵。

四首詠嘆調（另一首是 Auber 的《魔鬼兄弟》*Fra Diavolo* 裏的 *Non temete, milord*），其實她都唱出水準。聽慣她的唱片的人，也許會説 *Casta Diva* 裏的呼吸沒有唱片裏那麼無懈可擊，又説每首曲子最後的一個高音要是再拖長一點一定更"刺激"等等，但這些都是不切實際的比較。比較實際的比較，是她那晚的 Mad Scene，有她 1982 年在大都會現場演出的影碟裏的九成水準以上。這已是難能可貴了。

她的嗓子雖然略遜於盛年時的明亮光采（我有幸在倫敦聽過她唱 *Lucia* 和 *Norma*），可是仍然是甜美的，音色起碼遠勝在同一場地唱的謝茜·諾曼。19 日的聽眾，在 *Casta Diva* 的中間鼓掌（本人不幸事前早已猜中）。我們的欣賞水平難道真的那麼差勁嗎？6 日聽諾曼，我因為吃不消聽眾給予她的可怕的《卡門》以 standing ovation 而索性退席，Encore 的 *Amazing Grace* 也不聽。但我不後悔。不過，19 日聽 Joan Sutherland，我參與鼓掌三分鐘以上。原因是，儘管那也許已不是最盛期的修德蘭，但唱那幾首著名的詠嘆調，我仍然想不出今天有誰唱得出那樣的水準來！

Joan Sutherland 簽名照

Kathleen Battle 的精彩獨唱會

1990 年 7 月 15 日 Kathleen Battle 在香港的音樂會，是我期待了許久要聽，而且為了聽它我改變了一次海外旅程的音樂會。值得這樣等的音樂會很少，但這等待證實絕對值得。我更可以説，作為歌劇及 Lieder 的 "發燒友"，我聽過的著名歌唱家特別多，但這是我聽過最動聽的一場歌唱音樂會之一。

這音樂會選的曲子，完全是旋律極為優美的歌曲或詠嘆調。舒伯特的歌曲往往有無可比擬的優美旋律，但他寫過數以千計的歌曲，許多歌曲之所以 "冷門"，是因為它們並不動聽。記得當年常聽 Fischer-Dieskau 的獨唱會，他可以整晚唱冷門舒伯特歌曲 (連唱片錄音也沒有的那些)。但芭圖小姐這次音樂會選的每一首，都是歌曲中的精品。可惜沒有舒曼，她也似乎不大唱法國歌曲？

編出來的節目可以說分成六組，而給觀眾的"獎品"，是最後她加唱了三首歌劇詠嘆調，單是 Encore 的分量，已比得上去年底 Jessye Norman 的全個音樂會。老實說，我情願單聽加唱的部分而不聽諾曼全場，因為那三首詠嘆調唱得實在精彩。Kathleen Battle 和 Jessye Norman（比較是免不了的）是兩種不同的女高音嗓子，前者是輕女高音，後者是比較輕的重女高音（Spinto，是 Tosca 和 Aida，而還不是 Norma，更不是 Isolde），兩種聲音有很大的分別。撇開聽者喜歡哪一種聲音的因素不說，芭圖是個比諾曼好得多的演繹者（雖然諾曼在香港僅唱三曲，她的唱片我聽得不少）。儘管輕女高音音色雖然嬌美，但整晚聽下去會比較不耐聽，但通過她在演繹上利用對比、咬字，及極少用可是用得妙極的搶板，聽到最後一曲也不會給人單調的感覺。這一點應當是對歌者最高的讚美了。

節目的第一組是韓德爾的兩首詠嘆調，在 EMI 的新唱片裏可以聽到。芭圖一出場觀眾掌聲一歇馬上開始唱 *As when the Dove*，音色未充分 warm up，但演繹的細微處，在"when he returns……"裏已充分表現出來。我成為她的"歌迷"，起因是在 Maazel 指揮的馬勒第四交響曲裏，她唱到"Kein' musik ist ja……"的地方，那種近乎"耳語"的弱音及突然稍慢的搶板，我認為是演繹的神來之筆。在"when he returns"裏就有類同的妙

處。而在 *Piangerò la sorte mia* 裏，在一段短短的宣敘調後，詠嘆調是"慢快慢"的三段體，而美麗的頭段慢調子重現時，她唱來造句完全不同，變化精微。我更注意到她的唱法，和唱片有不少演繹上的分別。芭圖顯然是一個受即興靈感影響的那種"自然的歌手"。

第二組是五首舒伯特最著名的歌曲，但到今為止她只錄了 *Nacht und Träume* 的唱片，可見她的範疇其實很廣大。其實她的唱片不算少（分由 EMI、DG、Decca 甚至 RCA 及 CBS 發行，以多少為序），但總嫌"不夠"。五首舒伯特都是極精彩的演繹，到此歌手嗓子已經唱"暖"了，音色甜美非常。我個人喜歡比 Phillip Moll 那晚更強一點的鋼琴伴奏，因為我認為在 Lieder 裏，鋼琴是真正的"拍檔"。*Im Frühling* 唱得我個人嫌慢一點點，但在 *Dann blieb ich auf den Zweigen hier* 裏芭圖的輕唱極為細緻。《夜與夢》是我覺得鋼琴未能盡量發揮的一首。《鱒魚》唱來輕鬆俏皮，芭圖在末段的搶板，用得極為精微。在唱下一首 *Gretchen am Spinnrade* 之前，她停了好一會，低頭沉思，從《鱒魚》輕快的情緒轉入下一首歌沉重的氣氛裏。我覺得 Kathleen Battle 表情雖多但不是像伯恩斯坦式的"在台上演戲"，而是真正的使自己投入截然不同的感情世界裏。最後的一句"Mein Herz ist schwer"，"schwer"一字咬重音，十分感人而且重點放得好（我心"沉重"）。

第三組 Richard Strauss 四首歌，演出幾乎一樣精彩。*Amor* 裏既有花腔也有"浮動"的弱連音，需求最高的技巧，而芭圖證實了

許多人認為她是"當今最佳輕女高音"之論不是過譽。*Ständchen* 是我最喜歡的歌曲之一，這應是男中音的歌（Souzay 是最佳演繹者），一名輕女高音而唱得令我感動，那真不簡單。最後一節 "Sitz neider……"的減慢，又是搶板 Rubato 少用但一用即精的另一例子。可惜最後一句"Hoch glühn……"處，"Hoch"的高音有點失控。這是全晚唯一的技術缺點。*Allerseelen* 這首歌更是宜男聲唱的歌（最好用 Bass Baritone），但芭圖唱來實在使我覺得女聲也無不可。最後一首 *Schlagende Herzen* 她有錄音（1984 年莎士堡獨唱會）。我對她在 Schnell elite der Knabe 的 Rubato 大表佩服，她在 Schnell 處故意與鋼琴略為脫拍，是絕招，與在 Salzburg 的唱法不同。之所以這樣技術性的評論，是因為我一再拍案叫絕！

下半場第一首 Donizetti 的《唐帕斯誇萊》（*Don Pasquale*）裏的 *So anch' io la virtù magica*，芭圖唱來真正是風情萬種，她的音準（Intonation）無懈可擊。她是我聽過音準最好的歌手之一。唱到中途她隨詞意頓足一下，一如演歌劇。而她演唱的另一特色是表情十足，大概她也知道自己是"最中看的女歌手"。

隨着的一組 Rodrigo 的 *Cuatro Madrigales Amatorios* 四首歌雖短，但極難唱及每首氣氛不同。這是當年 Victoria de los Ángeles 的拿手好戲，我當年聽過她和 Caballé 的精彩演出，但我敢說 Battle 的演出一點不遜色。她唱西班牙歌而有這樣的超卓表現，使我大感意外。第一首她唱得比安琪莉絲慢，似乎更感人。第二首最後"muerto"一字的漸弱妙極。她的音色美表露無遺。全

晚都是好戲，但我永遠會記得她演繹的這首我最喜歡的歌，甚至能在我的腦海裏與全盛時的 de los Ángeles 分庭抗禮而一點不遜色。希望她錄唱片。

節目的最後一組是三首黑人歌。我本來以為這類歌比較適合較厚的嗓子（如 Norman），但並不然。因為她的演繹實在精彩。第一首 *God is so high* 最後一個 "high" 字的拉長（held）高音，一點不省也不含糊。在 *There is a balm* 中 "If you cannot sing like angels" 時的一如 "說話"（我想起 Schonberg 的 "speech song"），妙極。

在如此重的節目後，竟然再來三首分量夠的加唱，都是歌劇詠嘆調，實在使我喜出望外。第一首《蝙蝠》裏的 *Mein Herr Marquis* 是最好的演繹。芭圖的花腔技巧特別是快速樂句的音準，又再表露無遺。大家耳熟能詳的 *O mio Babino caro* 是 Kiri Te Kanawa 一連兩次在香港都唱的，但芭圖唱得更精彩，有 Kiri 欠奉而我喜歡的 "浮上去的高弱音"。最後一首《費加洛婚禮》中的 *Deh vieni，non tardar* 也很精彩，直追 Freni。

Kathleen Battle 的台風優美而自然，不忘讓伴奏單獨接受一次喝采，不忘向台後觀眾致意，可以說是個無懈可擊的 "表演者"。而以歌論歌，她的演出幾乎無懈可擊。我認為她不但是技巧最出色的輕女高音及有深度的演繹者，而且是世界上最漂亮的女性之一。這樣精彩的演唱會，人生哪得幾回聽？

一場令人傷心的音樂會

在樂迷心目中，名音樂家的生涯實在多姿多采，值得欽羨。他們從事自己最有興趣的職業，賺大錢，受觀眾愛戴，人生哪有這樣理想的事？但事實上名音樂家的生涯，在掌聲背後辛酸可不少！

結他大師 Segovia 說過，觀眾舒舒服服的安坐樂廳裏欣賞演奏會，聽完可以肆意批評，誰會想到演奏者達至這一水準十年窗下的辛勤？當年荷洛維茲在事業巔峰突然退出樂壇，一度幾近精神崩潰，就是惟恐自己不能再保持觀眾要求的最高水準。魯賓斯坦為人達觀得多，演奏生涯延至八十多歲從不間斷，可是他晚年的演奏會技巧毛病之多，誰都知道。而現在的曼紐軒，還不是一樣？我想起了我一輩子聽音樂至今，唯一有一場聽完之後簡直傷心的音樂會！

我於 1968 年到歐洲前，在香港常聽西班牙女高音安琪莉絲

（Victoria de los Ángeles） 的
唱片，對她相當欽佩。到了英
國，我最懇切期待一定要聽的
音樂家之一就是她。我有收藏
音樂會節目表的習慣，現在翻
閱舊節目表，我第一次聽她，
是 1970 年 3 月 11 日。地點是
在倫敦近郊的一間 Odeon 戲
院。記得那時我初到倫敦不

久，好不容易才找對地方。那時的安琪莉絲，可以說還算處於高
峰狀態，雖則其時她已不演吃力的歌劇，轉以開演唱會為主了。
安琪莉絲唱西班牙歌曲，尤其是唱民歌，實在是樂壇一絕，音色
甜美而感情真切。她唱 Granados 的 *La maja Dolorosa*，更是精
彩絕倫。這三首歌寫婦人喪夫之痛，從第一首搶天呼地，到最後
一首安靜回憶過去的愛情，安琪莉絲那天唱來，確是使我深深感
動，認為她名不虛傳。在六十年代，她也確是世界上最有名氣，
也最受愛戴的歌唱家之一。那時我也常聽雍容華貴的史華茲歌芙
（Elisabeth Schwarzkopf），覺得這兩位偉大女高音之間，我還是
比較喜歡安琪莉絲的平易近人多些。我覺得史華茲歌芙有點太過
sophisticated，像貴族，令人有高攀不起的隔膜感！

那幾年，安琪莉絲差不多每年都在倫敦皇家節日音樂廳開音樂
會，我自然每次都去捧場。1973 年 4 月，1974 年 4 月，和 1975
年 5 月，我都聽過她。不幸的是，她的演出，實在聽得出一年
不如一年。安琪莉絲生於 1923 年，在七十年代之初才不過 50

歲左右，不能算老，比那時唱功全無退化跡象的廖儀遜（Birgit Nilsson）還要年輕五年。可是我記得聽過 1974 年的演唱會，聽完之後我已有明年不要再去捧場的困惑。要知道倫敦音樂節目如此豐富，聽一場音樂會，免不了要犧牲另一場也許一樣出色的音樂會。可是，1975 年 5 月 23 日安琪莉絲在皇家節日音樂廳的獨唱會，卻是她在倫敦登台 25 周年紀念的序幕音樂會，冠蓋雲集，熱鬧非凡。我也自然免不了前往捧場了。倫敦音樂會開過以後她還要在英國巡迴演出，大肆慶祝一番。

這場音樂會，我聽了簡直傷心，至今耿耿於懷。簡單的說，那天她簡直太失水準了。我坐在大堂前第一排的正中央，和她相距僅數英尺。我記得她唱德文歌的時候，要手拿着一張小紙來提場。唱舒伯特《美麗的磨坊女》裏的 *Ungeduld*，讀詞完全不知所謂（唉，此曲的詞，連我的低程度德文都能唸一半）。那天的節目，大概因為是 25 周年紀念音樂會，排的分量特別吃重，除了最後的幾首西班牙歌之外，大都是非她之所長的項目。而我奇怪的是，僅一年之隔，安琪莉絲簡直判若兩人。她唱的高音完全失去控制，記憶力也着實退化多了。任何音樂家（也許尤其是聲樂家），總免不了有時失水準，可是那天演出之差，實在遠遠出我意料之外。為甚麼會這樣呢？我到現在還是不得其解。可以肯定的是，安琪莉絲的天賦，不但遠遠不如廖儀遜的耐久，而且更在短短三數年間突然大退化了。次年 1976 年她出了一張唱片 Songs of Many Lands，我好奇買回來，希望能夠證實那天她只是意外的失準。可是從那張唱片聽來，她的確應當及時急流勇退。

那天演唱完畢，倫敦聽眾也不知道是人情味濃還是一半是聾子，鼓掌如儀。有一位老太太走到台前，站在我和安琪莉絲之間對她說了一句話，安琪莉絲和我也都沒有聽清楚。老太太提高聲調再說：「你也應當收山了罷？」這次前排的人大概都聽得清楚，我驟然覺得一陣子的難堪，可是台上那位一度被公認為世界最佳女高音之一的安琪莉絲，表情只有輕微的變化，馬上繼續微笑接受喝采。次日我翻閱各大報章，奇怪的是全無評論那場音樂會的文章。可是，一個星期左右之後，我看到一篇談她在小城鎮演唱西班牙歌曲的樂評。作者說：「安琪莉絲在比較小的音樂廳唱她祖國的西班牙民歌還很不錯，可是幾天前她在節日大廳的演出，實在聽者傷心！」從這件事，可見英國樂評人故意不評，還有點人情味，比我有人情味，愧甚。在「音樂之都」倫敦，如果惡評如潮，恐怕以後也不再容易開音樂會了。

那天的演唱會告終後，我為了對她表示敬意，也到後台請她在節目表上簽名留念。可是自此以後，連我這樣愛戴過她的人，也沒有再聽過她的音樂會了。我這樣做除了是為了不願犧牲「另一場」音樂會外，也希望我記憶中的安琪莉絲，還是五、六十年代唱片裏，和較上一年我現場聽的她！

Katia Ricciarelli 在香港

聽了 Katia Ricciarelli 的演唱會，我不禁要説，好的音樂會已經夠少了，好的演唱會更少。以過去幾年香港的許多名家演唱會來説，我最滿意的一場演出還是個意外：名氣不是最頂級的 Leona Mitchell（她在文化中心的獨唱會，不是露天演的 *Aida*）。Kathleen Battle 和 José Carreras 也給我好印象，但那已不是完全無可批評的演出。Joan Sutherland 當年唱一個分量很重的節目，她的嗓子已無復當年的溫厚。其餘 Renata Scotto 和 Elly Amering 的嗓子顯然老了，而 Pavarotti 和 Domingo 則未盡全力。我沒有聽 Kiri Te Kanawa 最近一次的演出，但早兩年她還算不錯，嗓子甚甜。Barbara Hendricks 嗓子嫌稍薄，唱整場獨唱會又稍嫌演繹上缺乏變化與色彩。人聲本來就是"最不完善的樂器"（指技巧控制，不是説色彩變化）。我聽獨唱會的期望，會預期低於聽獨奏會，而事實證明，令人喜出望外的機會太少。

Ricciarelli 生於 1946 年，照理仍
不算老，但那晚她的嗓子已有點
粗。不過，她的音量相當雄厚，
許多個強音她都唱得絕不偷工減
料 (不像許多大老倌點到即止，
巴筏諾堤在香港便如此)。不過，
我覺得她的發音有時不是很準。
這是她在技術上的毛病。

但最令我不舒服的地方，是她 attack 一個高音，往往喜歡滑上去
並在稍低一點的音頻接觸那個音，然後再加強提升到正確的音
頻。這種 Mannerism 我不喜歡，這樣唱歌劇的大詠嘆調尚可，
唱歌曲聽起來就不舒服了。Cilea 的 *Io son l'umile ancella* 本來
是最動聽的意大利音樂詠嘆調，但她這種唱法使我不欣賞。比起
Freni 她也太缺乏音色與表情的變化了 (不過世上只有一個太令
人折服的 Freni)。

Ricciarelli 選的節目也很奇怪。她的拿手好戲應當是 Verdi，但
她偏偏不選威爾第，而選明顯不合適的曲目。她的嗓子不是快
速輕盈清純的一類，但她卻選唱 Rossini 和像韓德爾的 *Oh! Had
I Jubal's Lyre* 這類需要速度的歌。這是 Bartoli 和 Battle 那類歌
手的拿手好戲。她也唱了許多首 Tosti 作品和其他"那不勒斯歌"
(她唱了很多首 Encore，唱 *O Sole mio* 還模仿 Pavarotti 在 Three
Tenor Concert 的唱法，甚至揮舞鋼琴伴奏的白手巾，甚有娛樂
性)。但這類歌用男聲唱會適宜得多，所以我說她的節目"奇怪"。

雖有這麼多的批評，但 Ricciarelli 到底是當今最著名的女高音之一，我也不能説她令我完全失望。我想如果她少一些前述的 mannerism，我會聽來舒服得多。而如果她唱 Verdi 或 Puccini 而不是 Rossini 和 Tosti，也許我甚至會很滿意。話説回來，令人滿意的演唱會真的實在太少了。

拜萊特瓦格納音樂節

我一直有意重訪拜萊特音樂節（Bayreuth Festival）。每年的票，前一年 11 月就要去函郵購或網購，而且買到的機會不多（要 "抽獎"）。在我們這個時代，聽音樂也要預早幾乎一年時間購票，使人計劃起來也確有許多困難。一年到底是很長的時間，誰知道次年 8 月又是怎麼樣的世界？票即使預購了，但能否成行要到時才知道。唉，要慚愧的承認至今未能成行，我的自我解釋是到底已 "看過了"，其實是懶。

上次之行，是 1974 年的 8 月，慚愧，那已是許多年前的事了。當年指揮 "特里斯坦" 的是後來成為傳奇人物的卡洛斯·克拉巴（Carlos Kleiber），那時不過是個初露頭角的新人。

拜萊特音樂節為甚麼在我心目中佔如此重要的地位？我想不純然是因為我是瓦格納音樂的崇拜者，也因為這音樂節確有一種獨一

無二的甚至近乎宗教崇拜的那種狂熱的氣氛。節日劇院是瓦格納自己設計的。這劇院比大會堂音樂廳還要小，又是木板坐椅，我到的當年沒有空氣調節，而這裏的夏天有時是可以相當炎熱的。更要命是，觀眾得一律穿小禮服，所以更要祈求天氣不要太熱。但説過了這些不如意的設施之後，剩下來的便只是無比的享受了。

首先，節日劇院儘管座位不舒適，但音響效果一流。樂隊的坐席"埋"在台下，看不到樂師，更產生"天外之音"的感覺。瓦格納最後的傑作 *Parsifal*，起初他規定只限在這戲院上演，所以有人説這部偉大的傑作（我心目中音樂史上最偉大的作品），是特別為這劇院的獨特音響效果而創作的。瓦格納稱 *Parsifal* 為 Bühnenweihfestspiel，即是所謂的"舞台奉獻節日樂劇"，可見這樂劇在他心目中獨特的地位。*Parsifal* 是宗教劇，在節日劇院上演，可以説融合了宗教式的虔誠，與樂迷"朝聖"熱情於一堂。在這樣的氣氛之下，聽起音樂來會更令人陶醉與入迷。

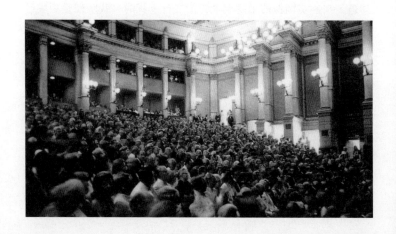

而 1990 年，瓦格納的孫，時年 69 歲的沃爾夫（Wolfgang Wagner），剛推出了他新製作的 *Parsifal*。首演完畢他登台謝幕時，儘管台下還是喝采的多，但也有喝倒采的。沃爾夫更是拜萊特音樂節的總監，自 1966 年他的哥哥 Wieland 死後，他一直領導音樂節。他這部新製作，最大的特色是 Kundry 最後並沒有死去。這樣的結局，自然贏得喝采與喝倒采交集。但總的來説，沃爾夫更的這部新製作仍是譽多於毀的。

拜萊特音樂節每年必演的，是全套 *Ring* 再加上兩套別的戲。如果我能買到票一周內聽全套的 *Ring* 和 *Parsifal*，那會是我一生最高的音樂享受。鑒於“人生幾何”，我雖然已有過朝聖的經歷，希望在息勞前還要再去一次。

在拜萊特聽音樂節，還有很多音樂以外的享受。當年的“特里斯坦”，下午四時便開幕，原因是要騰出每幕之間充裕的時間，讓樂迷能在劇院的大花園裏舒舒服服地吃晚餐，或者自由交流意見。最有趣的是，每幕開幕前的提場，都由樂手站在劇院的露台

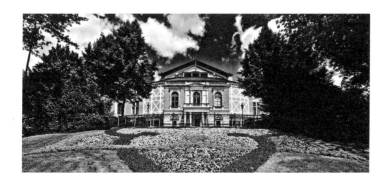

上用法國號吹奏劇中"主導動機"的片段,請觀眾入場。拜萊特的樂隊雖然是"臨時班",但其實它集德國各大樂團精銳於一堂,水準極高。甚至帶位的女孩子都是音樂學院的學生。這些,都是我想要重溫的感人場面!

獨一無二的拜萊特

通常每年 7 月底起,拜萊特要演 30 場戲,劇目一定有《指環》四部曲,還有別的瓦格納歌劇和樂劇。拜萊特是世界最有名的音樂節之一,只有沙士堡音樂節(Salzburg Festival)可以與之相提並論。這個音樂節我於多年前曾欣賞過,事隔許久還是忘不了它的獨特氣氛。

拜萊特是個巴伐利亞省小市鎮,從紐倫堡坐火車來兩小時許就到了。這是個平日寧靜沉悶的市鎮,相當單調,可是一到音樂節,整個地方就會充滿生氣,頗有節日氣氛。全世界各地來的 Wagnerites 信徒雲集於此,大家多多少少懷着朝聖的心情,一生最低限度總得到此一次。戲票與旅店房間,早得於上年底訂妥,才能免向隅。

談拜萊特音樂節,先得談該市的名勝:1880 年落成的"節日劇院"。這座劇院是瓦格納自己設計興建的。大師畢生奔波,一直想找個適當的地方來興建一座真正可以上演他的場面偉大樂劇

的劇院。這個理想一直等到他晚年才得巴伐利亞瘋君路易支持，完成了他的心願。劇院有他精心構想設計的大舞台，有一個埋在台前的樂隊的"坑"，觀眾看不到樂師，可以全神貫注舞台，還有是音響效果理想。節日劇院僅能容 1,800 人，是單層台階式的設計。座位全是木板椅子，每排座位間的通路很狹窄，觀眾得在開場前從每一排位兩邊都有的一堵門魚貫入席。拜萊特有個不成文法，男觀眾多穿小禮服，女觀眾則穿晚服。這裏夏季的天氣可以相當炎熱，衣冠楚楚的在當年沒有空氣調節的劇院裏坐五小時木板凳，不是好受的。但要叨陪末座，恐怕還得早半年高價買票，而且人多票少，買票還要靠運氣！

劇院的座位雖不舒適，周圍的環境卻優美到極點。劇院座落在小山丘上，經過一條濃蔭大道上山，盡頭就是劇院了。從山下望上去，特別顯得有氣勢。上了山，原來劇院是座落在一個大花園當中的。這個花園，兩千多人散步閒談，也一點不覺擠。瓦格納的樂劇，演四、五小時是閒事，而這裏的戲，大約下午四點就開場了。原來這是為了要讓觀眾在每一幕戲之間，有極充裕的休息時間，可以吃飯，這裏的吃也真是選擇不少，既有在花園餐室進香檳晚餐的，也有在樹影花叢間的德國香腸檔攤隨便吃的，總之氣氛好極了。到快再開幕時，劇院露台上古裝樂手用法國號吹奏劇中"主導動機"旋律的提場，一切設施以至每一位觀眾的舉止，都顯得"有文化"！

拜萊特早年一向藝術水平最高，名指揮家和名歌手，都以在此演出為榮。可惜主辦者有鑒於此，乘機大大削減演出的報酬，使很

UMFASSTE DAS GRIECHISCHE KUNSTWERK DEN GEIST EINER SCHÖNEN NATION, SO SOLL DAS KUNSTWERK DER ZUKUNFT DEN GEIST DER FREIEN MENSCHHEIT ÜBER ALLE SCHRANKEN DER NATIONALITÄTEN HINAUS UMFASSEN, DAS NATIONALE WESEN IN IHM DARF NUR EIN SCHMUCK, EIN REIZ INDIVIDUELLER MANNIGFALTIGKEIT, NICHT EINE HEMMENDE SCHRANKE SEIN. (AUS „DIE KUNST UND DIE REVOLUTION")

WHEREAS THE GREEK WORK OF ART EXPRESSED THE SPIRIT OF A SPLENDID NATION, THE WORK OF ART OF THE FUTURE IS INTENDED TO EXPRESS THE SPIRIT OF FREE PEOPLE IRRESPECTIVE OF ALL NATIONAL BOUNDARIES, THE NATIONAL ELEMENT IN IT MUST BE NO MORE THAN AN ORNAMENT, AN ADDED INDIVIDUAL CHARM, AND NOT A CONFINING BOUNDARY. (FROM "ART AND REVOLUTION")

SI L'ŒUVRE D'ART GRECQUE CONTIENT L'ESPRIT D'UNE BELLE NATION, L'ŒUVRE DE L'ART DE L'AVENIR DOIT EMBRASSER L'ESPRIT DE L'HUMANITÉ LIBRE, PAR DESSUS LES BARRIÈRES NATIONALES, L'ÉLÉMENT NATIONAL NE DOIT EN ÊTRE QUE L'ORNEMENT, LE CHARME D'UNE DIVERSITÉ INDIVIDUELLE NON PAS UNE LIMITE. (EXTRAIT DE «L'ART ET LA RÉVOLUTION»)

BAYREUTHER FESTSPIELE 1974

BAYREUTHER FESTSPIELE · SONNTAG 25. AUGUST 1974

RICHARD WAGNER

TRISTAN	HELGE BRILIOTH	MUSIKALISCHE LEITUNG	CARLOS KLEIBER
KÖNIG MARKE	KURT MOLL	INSZENIERUNG	AUGUST EVERDING
ISOLDE	CATARINA LIGENDZA	BÜHNENBILD	JOSEF SVOBODA
KURWENAL	DONALD McINTYRE	KOSTÜME	REINHARD HEINRICH
MELOT	HERIBERT STEINBACH	CHÖRE	NORBERT BALATSCH
BRANGÄNE	YVONNE MINTON	TECHNISCHE LEITUNG	WALTER HUNEKE
EIN JUNGER SEEMANN	HEINZ ZEDNIK	BELEUCHTUNG	KURT WINTER
EIN HIRT	HEINZ ZEDNIK	MASKE	WILLI KLOSE
EIN STEUERMANN	HEINZ FELDHOFF		

DER BEGINN DER AUFFÜHRUNG WIRD 15 MINUTEN VORHER MIT EINER, 10 MINUTEN VORHER MIT ZWEI UND 5 MINUTEN VORHER MIT DREI FANFAREN ANGEKÜNDIGT
1. AKT 16.00 UHR 2. AKT 18.15 UHR 3. AKT 20.30 UHR ENDE GEGEN 21.40 UHR NACH BEGINN DER AKTE KEIN EINLASS

1974 年我作了 "朝聖之旅"，參加了拜萊特瓦格納音樂節，看了特里斯坦與名歌手。想當年，整整 43 寒暑了，到訪拜萊特的中國人極少。在場內發佈的訪客名單中我看不到第二個中國人的名字。如果限選一場我畢生最難忘的音樂演出，也許就是這場 *Tristan und Isolde* 了。這是我最珍藏的節目表，看演員表，指揮者赫然是那時初出道，後來很多人認為是最偉大指揮家的 Carlos Kleiber！

多大牌都但求一登龍門，下不為例。但世界上多的是大牌，卻只有一個拜萊特。所以像伯恩斯坦、蘇堤、馬切爾、阿巴杜和李文這些高酬人士，也是賺夠了才在拜萊特登台的。像今年 Netrebko 也要去一次。演出方面，像 Chéreau 這些創新標奇的導演，把《指環》劇集的時代背影搬到工業革命時期，便曾引起相當激烈的爭論，初演時竟首次在拜萊特發生喝倒采。這件事，說明連拜萊特這樣的 "聖廟" 也竟有企圖打破傳統的 "反動派"。不過，今天歌劇製作的標奇立異已是常事。我想起當年的一句戲言："在拜萊特劇院看戲時咳嗽的，恐怕不能活着走出來！" 這話雖然一早就是戲言，也倒有幾分真理存在，不宜香港式的社交觀眾。就算時移世易，拜萊特的觀眾，還是世界上最虔誠的觀眾，不是純為尋開心找娛樂的那種觀眾！我到過貴境，確實有此感。

所以拜萊特確是獨一無二的。

不一樣的
賞樂經驗

《命運之力》在大都會

那年十月初我到紐約，抵埗時正是大都會歌劇院百周年音樂季開幕的那個星期。我到了酒店，行李一安頓下來就老遠立刻乘坐全世界最污穢的地下鐵路，輾轉到林肯中心找精神食糧去。我知道大都會歌劇院的戲票，百分之六十以上都是全季預售的套票，觀眾往往早幾個月就買了票，所以臨時沒空去看而退票的人一定不少。否則的話，哪還有希望買到票？幸而我的想法是對的，次日晚上，我就有機會坐在這間因為設計比較新，所以也是世界上最舒適的歌劇院裏看威爾第的《命運之力》（*La forza del Destino*）。

老實說，像我這種也算大多數歌劇都在劇院看過的人，選看歌劇不在劇目而在演出陣容的"配役"——只有 Wagner 作品例外。對我來說，瓦格納是 uber alles 的。威爾第不是我喜歡的作曲家，《命運之力》更不是我心目中的威爾第傑作，可是我還是如獲至寶的購票入座看這部我早已看過的戲，原因不外有三。第一，

那場戲的"花旦"Grace Bumbry，一向是我最擁戴的歌劇女伶之一。第二，指揮的占姆士・李文（James Levine），是大都會歌劇院的音樂總監，當年聲譽如日中天，儼然有成為伯恩斯坦以後的第二位美國音樂民族英雄之勢。此人的音樂會我雖早於約七年前聽過，

現在既在他的"地頭"上演出，也是非聽不可的。第三，其他"配役"，還包括 José Carreras、Renato Bruson、Nicolai Ghiaurov 這三名巨星，非同小可。事實上，這樣的鋼鐵陣容，在唱片裏也不可多得。於是本人就興奮入席，懇切期待好戲上演。

說老實話，本人擁護 Grace Bumbry 的起因，出發點實在有點不正確。選歌劇名星，竟以貌取人，不合邏輯之至。而且，以貌吸引我的她還是黑人（證明我不歧視黑人）。當年她在倫敦歌劇院登台唱史特勞斯的《莎樂美》，最後犧牲色相演"七重紗之舞"，本人歎為觀止。其後她演《托斯卡》，演來"七情上臉"，本人也大受感動。所以，我成了布琳莉的戲迷，轉眼已有多年！在倫敦時我竟與這位"黑珍珠"有過通信之誼，並獲她隨函送簽名劇照。這次路過紐約，竟碰上她的演出，不看何待？這裏要指出，年輕的她甚美，但多年在香港演出，身體大了不只一倍，樣貌也完全不是那回事了。

憑良心說，Bumbry 演歌劇，演技及台風之佳，有目共賞。可是

論唱功，卻頗多有待商榷之處。主要的關鍵，是這位小姐開始時唱的是女中音，可是後來唱主角戲，那就非轉唱女高音不可。女中音演的主角，比較著名的只有《卡門》與《參遜與戴妮拉》，要不就只有反串《玫瑰騎士》一角。她既已出頭角，"升"為女高音，未可厚非。記得 10 年前她唱 Amneris，已有搶去 Aida 鋒頭的能耐了。只是她唱的女高音，雖然音量夠而音色不錯（可是很有黑人嗓子的味道），音域到了高處，有時就產生"危機"。我來捧場，有時卻免不了替她擔心。不幸的是，那天的擔心證實全對了。

她那天唱 Forza 的 Leonora，憑良心說一般應算很稱職。戲裏的大詠嘆調 Pace, pace, mio Dio！相當難唱。既要有足夠的戲劇分量，也要有相當的美聲技巧。布琳莉在前一因素上表現得確不錯。李文採較快的節奏，使歌者在控制上也要容易唱些。只是在技巧方面，她還是嫌稍欠圓滑。不過，此一批評，乃基於聽古人 Ponselle 和 Milanov 的最高水準。這首威爾第最出名的其中一首詠嘆調，她的演出絕對夠水準。不幸的是，在第一幕將終時，她的一個高音完全唱"破"了，走音的程度，我看過這麼多次歌劇演出，還是以此次為最。當時觀眾難免有點失望之聲，可是到劇終時，人們還是大喝她的采，把剪碎的紙片從高處飛擲台上，也有人把鮮花拋上台去。據說大都會歌劇院有過擲花傷人的事，不許觀眾一如在歐陸劇院般從樓上擲花到台上。我不知道那天這樣喝采，是不是美國觀眾大方。如果是在米蘭或巴黎，她這次難免當場遭喝倒采的劫數！而且相信倒采還一定會喝得相當劇烈。正如巴筱諾堤說的，就算歌者全場演出超卓，單是唱破一個高音，觀眾就不會原諒你。她這次演出，劇院是選對了。如果是在史卡

拉歌劇院，本人將有護花無力之嘆。

大都會歌劇院的林肯中心當年的"新"院（建成於 1966 年）確是世界上設計最好的歌劇院。我的那張蓋有"視線有障阻"字樣的票，視線受阻程度其實很少。聽則很清楚，使我聽出在 James Levine 領導下，大都會歌劇院的管弦樂團技術水準相當高。老實說，隔鄰的紐約愛樂管弦樂團，不一定有此水準。那天的單簧管獨奏尤其好，弦樂組也既準繩又有豐滿美好的音色。

Levine 處理 Verdi 這套歌劇，一開始節奏就相當快。他的演繹，我個人覺得很稱心滿意。也許我有偏見，認為《命運之力》不是偉大作品，也就怎樣也不容易有使人感動的演繹。這部戲我寧取像那天的明朗有勁的演繹，不取靡靡之音。

男主角 Carreras 已算除了巴筳諾堤與杜鳴高這兩位超級巨星之外，是他們這一代最著名的男高音歌手。他的音色很美，卻不算很雄亮。那天他的演出相當稱職。Renato Bruson 已是今天名列世界前茅的男中音。過去我住在英國時他還沒有真正走紅，聽不上他，這次難得聽到他，覺得名不虛傳。Ghiaurov 這樣的高手，唱這部戲是牛刀小試，自然唱得好。也許只有在大都會，才會請得到這位一等一的男低音歌王來屈就此一角色。今天看，當晚的陣容實在太強了。至於製作與佈景，則都極為平凡，無甚瞄頭。威爾第的"戲劇"，也還罷了。

羅馬浴場廢墟的夏季歌劇節

羅馬歌劇院的歌劇季，七月便告結束了，可是隨之而來的，是自 1937 年就一直上演的夏令歌劇季節目。那年第 43 屆，由羅馬歌劇院的劇團演出歌劇兩部：普契尼的 *Tosca* 和威爾第的《拿布果》(*Nabucco*)，和芭蕾舞劇《雷蒙達》(*Raymonda*)。那天我看的是 *Tosca*。

看這場戲，我竟老馬迷途，險些錯過了第一幕，説來真是慚愧。7 月 13 日我到了羅馬，第一天就到羅馬歌劇院去，看看有沒有好戲上演。一看到後天要演 *Tosca*，而且由 Sylvia Sass 演，喜出望外，馬上就在票房買了票。在羅馬我住在 Quirinale 酒店。這間酒店有一大特色：在歌劇季時有一條特別通路，不必走出酒店的大門就可直達歌劇院。原來酒店與歌劇院，根本是相連的建築物。到演出那晚，我本來想 15 分鐘前才通過私家門過去的，幸虧臨時想到這只是第二次光顧羅馬歌劇院，很想早點去看看劇院

的氣氛，所以臨時決定八時半走過去（九時開戲）。可是，一到歌劇院門口，但見冷清清的，重門深鎖，哪裏有演出的跡象？忍不住走到職工進劇院的橫門去問個究竟，幸虧碰到一位老看更，他用意大利語說，今晚的戲根本不在這裏演，而是在 Terma di Caracalla 演。再一看戲票，果然屬實，這次烏龍可不小。於是只得馬上叫的士，15 分鐘後才趕到現場；加上花費了的時間，僅僅趕上開戲不久。這次糊塗，也得怪言語不通，否則買票時早就問清楚了。

Caracalla 的現場，原來是古羅馬大浴場的遺址。事後知道，過去 42 年，羅馬的夏季歌劇節，都是在這裏上演的。這次糊塗，無意中給我一個機會，第一次露天看歌劇。如果早知是露天演歌劇，我這個以聽為主的歌劇迷，不一定購票來聽。無疑露天演出，有一定的氣氛，但在空曠地方，音響效果一定大打折扣，這是我一直不願為"看氣氛"而聽露天歌劇的原因。卻想不到這次糊塗，使我得到不失望的新經驗。

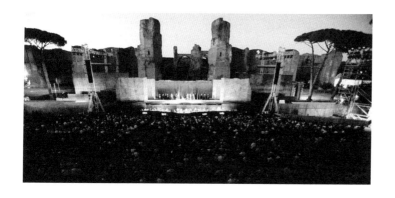

老實說,那晚看歌劇,視覺享受和觀感享受都的確好,可是聽起來始終不過癮。先說好的方面,在這個古羅馬大浴場的廢墟上看戲,絕對絕對是難得的經驗。大浴場近二千年前的建築物雖已殘缺不全,但仍可得窺過去的偉大場面之一斑。現在的露天劇院,就在浴場遺跡前面佈置座位,利用兩條大柱中央的地方為舞台。後來看場刊,才知道這個舞台面積共達 1,500 平方公尺,寬度達 51 公尺,深 33 公尺,而觀眾席的面積共達 6,500 平方公尺,可容 6,000 人。由這些數字足可見場面之偉大。

這裏演戲時,廢墟殘存的建築物都用探射燈照明,十分好看。*Tosca* 的第三幕,佈景是城牆,與現場環境配合得妙極。觀眾的觀感享受,絕非劇院可比。

可是聽起來呢?我的座位雖好,聽起來總不如劇院。現場雖然離開大馬路頗遠,但有時仍然聽到要命的摩托車聲,所以聽起音樂來是絕對不能與劇院相提並論的。

值得一讚的卻是,這個廢墟舞台,設備甚為先進。第一幕的教堂內景,竟有旋轉設備,將近結束時可以轉為教堂的外景。而佈景及演出的認真,完全不折不扣。

Sylvia Sass 生於匈牙利,曾隨 Callas 學藝,首本戲之一就是 *Tosca*。可是那天她的演出,無論技巧與演繹都不見得很突出。不過,我不想單憑一場露天歌劇的印象對她妄下斷語。她唱的 *Vissi d'Arte*,並沒有獲得預期的喝采聲。但這可能與指揮 Silvio

Varviso 的拖慢節奏有關。Juan Pons 唱的 Scarpia，音量似乎不夠應付露天演出。獲得喝采聲較多的，還是男高音 Giuseppe Giacomini 的 Mario。這位歌手我是第一次聽，覺得他的音色相當美，音量也夠雄厚，值得注意。

露天演出，每幕間休息時觀眾可以在偌大的場地裏遊逛，喫冰淇淋或喝冷飲，確是相當寫意的。羅馬廢墟晚上用射燈照射的夜景，就算不是演歌劇，也太值得參觀了，何況還有好戲上演？

可是，儘管觀感享受如此豐富，要真正聽，露天始終不理想。但這次意外得到的經驗，竟成了我這一趟五個星期環球旅程的 Highlight，比後來到開羅初遊金字塔也不遜色。

Ken Russell 有意離譜的《蝴蝶夫人》

在澳航 QF 27 班機上寫這篇文章的前八天,我在澳洲聽了三場歌劇,看了一場芭蕾舞,也聽了一場室樂演奏會,及一場爵士音樂會。此外我有機會和澳洲最著名的爵士音樂家 Don Burrows,以及墨爾本維多利亞藝術中心及悉尼歌劇院的負責人作了對我來說極有趣的交談。但這刻我腦子裏的印象,全是一場戲,雖然是聽慣了的,卻又給我最新奇印象的歌劇演出。

那是英國電影大導演 Ken Russell 轟動歌劇壇的《蝴蝶夫人》(*Madama Butterfly*),首屆墨爾本 Spoleto Festival 的重頭戲。我看的最後一場,落幕時掌聲雷動,熱烈非常。但報道說首演之夜,落幕後采聲與噓聲都有,還不至發生這個 Production 在意大利首演時,擁護與反對兩派觀眾竟大打出手。

在進一步說明此一《蝴蝶夫人》何以如此轟動之前,我可以簡

單的說，我這個已在世界各地著名的舞台（包括 Bayreuth、Scala、The Met……）上看過接近 100 次歌劇演出的人，也簡單的承認這是難得的歌劇經驗。這部《蝴蝶夫人》，是我看過 by far 最好看的《蝴蝶夫人》，導演手法與佈景的視覺效果，達到令人震驚的地步。難怪 Harold Schonberg 說，近年歌劇竟"賣"導演了。但儘管大家說這是 Ken Russell's *Butterfly*，那晚的音樂水準也實在令人滿意之極。連我這個對"唱"這一環如此喜歡挑錯處之人，也認為意大利青年女高音 Adriana Morelli 的技巧無懈可擊！而其餘各角色，也有超水準演出（這也許是看 Festival 製作有利之處，演出者特別賣力。）

但是，既然那麼好看，何以會引起打架？

首先，堅羅素把故事改寫，蝴蝶夫人是妓女，平克頓中尉是個嫖客。我既與 Cho-Cho-San 非親非故，大可不必反對堅羅素醜化她。問題是第一幕蝴蝶夫人出場，先聞其聲未見其人那一場戲時，台上平克頓竟仍在撫摸另一妓女的大腿，由這一點，你可以想像到這部蝴蝶夫人是怎樣的了。

但"強者"如堅羅素，也不能刪去劇中煽情的段落，不能不讓男女主角唱情意綿綿的愛情二重唱，於是就給人不連貫的感覺（明明是"滾友"卻吐真情），這是有人喝倒采的一個原因。

堅羅素無疑刻意要駭人聽聞，但其實他用不着過度醜化劇中人，也應早能達至駭人聽聞的效果了。我且先從佈景說起。

墨爾本維多利亞藝術中心歌劇院（世界最佳歌劇院之一）的幕一開，我看到的是個馬上足以令人覺得 stunning 的佈景。舞台的全部，填滿了長崎貧民區一幢房子的三四五樓的橫截面。台的前面邊緣是別的房子的瓦面，台中央是樓梯，從台底（地下）直通各層。這幢房子共分五間房間，蝴蝶夫人租用了右面上下兩層的"複式單位"，左邊則是別人（別的妓女）的居室。而這幢房子還位於"半山區"呢！因為你可以從窗口外望，看到遠處長崎市海港的燈光。這個佈景一連三幕不變，但你會覺得看至完場也一點不厭。因為它確是如此像真，而台上又不斷有音樂以外的大小動作。

裸女、半裸女及裸體場面，使你以為台上演的是《噢！加爾各答》（Oh, Calcutta!），尤其幕一開，觀眾正給佈景"嚇窒"之際，他們馬上看到一名全裸女從她的"鳳居"出門，拾級登樓。當然你會問，就算是妓女，也不一定會裸體出巡（不怕羞也得怕冷傷風也）。

當蝴蝶夫人與平克頓唱第一幕的愛情二重唱時，你可以看到竹簾之後，這個妓女（劇中主要的"加鹽者"）正與兩個洋水兵做愛的"模擬動作"。

儘管你會有很多疑問要詢諸羅素先生，說他"犯駁"，但事實卻

是絕無冷場。不只此也，所有人物都有"性格"，例如粗魯高大的 Suzuki，在第三幕痛打 Goro。甚至台上每一個小人物都不會被忽略，每一個人都對劇情作出不同程度的貢獻。

堅羅素要表達的概念之一，是日本的"美國化"。蝴蝶夫人的崇美，不但從她家居的佈置顯出來（掛滿美國旗及林肯像），而且在第二與第三幕的過場音樂時，原本已熄燈關窗的屋子的其中一間突然打開，觀眾看到的是"蝴蝶夫人的夢"：在美式佈置的家裏與丈夫及兒子共進 cornflakes 及飲可樂。而美國化更具體的表現，是蝴蝶夫人自殺幕落前，突然光亮無比的燈把觀眾照盲了一陣，跟着台上的佈置，突然變成了一個滿是日本"名牌"的英文燈招牌的展覽室：Sony、Casio、Bank of Tokyo……日本的美國化完成了！

這部戲非現場看不能領略其效果，我不知道我的文字能否表達其萬一，但各位如果看過及最低限度熟悉《蝴蝶夫人》這部歌劇，相信可以想見其中一二。

Ken Russell 的 virtuosity 無可置疑，他竟能在歌劇舞台上達致電影的 stunning effect！你可以反對他，卻不能不佩服他的創造力和他對每一小節的經營效果！難怪大家都説這是 Ken Russell's *Butterfly*，不是 Puccini 的。

電影大導演玩歌劇，從 Visconti，Zefferini，到張藝謀，到看得多了，但玩得這樣絕的，到今天 2017 年尚未有能出 Ken Russell

其右者！

我希望觀眾不會因為視覺效果太過駭人，而忽略了台上每一歌手的精彩演出（尤其是 Adriana Morelli）。

說這是最 "好看" 的《蝴蝶夫人》，相信除了死硬派、正統派，及衛道派之外，一定沒有人會有異議。第一屆墨爾本的 Spoleto Festival 以此為重頭戲，令我這個 "歌劇常客" 也為之耳目一新。

歌劇和野餐

歐洲音樂節中最有情調的，有好幾個在於它利用特殊的天然環境
為演出背景。意大利維朗那的古代露天劇場，和奧國巴根斯的湖
畔，就是兩個好例子。也有以其獨特的氣氛，構成獨特情調的。
我想拜萊特和佳德邦恩（Glyndebourne，也譯作格蘭特堡），都
要算是後者的好例子了。

佳德邦恩歌劇季，每年五月至八月展開，不演則已，一演大約 70
場歌劇。這個歌劇節，有很多地方都可以說是獨具一格的。

佳德邦恩這個地方，是個接近英格蘭南海岸的小鎮，距倫敦大約
80 公里。從維多利亞車站坐火車到這裏，大約要一小時車程。
單是歌劇節的歷史，就已相當獨特。1934 年，英國歌劇"發燒友"
約翰・基斯提（John Christie）決定在他的大住宅的大花園裏，興
建一間小規模歌劇院，正式實行搞每年一度歐陸式的歌劇節。基

斯提不但對歌劇興趣奇大，也許更重要的是他十分富有，有能力去發燒一番。其實，在他興建劇院之前，他早已常常假座他的豪華大宅，演歌劇自娛及招待親朋了。基斯提本來是個死硬派王老五，可是在 1930 年，他愛上了受他之聘來演莫札特歌劇的女高音梅美小姐（Audrey Mildmay）。六個月後，47 歲的基斯提，和 30 歲的梅美，就宣佈決定共偕連理了。

1934 年 5 月，基斯提的歌劇院正式開幕，也展開了今天的佳德邦恩歌劇節的序幕。第一場戲，是莫札特的《費加洛的婚禮》。莫札特的歌劇，至今仍是佳德邦恩的傳統戲，一如薩爾茲堡。佳德邦恩的範疇，50 年來早已擴大了不少，可是每年總是起碼一定要演一套莫札特歌劇的。但開頭那幾季，佳德邦恩的節目，僅限於演基斯提先生夫人心愛的莫札特。也許這與佳德邦恩劇院比較小也有關係，在這裏，演莫劇叫人覺得親切得多。

基斯提的第一個音樂季，淨賠了 7,000 鎊，在當時是一筆很大的數目了。可是，歌劇演出的水準，則獲得一致好評。第一季的演出，指揮是大名鼎鼎的普西（Busch），女主角是基斯提夫人（她是個真正相當出色的女高音）。基斯提決定，賠錢不要緊，好戲一定要每年演下去。而佳德邦恩也就這樣，到今已到了第 51 季並成為賺錢企業了。

在佳德邦恩歷半世紀的歷史裏，它只有過四名音樂總監。他們是二次世界大戰前後的普西，然後是 Vittorio Gui 和 John Pritchard，後來再禮聘到大名鼎鼎的海庭克（Bernard Haitink）。

佳德邦恩歌劇節多年來的"駐院"樂團，是倫敦愛樂管弦樂團。
現在要購票欣賞一場佳德邦恩歌劇節的戲，恐怕已是大難事。

我說過佳德邦恩在芸芸歌劇節中，最以情調見勝，這話也許沒
有人會反對。英國人不少知音，每年一度訪佳德邦恩，視為一
種 Ritual（請看 Bernard Levin 的《音樂之旅》*Conducted Tour* 一
書）。自首季以來，基斯提為了對演出的藝人表示敬重，一早就
沿用歐陸若干大歌劇院的習俗，規定聽眾一律要穿小禮服。可是
佳德恩最獨特的地方，倒不是穿禮服長裙的聽眾，而是這些人穿

得整齊無比，中場休息時在大花園的草地上鋪開白布席地而坐，身上披着帶備的毛氈，慢慢地"嘆"其野餐。說實話，到佳德邦恩而不自備野餐，等於沒有"盡其地利"，一天的精彩節目，好像沒有完全享受得淋漓盡致！也許因為如此，佳德邦恩歌劇演出中場休息的晚餐時間會特別長（一如拜萊特）。而在歌劇季裏，打從下午兩點鐘開始，在維多利亞火車站就會看到一批衣冠楚楚的禮服長裙客，帶備野餐籃和毛氈，在月台上等候登車，蔚為奇觀！

水都 Evian 的音樂節

1995 年 5 月 25 日，我在法國的 Évian-les-Bains 聽了當地音樂節的首場演出。

值得先説一下的是歐洲的音樂節已是一種悠遠的文化傳統。儘管每個國家的大城市都有它正規的樂季，但各國仍有音樂節，一如香港的藝術節，但歐洲的音樂節則多半不在大城市舉行，也大多數在大城市正規樂季休息的七、八月舉行。

Lucerne 只是小城市，沒有正式的樂季（蘇黎世只是一小時之遙）。Evian 這個幾千人口的礦泉水之都更沒有樂季了，平日要聽音樂可到一小時車程之遙的日內瓦（而大約同距的 Montreux 則每年有精彩的古典及爵士樂音樂節）。所以對 Evian 這種既是小鎮卻又兼是旅遊勝地的地方，音樂節十分重要。它不但是當地文化的盛事，也是吸引遊客的節目。聽音樂雖然重要，聽這類音

樂節更講氣氛。

琉森這種"大場面"音樂節，聽的是國際名樂團與名家的會串，
但 Evian 這個叫做"音樂聚會"（Rencontres musicales d'Évian）
的音樂節，那年也請得 Rostropovich 出任 President，Marta
Istomin 為 Director。後者不但是 Eugene Istomin 的太太，更是
Casals 的遺孀！兩人負責指導策劃音樂節的節目。

閒話休提，5 月 25 日音樂會打開了第 20 屆音樂節的序幕。
Jerzy Semkow 指揮，Jean-Bernard Pommier 鋼琴獨奏。清一色
的法國音樂節目首先是比才的《祖國》（*Patrie*）序曲。這隊主要
由法國全國音樂學院的學生選拔出來的年青樂團，在不到 10 位
"老前輩"（擔任首席及木管等有獨奏的樂器）指引下，演出已有
不過不失的表現。拉維爾的 G 大調協奏曲的第一與第三樂章，
Pommier 彈出足夠的"爵士味道"。這是一首極受爵士怨曲風格

影響的作品，鋼琴的指法也常用諸如"掃鍵"等只有爵士樂用的技巧。但精彩的是第二樂章鋼琴與木管的對白。

貝遼士的《幻想交響曲》是壓軸戲。那晚許多打擊樂器都在後台，再加上貝遼士指定的 Off-stage 單簧管與英國號的對答等，後者在這個獨特的音樂廳裏反而效果特別好。音樂廳是用木建的，建在森林裏，原來森林裏的一些樹木給留在音樂廳裏面，尤其是襯托在台後的一排樹，十分獨特。音樂廳雖似無適當的音響反射作用，但音響效果甚佳。貝遼士特別豐厚的配器，聽得也清楚無比而沒有迴聲。樂聲的水準和港樂團差不多，對這些年青人已是很難得了，全晚全無差錯。67 歲的 Semkow 演繹不差。聽這個 (不用說) 由 Evian 礦泉水贊助的音樂節，可以說是在這個旅遊勝地渡假"歎世界" (不必純為聽) 的好節目。可惜沒有時間留下來聽後來也要登台的 Rostropovich、Rampal 和 Dumay。

弦樂之音

小序　小提琴家的今昔

奧得薩（Odessa）市面破落，可是仍有一間最漂亮的一流歌劇院，觀光巴士的導遊介紹那裏的音樂學院說，這裏的學生包括 Nathan Milstein、David Oistrakh，甚至 Heifetz 也曾在此上過課。我聞之肅然而起敬。Leopold Auer 曾在此授課，那麼學生也許還包括 Efrem Zimbalist 和 Mischa Elman？這間音樂學院比今天的 Juilliard 還厲害（Emil Gilels 也學藝於此）。對我來說，這些名字仍然代表了小提琴演奏的黃金時代。1987 年逝世的海費滋，也許到今天仍是最大名鼎鼎的小提琴家（而荷洛維茲則是最有名的鋼琴家）。不錯，儘管現代小提琴演奏的一般技術水平已大大提升了（Elman 活在今天也許不夠從朱利亞畢業的條件），可是我看不出今天有誰可以說是新的海費滋或米爾斯坦。今天的小提琴家仍然對海費滋敬若神明！

幾個月前在北京電視台隨便看了幾天 CCTV 的全國小提琴及鋼

琴比賽，最有趣的是小提琴組的參賽者大都選奏《流浪者之歌》（*Zigeunerweisen*），西貝流斯的協奏曲之類，甚至拉《霍拉斷奏》（*Hora Staccato*）（Dinicu 作的小曲，給海費滋改編為他最喜歡拉的炫技曲）。每一個年輕人，甚至小朋友，都拉得"像"海費滋。他們的硬技巧都似乎勝過埃昔史頓（是的，Stern 曾給 CBS 錄過音，技術完全不濟，不明白為何他要獻醜）。要知道，在 78 轉唱片的時代，一面唱片的唱長也許只是 6 分鐘罷？於是小曲特別受歡迎。也要説，聽小提琴家的硬技巧，聽小品如柏格尼尼的第 24 首隨想曲，甚至拉區區的 *Hora Staccato*（聽頓音 Execution 的絕對乾脆利落：很多人拉得也許像海費滋一樣快，但很少人能發出一樣的像斬釘截鐵般利落的連頓音，像大珠小珠落玉盤）。為甚麼今天很多小提琴家都能拉《流浪者之歌》呢？因為今天大家有觀摩學習的媒介，而以前是坐船的，從倫敦到上海也許要一個月，所以極少機會聽到大師們光臨演奏。傳播的發達，造成"技術水平的提升及從而標準化"，竟因而產生了一首曲子的演繹的某種"時下認許模式"來，大多數人的演奏也因此失去個性，同一首曲誰演奏都差不多。

事實是上世紀四十年代前，收音機才只是新玩意也還沒有 LP，小提琴演奏者要不是聽現場，根本沒法彼此觀摩，更沒法模仿偷師。在人人"各自修為"的情況下，可喜的是每個演奏者能保有自己的個性。那年代，不論是 Kreisler、Elman、Heifetz、Milstein、Szigeti、Thibaud Francescatti、Menuhin、Oistrakh、Kogan……都是非常有個性的小提琴家，一聽可辨。今天呢？大家的演奏都差不多，真正有個性的（也是我個人最喜

歡的）演奏家也許只有 Kremer 和中提琴大師 Bashmet。可是在我認為屬於黃金時代的那一輩小提琴家中，Kreisler 和 Elman 雖硬技巧平平卻音色最美也最有個性。聽 Heifetz 的 LP 時代的錄音，你會覺得他拉甚麼都會偏快，琴音響亮得霸道，火氣很大（其實 Toscanini 甚至 Serkin 的火氣都是老年的事），可是聽他 16 歲 Carnegie Hall recital 征服樂壇後不久的唱片，他的演奏完全不是這樣的。年輕時的 Menuhin 也是非常出色的小提琴家，但不幸後來技巧褪色了。Milstein 有 Heifetz 的 control，但永不誇張，永遠給人一種典雅感。如果嫌 Heifetz 太霸道，Milstein 太清淡含蓄，那麼那時我最喜歡的是 Francescatti，我認為他也有 Heifetz 的最高技巧（他拉的 Paganini 和 Sarasate 的錄音可資鑒證），他和 Casadesus 的貝多芬奏鳴曲，配搭 Bruno Walter 的貝多芬協奏曲都是我心目中的範本。我認為法蘭西斯卡蒂是接近"至善"的小提琴家，儘管有時他會"過甜"（Oistrakh 也是）。旅居倫敦十多年間我有幸能一再聽 Milstein 和 Francescatti，不過兩位大師每次來演出都拉貝多芬的協奏曲。有一次聽完 Francescatti 後我乘地鐵回

Nathan Milstein

Zino Francescatti

David Oistrakh

家，同一車廂裏有兩位 RPO 的琴手竟興奮地繼續談他的演奏。要得到對音樂會獨奏者的演奏的專業評價，大可看樂師的表情是真正由衷的喝采，還是例行地以琴弓沒精打采擊譜架。VPO 的樂師可能是音樂學院的教授，他們肯定懂。樂師們"上班"伴奏聽疲了，不能令他感動他不會真正喝采！

二十世紀的小提琴家的搖籃，可説從歐洲遷到了廣納百川的美國，不但海費滋也成了美國人，連他的師父 Auer 大教授也移民美國且能教出 Rabinof 和 Shumsky 這樣的末代弟子。David Oistrakh 之後，"蘇聯"最好的小提琴家是他有性格的徒弟 Leonid Kogan，和也出其門下的 Kremer，而不是他的兒子 Igor。其實 Vladimir Spivakov 和 Oleg Kagan 也出其門。更新一代的俄國高手我喜歡當年的神童 Vadim Repin。但仍然還是美國出了最多小提琴家，Ivan Galamian 和 Dorothy DeLay 這兩位名教授，在朱利亞音樂學院教出了 Perlman、Zukerman、鄭經和……限於篇幅，否則我可以寫下更多名字。Isaac Stern 又"非正式地"把猶太小提琴家的族羣收入麾下自成一派，除了 Perlman 和 Zukerman 外，也包括 Schlomo Mintz 和 Miriam Fried 等。Menuhin 則在英國作育後代，最成功的學生是非常有個性的 Nigel Kennedy。看來 Menuhin 和 Oistrakh 的徒弟們都和師父的風格大異其趣。

的確，今天的小提琴家一般都有很高的技術水平，但我想只有 Gidon Kremer 和 Perlman 勉強堪稱大師。上世紀五十年代前的小提琴樂壇絕對是男人世界，我想起海費滋時代真正出色的女小

提琴家只有 Ginette Niveu（她和 Michael Rabin 都英年早逝於螺旋槳飛機的空難）。今天則似乎女小提琴家們更領風騷。鄭經和、美島莉、Mullova、張永宙、Hilary Hahn、Leila Josefowicz，中國的錢舟和年輕的楊天媧，加上非常有音樂感惜技巧平平的 Mutter，還有我非常喜歡的 Julia Fischer，她們都是"女"小提琴家。我也想到 Nadja Salerno-Sonnenberg 也許是最有性格，也技術高超的女小提琴家，可是她大膽的演繹因為完全不符"當代模式"，而給樂評罵到差不多要改行了。

穆洛娃對張永宙

那年萊比錫音樂廳管弦樂團（Leipzig Gewandhaus Orchestra）在倫敦展開他們慶祝 250 周年的歐洲巡迴演出。這個最古老的樂團仍是世界最有名的樂團之一。

兩場音樂會都由 Kurt Masur 指揮。看行程他們一共演出 17 場音樂會。Masur 時年 67，真是老當益壯。他是當時的樂壇紅人，也兼任紐約愛樂團的指揮。

樂團兩場音樂會的節目都"偏悶"，大概是為了"萊比錫傳統"，排了他們的"前任指揮"孟德爾遜的三首作品之多。Masur 演繹舒曼的第二交響曲很不錯，不過我喜歡 Giulini 或 Bernstein 式的比較浪漫的演繹多些。他是個嚴肅的演繹者，是道地的德國 Kapellmeister（像 Klemperer、Tennstedt 和 他 的 前 任 Konwitschny），所以他指揮舒伯特第九交響曲的諧謔曲樂章，那

個維也納 Ländler 旋律就嫌稍為刻板一些。萊比錫樂團的準繩度一流,但木管不夠精細。Masur 的現場我聽過多次,次次都好,但沒有一次真正足以感動我。這次也不例外。連聽兩天,我更有興趣比較兩晚的 Soloist:第一晚是 Mullova 拉布拉姆斯的 D 大調協奏曲,第二晚是 Sarah Chang 拉孟德爾遜的 E 小調。相信誰都要說 Mullova 雖好,卻給那時年僅 13 歲的小女孩比下去。難怪 Menuhin 說 Sarah 是當今最完善的小提琴家了。如果她這樣發展下去,可能她最有資格成為第二個海費滋!她的孟德爾遜不但技巧乾淨,"如入無人之境"的輕易,而且造句和音色都有極成熟的變化。兩人一比,我也認為她的音色比 Mullova 還勝。事實是這個黃種小女孩比 Mullova 得更多掌聲,音樂會更早全滿,而且看 Masur 和樂隊成員謝幕時的表情,都好像說這小孩實在太驚人了!不過,也要說這印象也因為我不大喜歡 Mullova 偏冷的布拉姆斯演繹。她不是不好,只是碰到"強中手"!

張永宙

Viktoria Mullova

大提琴巨匠 Rostropovich

過去香港自然有過許多出色的獨奏會。那幾年，在香港演奏過的著名音樂家，你可以輕易列舉 Te Kanawa、Bolet、Ashkenazy、Stern、Zukerman、Galway、Rampal 這些顯赫的名字。可我一直印象最深刻的一場音樂會，始終是 Rostropovich 1984 年的獨奏會（儘管他的女兒的鋼琴我未敢恭維）。但我對那場音樂會的好印象，再被 1988 年 3 月 31 日羅斯卓波維契的另一場演出超越了而退居次席。如果在一切"通貨膨脹"的今天，上面列舉的那些人都配稱"大師"，那麼羅斯卓波維契一定堪稱"巨匠"。聽了 61 歲的他的那場音樂會，我信服他應是海費滋、荷洛維茲、魯賓斯坦那一級的人物，是樂壇百年難逢的"巨匠"。

沒法不宣稱"全面佩服"他。在聽這場音樂會之前，我主要是受好奇心的驅使，要看看 61 歲的羅斯卓波維契，不但歲月催人，而且也許更"失練"（他不但花許多時間當指揮，而且聽說來到了

香港也極少練琴），我要看的是他究竟"還剩下多少"。但事實證明，當今之世年青力壯的大提琴家，恐怕仍然沒有人具有今天的羅斯卓波維契的技巧。更有進者，此人的演奏，已絕對進入爐火純青的境界，一如 80 歲的荷洛維茲！一個很簡單的例子，是那晚他 Encore 時奏的拉赫曼尼諾夫大提琴奏鳴曲裏的 Andante。鋼琴引子後大提琴一發音，我幾乎要叫出來。人生能聽到這樣平順甜美的弦樂器音色，是極之極之難得的音樂經驗！一回到家裏，我馬上抽出他的一張同一段音樂 1976 年的舊錄音來比較（CBS / Concert of the Century / Rostropovich + Horowitz）。1976 年的演奏，他用了相當廣大的揉音，倒有點像馬友友！但那天晚上呢？簡直爐火純青，適可而止而高貴得多。我坐在前排，完全聽不出他落弓有任何輕微的不乾淨的雜音，控制之佳達至善至美之境。我期望他隨後的加奏會再奏出這樣令人一輩子難忘的聲音來，但大師（應當説"巨匠"以有別於阿殊堅納西之輩）卻似乎寧願賣弄他仍然驚人的技巧：pizzicato、staccato、double harmonic……運弓如飛。我沒有聽過任何大提琴家的音準，達到如此準繩的地步。我聽不上 Casals，但 Piatigorsky、Fournier、Tortelier、du Pré、馬友友、Harrell，我都聽過了。論音準他們都不是他的級數。當年在倫敦聽晚年的 Piatigorsky 和 Fournier，技巧差不多"失控"。馬友友和 du Pré，音準永遠有些小問題。香港有許多馬友友的崇拜者（我也算是"佩服"他的一個），但抱歉，今天的馬友友的技巧，和他比仍然差些。而且我還敢"武斷"，將來儘管馬友友也許會成為他的繼承人，但馬友友永遠不會有他的技巧。拿今天任何大提琴家來和羅斯卓波維契比較，等於拿 Zukerman 來比 Heifetz！也要這樣説，單論硬技巧，連 Casals 也不及他。

那天的主要曲目，貝多芬的第五奏鳴曲他奏得頗快，直接、坦率、不賣弄感情。他的巴赫 C 大調第三組曲，"純派"（Purist）也許會嫌他仍然稍"甜"，但 Sarabande 裏的一段長長的弱奏他幾乎完全不用揉音，控制的精妙達"化境"，簡直令人感動。蕭斯塔高維契的 D 小調奏鳴曲，簡單的說簡直無懈可擊，視困難的技巧如無物。也許我不能說全晚沒有一個"不乾淨"的音，但我敢說沒有一個走音的音。有"不乾淨"的地方，我的感覺是人到底不過是人（only human），顯然已具備了極峰技巧的巨匠，也不免會偶有小瑕疵。但別的大提琴家如果有差錯，我的感覺會是那人力有不逮之處。因為羅斯卓波維契的演奏，不但準，而且永遠像綽有餘裕，像一點不費力似的，於是就算有點小瑕疵，也令人覺得不是他的。這完全是演奏達極崇高完美的境界時，對聽者產生的"心理效應"。但話雖是如此說，我實在沒有聽過技巧如此完善的大提琴獨奏會，尤其是幾乎永遠無懈可擊的 Intonation。

這是一場令人永遠難忘的音樂會。而聽說 61 歲的 Rostropovich 來港後簡直不用練琴（他四天前就來了）！

馬友友

馬友友來香港演出了節目完全相同的兩場，票價比史頓還貴而上座率極高，證明了即使以他的國際地位來説，"中國人捧中國人"的因素仍然存在。我也很高興他拉盛宋亮的《小河淌水》前，用普通話先於英語介紹此曲。從他選此曲和這件小事，可見他這個"最著名的華裔音樂家"（當年還沒有郎朗）不忘記自己是中國人。

那晚他還拉了 David Wilde 的 *The Cellist of Sarajevo* 這首無伴奏，新鮮出爐描寫薩拉熱窩的苦況的短曲。伯恩斯坦的單簧管奏鳴曲是那晚的第一首曲子。

馬友友不是 Kremer 那樣喜歡"提倡"新音樂的演奏家，可是他也似乎知道演奏家有奏點新曲的"義務"，所以那天的節目已是我聽他排得最大膽的節目了。不過，馬友友特別感情豐富的風格和相當美的大提琴音色，還是奏"悦耳"的音樂討好得多。

他的貝多芬第四奏鳴曲的唱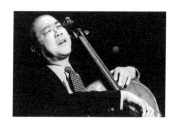
片我常聽,那天的現場有不少
不同唱片的細節,可見他的
風格一直在變。我不擔心他
的演奏不夠感情,只擔心他
有時感情太多。他的音色很美,音準也不錯,技巧似乎比我上次
聽他更好。其實單聽誰都耳熟能詳,那天最後加奏的《天鵝》(The
Swan),便知道他的技術控制幾達無懈可擊的水平。不過,聽慣
了與他風格很近,也感情豐富的 Emanuel Ax 和他的合作,我覺
得 Kathryn Stott 的鋼琴相形之下還是硬了一點,也稍嫌"太搶"。
德伏扎克的四首浪漫曲可說正合他的風格,但法耶的七首西班牙
流行歌他就嫌有點"作狀"了,Casals 和 Starker 都有我認為"比
較有節制"的演繹。不過,總的來説,馬友友這場演出還是技術
上水平很高,而演繹也令人滿意的精彩獨奏會。

Dumay 與 Pires 的音樂會

1994 年 7 月 21 日 Maria João Pires 在香港演出的那天，她收到母親的死訊，彈完音樂會即晚坐飛機回葡萄牙。這是那天她和拍檔 Augustin Dumay 奏了兩首 Encores 之後音樂廳開燈 "逐客" 的原因。我也一再試過聽完文化中心的音樂會即晚趕 11 點的班機。本來我也是當晚坐國泰機到倫敦的，為了聽她我延遲了一天出發。其實幾個月前剛聽過這對搭檔，也聽過 Pires 的獨奏，因為印象 "太好"，他們的唱片又精彩，我不願錯過這次演出。

節目除了 Grieg 的第一奏鳴曲外全是法國音樂。他們一共奏了三首奏鳴曲，還包括 Debussy 的 G 小調奏鳴曲和 Franck 著名的 A 大調。這對搭檔可能已是當今最合作愉快，水乳交融的配搭了。我也想到同樣著名的 Kremer / Argerich 和 Stern / Bronfman。聽唱片我也許仍選 Dumay / Pires 的合作為第一，這兩人在音樂上是拍檔，在生活上也是拍檔。

Pires 的聲譽在 Dumay 之上，但她卻喜歡和 Dumay 玩奏鳴曲而
不開獨奏會（後者"省了一工人"而叫座力一樣）。而且她還願意
擔當"伴奏"，讓 Dumay 演奏 Ravel 的小提琴炫技曲 *Tzigane*。
是晚的這首《吉布賽曲》是唯一令我有點失望的一首。Dumay 不
是拉 *Tzigane* 一類的技巧家。無伴奏樂段更顯出他奏這首"機械
技巧"難度甚高的曲子，不論音準及雙弦都非無懈可擊。在此鋼
琴是真正的伴奏，但中段 Pires（管弦樂豎琴奏的一段）輕易搶了
鏡。也許她想讓 Dumay 在此曲裏獨領風騷，但反而顯出他"並
非這類小提琴家"。

但三首奏鳴曲的演出都確是不差，音樂感毫無疑問極好。儘管
Pires 也許仍然更好，但 Dumay 也令人滿意。

要説的是那年代的鋼琴家中除了老前輩 Richter 和 Michelangeli
之外，給我最好印象的可能是三個女人：Argerich、de Laroccha
和 Pires。對手中的男人我認為 Ashkenazy 太"不出所料"，
Brendel 書卷氣得太沉重太悶……Pires 的好處有三點。第一，
她的搶板既敢用，也用得妙。第二，她極富音色變化，音色也
極美。第三，她是個最好的音樂拍檔。她和 Dumay 的合作就是
證明。

奏鳴曲的藝術

從 Pires / Dumay 的音樂會，引起一個我要談的話題：怎樣才算
是奏鳴曲的好搭檔。管見認為，奏鳴曲的技巧需求有時很高（《克
萊采奏鳴曲》就很不容易奏），所以需要兩個真正有獨奏家本領
的演奏者，但奏鳴曲在性質上卻是一種室樂形式，絕對需要室樂
一樣的水乳交融的合拍，才能給聽者以音樂上的滿足感。也許我
要解釋一下我心目中的"音樂滿足感"是怎麼一回事。有時我們
聽音樂會，聽到演奏大師有驚人的技巧表現，覺得"歎為聽止"，
但這卻不一定給我們帶來純音樂的滿足感。那種滿足感主要來
自演繹方面，不在技巧方面。也許我應當說，在這方面"機械技
巧"不重要，它可帶來刺激性，但不是音樂感。技巧在這方面比
較重要的，也許只在比如音色的變化，造句的神來之筆，和搶板
的妙用之上，但其實這些"軟技巧"，也許已不是我們心目中的
Technique 了。

Pires 和 Dumay 玩奏鳴曲那種"兩人一心"的合作，聽過他們給
DG 錄的幾張極精彩的唱片的朋友相信已有定論，不過這"定論"
應在現場證實。這點我已得到答案了。

說起來，今天小提琴與鋼琴的名家配搭，還包括 Stern /
Bronfman，或 Perlman / Barenboim 或 Ashkenazy，或 Kremer /
Argerich 等（而馬友友和 Ax 也是一對好搭檔）。再數到上幾代，
今天仍有許多"偉大合作"的唱片遺留下來。有趣的是，兩個最
響亮的名字，卻不一定構成最好的奏鳴曲拍檔。演奏家個性太突
出，就不很適宜玩 Sonata，奏鳴曲的兩位演奏家是平等的合作關
係，萬不能由一方支配。

Heifetz 就不是一個合適的奏鳴曲演奏者，因為即使拍檔是
Rubinstein 或 Moiseiwitsch，也有由他支配的跡象。Heifetz 的
音色與造句太有"個人性格"，而奏鳴曲的一唱一和，需要造句
上的融洽。但海費滋不會將就任何人，魯賓斯坦也不會配合他的
造句來造句。這類"惡慣"了的人物，要他們肯在演奏中"細聽"
拍檔，也許都不容易。聽唱片，Rubinstein 配 Szeryng，又變了
有鋼琴領頭之勢（例如 *Spring* 的第二樂章便是鋼琴佔盡風騷）。
倒要佩服 Milstein "不怕"荷洛維茲。Francescatti 和 Casadesus
在演繹上是出色的拍檔，但兩人的風格不同。Francescatti 比較
多音色與造句的變化，Casadesus 的作風直截了當得多。他們的
Kreutzer 是最出色的演繹，但總覺小提琴較陰柔，鋼琴更雄渾。
Pires / Dumay 連 style 都差不多一致，太難得了。

Isaac Stern 音樂會

埃昔史頓的音樂會,我已分在三大洲聽過許多次(他也許是我聽過次數最多的音樂家),到底他活躍樂壇的時間比當今多數人長,不過,那年他在香港的獨奏會,卻也許是我聽過的他演出最不理想的一場音樂會。也許他"不大重視"那天的音樂會,也許他已老了!

節目上半場是三首莫札特奏鳴曲,然後下半場是法蘭克著名的 A 大調奏鳴曲。在莫札特奏鳴曲中他選奏第五、第七及第十二號,大概都不算是這個 Cycle 裏比較受歡迎的三首。無論如何,莫札特的小提琴曲應算"容易演奏"(我聽過 Lorin Maazel 指揮兼拉他的第三協奏曲),但在這三首曲裏我想史頓最低限度出了五次小毛病。相形之下 Bronfman 的鋼琴遠比他技術洗練得多了。史頓的演奏一向老實,有時甚至偏冷,這與他有時完全不用或極少用揉音 Vibrato 也有關係。他的莫札特因此便覺得少了一

分輕盈活潑，也少了音色變化。史頓本來很少 mannerism，奇怪的是那天他用了兩次可說"爵士樂式"的滑指（請聽他拉 *Hora Staccato* 的唱片便明此說）。這些問題加起來，使我覺得他那天的莫札特拉得並不好。下半場的 Franck 應是他的拿手好戲，約三年前他便曾在文化中心演奏此曲而表現十分出色。那天他仍有演繹的深度，不過慢版樂章的音準恐怕已非無懈可擊了。和最近 Gidon Kremer 的音樂會比顯然後者技巧高得多。儘管年歲的差別使這說法有點不公平，但即使以雙方的黃金時代比，Kremer 仍是 the better violinist，儘管不一定是 the better musician（借用魯賓斯坦評他與荷洛維茲之間的妙語）。

Gidon Kremer 和 Schnittke 的協奏曲

在倫敦"意外地"聽到一場相當精彩的音樂會。"意外"是因為朋友多買了票（或女友甩底），拉我去聽。他說節目是"有人"拉 Schnittke 的小提琴協奏曲。我一聽便答應去聽，因為我知道拉琴的人一定是極力推廣 Schnittke 的 Gidon Kremer。

Philharmonia 樂團的音樂會，指揮是 Christoph Eschenbach，節目很奇怪。除了第一首普羅哥菲夫的《古典》交響曲和最後一首柴可夫斯基的 *Francesca da Rimini* 幻想曲外，中間三首是 Arthur Vincent Lourié 的 *The Blackamoor of Peter the Great* 組曲，史特拉汶斯基編譜的柴可夫斯基《睡美人》裏的 *Lilac Fairy Variation* 和 *Entr'acte*，和 Schnittke 的第四小提琴協奏曲。這個冷門節目三千座位的皇家節日大廳幾乎全滿，可見 Kremer 的叫座力（雖然此人我行我素，不懂"公關"）。事實是原來中間的三首曲他都有一些獨奏部分。

Lourié 名字不像俄人，
其實是個自 1941 年起一
直住在美國以至終老的俄
國作曲家。這組曲取材自
他的一齣從未演出的歌
劇。他把歌劇編成組曲，

1961 年終獲 Stokowski 青睞首演。但那晚的組曲卻是 Kremer 新
編的，這編本的特色應是他用小提琴拉劇中詠嘆調的旋律。

Kremer 除了推廣 "當代同胞" Schnittke 不遺餘力外，也在推廣
Lourié 的音樂。真佩服此人的多才多藝，他可能已是 "有史以來"
範疇最廣的音樂演奏者了，而且至今他仍然把時間用在 "學新曲"
和 "玩室樂" 之上，不是 "每星期拉兩三次協奏曲" 賺更多的錢。
Lourié 的音樂我沒有認識，但從這組曲看也頗為動聽。他 "死得
太早" 了，要是活到今天 "不斷發掘被埋沒的作品" 的年代，應
有機會看到他的歌劇。事實是美國 "最偉大作曲家" Charles Ives
活到 1954 年，也聽不到他自己絕大部分的作品！

那兩段《睡美人》的片段，也是看全套芭蕾舞也不一定聽得到的。
這兩段音樂原本已給柴可夫斯基刪掉，連總譜也沒有了，現在
聽的是史特拉汶斯基從鋼琴本編譜的版本，裏面又有 Kremer 的
獨奏。

精彩的是 Schnittke 的第四協奏曲。那其實是一首 "有小提琴獨
奏的管弦樂組曲或交響曲"，曲裏的 "音響效果" 十分精彩。很少

看到台上有那麼多的打擊樂器（Percussion）。Schnittke 近年樂風的特色，可以說是他對樂器的個別音色和組合音色的效果，掌握得淋漓盡致！Kremer 演奏出色是不在話下的事（他是我心目中今天"世界第一"的小提琴家），不過起碼曲中有兩處地方根本聽不到他，一次是 Schnittke 的銅管齊鳴，根本聽不到小提琴撥弦（又不是 Phase one 錄音，哈哈），一次則是他作狀拉空弦，也不知道是作曲家如此規定，還是他"表演"了（此人是"動作最大"的演奏家）。有趣的是聽音樂會之日在 Dorchester 酒店中菜餐廳見 Kremer 一人形單影隻"邊看書邊吃"，奇人也。

結他的皇族

儘管大約和貝多芬同期的西班牙作曲家 Fernando Sor 一早就寫過不少結他音樂，但結他仍然大致給埋沒了兩個世紀，直到大宗師 Segovia 的出現，結他才算能重登大雅之堂，從而產生一世代有號召力的結他獨奏家。無疑結他可說是一種不大完善的樂器，音量小在設計上又應當奏不出一些很基本的技巧，例如顫音（trill）。但錫哥維亞（Segovia）一生不但致力於發掘舊譜，也請很多現代作曲家譜寫結他音樂，最成功的例子不但包括像羅德力高（Rodrigo）和托魯巴（Toroba）這些西班牙作曲家，也包括像巴西作曲家維拉羅布斯（Villa-Lobos）。錫哥維亞甚至發明了用結他演奏顫音的方法。但羅美路家族（Los Romeros）的創始人沙里東尼奧（Celedonio Romero）也是另一位對結他很有貢獻的人物，他和他的家族也一直發掘舊譜，自己創作和請別的作曲家譜寫結他音樂，大大擴展了結他的範疇。Los Romeros 之於結他的重要性可想而知。

Los Romeros

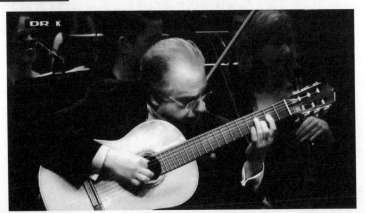

Pepe Romero

2月27日羅美路結他世家 Los Romeros 是香港小交響樂團一場音樂會的獨奏者。上半場由家族的明星 Pepe Romero 演奏盧迪高的阿蘭朱協奏曲,下半場則演奏同一作曲家為羅美路家族譜寫的四結他協奏曲安達盧斯協奏曲。

比比羅美路無疑是當今最著名的結他獨奏大師,我對他的評價尚在約翰威廉斯(John Williams)之上,因為我認為只有他的技巧已臻至善無瑕之境,單論技巧,尤其是他彈奏快速樂句的速度和音音均勻,他是世界第一,連錫哥維亞也不及他。當年托魯巴寫了他的結他協奏曲:結他與管弦樂的對話,題獻給錫哥維亞,結果大師和作曲家都屬意由比比來錄製第一張唱片。這是難得的殊榮(我想到威廉斯是錫哥維亞的學生)。

多年前曾在香港聽過比比,現在他頭髮少了,但其技不感當年,仍然無懈可擊。他的演繹細緻,儘管我認為這首協奏曲的音樂,不論在技巧和演繹的要求上都未足展示他的真功夫。幸虧次日聽到他的獨奏。

下半場的四結他協奏曲自然精彩,也難得聽到四結他的獨奏組合。羅美路是世上唯一真正有地位的結他四重奏,自老父於 1996 年辭世後,現在 Los Romeros 的成員包括比比的兄長 Celin,和侄兒 Celino 和 Lito,亦即羅美路世家的第二代和第三代。

當然,要聽羅美路世家,精華始終是次日的獨奏會。

獨奏會的節目包括四重奏、二重奏，和每位成員的獨奏。新一代的兩位年青人，技巧也達到很高的境界，我希望他們能像 Pepe 得以成為獨奏家甚至大師，我想有這名字已事半功倍。老大哥 Celin 彈奏維拉羅布斯的兩首前奏曲也寶刀未老。

但絕奏仍是大師級的比比羅美路的兩首獨奏，在四重奏裏也顯然是由他領頭（最難的樂段通常也由他擔當）。他奏大家熟悉的《阿爾汗巴拉宮的回憶》(Tárrega: *Recuerdos de la Alhambra*) 實在是結他演奏技巧的極峰代表作，那種音色變化，無懈可擊的指法，我坐在極近的距離，半個雜音也聽不到，事實是即使年青一代的羅美路，也絕少這毛病，可見結他世家的了得（至於何謂雜音，請買任何一張 Julian Bream 的唱片一聽）。也要説從最高的要求來衡量，其餘三位也尚欠比比最高度的音樂感和全面控制。節目也包括比比作曲的《卡迪斯的節慶》(*Fiesta en Cadiz*)，那是他寫的 Flemingo 音樂，副題是"題獻給佛蘭明高結他大師 Sabicas"。比比是唯一同樣精於佛蘭明高的古典結他大師。佛蘭明高結他那像千軍萬馬般的撥弦，和充滿刺激性的節奏最討好（儘管論指法古典結他難得多），於是觀眾起立鼓掌，在香港難得看到 standing ovation。這也可見 Los Romeros 音樂會的感人。我極希望不久再能在香港或任何地方聽到 Pepe Romero 的獨奏會。只要他出場，我一定買票。

香港小交響樂團那天的演出不錯。法耶的《三角帽組曲》(*The Three-Cornered Hat*) 他們奏來充滿色彩，樂團的齊一和音量，水準都超出我的預期。也沒想到他們的組合如此大，而且以那晚的印象來説，樂團是職業水平。

管弦樂

現場

管弦樂團

曾經考慮過本書不選對管弦樂音樂會的評論，是因為這樣做會有所誤導。是的，有的是百年歷史的樂團，聲望顯赫，但百年人事幾番新，樂團的成員不斷變動，指揮也變動，那麼 Karajan 指揮的柏林愛樂和 Rattle 指揮的柏林愛樂顯然不是同樣的樂團。最有趣的是，Stokowski 和 Ormandy 在費城管弦樂團花了很長的時間，建立了所謂的"費城之音"(Philadelphia Sound)，但 Muti 初掌此樂團，卻說他要摒棄獨特的音色。不幸的是，今天的費城管弦樂團因一度的財政困難，已淪為二流樂團。最近曾在香港慕名而去聽他們的朋友的失望，是因為他們沒有看到最新的樂評。這隊樂團徒然挾着一個一度顯赫的名字走江湖（甚至曾到澳門的威尼斯人），可見名字可以是不幸的誤導。但我最後還是選入一些管弦樂音樂會的舊樂評，主要是這幾場音樂會都有特色，也討論了幾位指揮家風格。重閱舊文令我想到當年曾在琉森和倫敦，連續聽幾個不同的頂尖樂團的難忘經驗。有趣的是，當年的樂團和

指揮仍然通過唱片的媒介活着，而我當日的評論使我重拾得以見
證現場的樂趣。

阿姆斯特丹音樂廳管弦樂團（Riccardo Chailly）

1994 年 4 月 24 和 25 日，我繼續在倫敦一連聽了兩隊不同的一
流樂團。這兩個樂團是阿姆斯特丹音樂廳管弦樂團（Chailly 指
揮），和維也納愛樂管弦樂團（Muti 指揮）。

24 日阿姆斯特丹樂團的節目只演一首馬勒的第七交響曲。馬勒
的音樂本身豐富的音響色彩與雋永的旋律，使它可以説"不論由
誰來指揮都有聽頭"。我在前排近距觀察 Chailly 指揮極為"落
力"，但他的演繹雖不過不失，卻未能令我信服他是最出色的馬
勒演繹者之一。馬勒的音樂（尤其是第七）有許多令人拍案叫
絕的"長短片段"，但一個偉大的馬勒演繹者要能把這些樂段緊
湊的演繹出來，成為有凝聚力一氣呵成的樂章才行。而且儘管
有些樂段極具"誘惑性"，也切忌過度沉溺以致捨本逐末。我認
為 Chailly 的演繹一如他和這樂團在香港上次演出時一樣，頗有
點捨本逐末而未能一氣呵成（上次聽 Sinopoli 指第五也有點這
毛病，不過 Sinopoli 比他細緻）。阿姆斯特丹樂團演出當然有很
高的水準，但卻不突出，弦樂組的音色也不是特別豐美，不會
比我剛聽的 Leipzig 樂團好，我懷疑這樂團用 Chailly 的智慧。
Chailly 與 Masur，一人過熱一人偏冷。

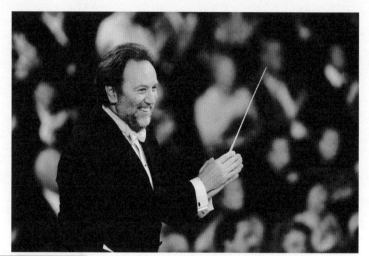

Riccardo Chailly

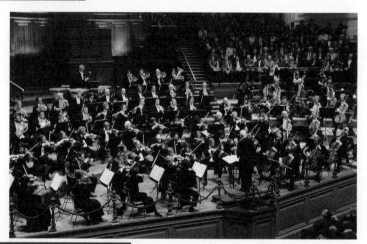

Concertgebouw Orchestra

維也納愛樂管弦樂團（Riccardo Muti）

Chailly 的"敵人"Riccardo Muti 初成名時在倫敦指揮 Philharmonia，給我不大好的印象，覺得當時年青的他只會"甚麼都火爆"，對樂曲結構與感情的處理都有許多差強人意之處。不過，近年 Muti 成熟了，不但指揮貝多芬也不"散"，而且勁得來帶精細。他的許多唱片給我極佳印象，而這場音樂會更使我證實這印象之餘，覺得他可能已是當今最好的指揮之一。

無疑和前天聽的 Masur 比，後者的指揮動作無懈可擊，每一個提示都有意思，而 Muti 一如早年我常在倫敦聽的他，動作雖"更多"，但許多動作其實是給觀眾看的！不過，他遠比 Masur 感情豐富得多，敢於發揮感情而 Masur 總有一種沉重的自我抑制感。他的貝多芬第八我完全滿意。當晚還奏了史特拉汶斯基的《仙之吻》組曲和柴可夫斯基第五，都是出色的演繹。

一連聽了四個世界一流的樂團，都在一星期內聽，使我不免要比較他們（這些樂團我雖都一再聽過，但連續聽仍是不同的比較機會）。在這場音樂會裏，Vienna Philharmonic 證實不但比 LSO 和 Leipzig 好，而且竟也比 Concertgebouw 好。撇開我預了指揮者影響的因素外（比方說我想 Masur 不會容許太浪漫及感情豐富的木管獨奏），但 VPO 的木管，確是人人嘔心瀝血地吹奏，有發乎內心的感情而不過度。柴氏第五第二樂章的 Horn Solo，十全十美。不過首席變了 Wolfgang Tomböck, Jr.，曾在香港走音的老將 Günter Högner 雖仍在，但已認老退居末席。那晚貝氏第八第

三樂章中段的法國號與單簧管合奏，是我一世人聽過最美妙的聲音之一！幾個月前我也聽過 VPO（Levine 指揮）一樣精彩。近年

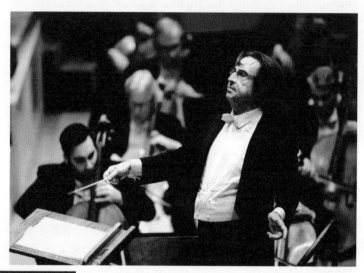

Riccardo Muti

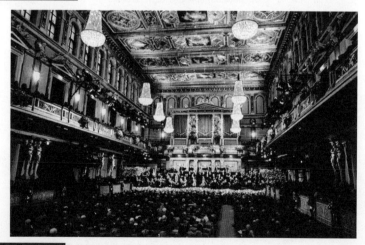

Vienna Phil

我聽的樂團，可說"應聽盡聽"（包括芝加哥與柏林），但在今天
每隊名樂團也一如名演奏家一樣，走向"人人一樣"之際，維也
納愛樂仍有獨特的聲音（他們的弦樂也確比剛聽的前三隊樂團豐
美）。儘管樂團曾在香港走樣（他們也知道），今天的 VPO 可能
仍是世上真正的"超級樂團"。

琉森音樂節的管弦樂峰會

在 1995 年的琉森音樂節裏，我有難得的機會，一口氣連續聽
了 Philadelphia Orchestra、Royal Concertgebouw Orchestra、
Berlin Philharmonic 和 Vienna Philharmonic。我曾聽過 Karajan
指揮柏林，Böhm 指揮維也納，但憑回憶比較不可靠。有趣的卻
是只能在還未忘記第一隊樂團的聲音時，接着馬上聽第二隊樂團
的現場比較。而這四個樂團都是當時世界頂尖級數的。

費城管弦樂團（Wolfgang Sawallisch）

我最先聽的是費城樂團的第二場音樂會，節目是 Wagner 的 *Das
Liebesverbot* 序曲，Hindemith 的大提琴協奏曲，和 Richard
Strauss 的 *Ein Heldenleben*。指揮是 Wolfgang Sawallisch，大提
琴獨奏是 Heinrich Schiff。

我錯過了這樂團與同一指揮不久前在香港的音樂會。不過，以這

場演出而論，費城樂團似已恢復 Ormandy 時代水準的八成。這
場演出的成績，我認為可說是四大樂團中較平均的（但現場一位
美國樂評人卻說上一晚演出平常，他反而說後來的 Orchestre des
Champs-Elysees 演出感人，我相信他的說法。另一位澳洲樂迷說
聖彼得堡樂團演出極佳）。

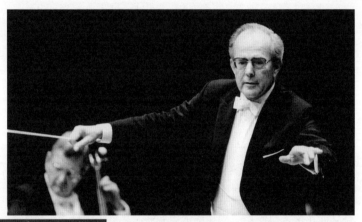

Wolfgang Sawallisch

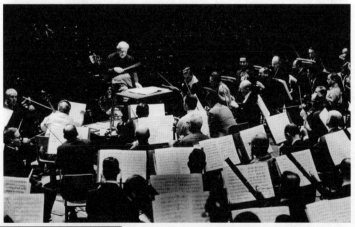

Ormandy 和費城管弦樂團

在 Muti 時代，以前 Ormandy 建立的所謂 Philadelphia Sound 被他推翻了。但說實話，單以技巧的光輝準繩論，Ormandy / Philadelphia 給我的印象還勝過 Karajan / Berlin。當年的費城樂團，那種光輝的銅管與爆炸性的聲音是無可比擬的。但起碼在我聽的這一晚，在 Sawallisch 棒下，這樂團奏 *Das Liebesverbot* 序曲的齊一無懈可擊。在此和《英雄的一生》，弦樂組出色，尤其低弦發出了像奧曼第時代的聲音。也要說的是 Sawallisch 的 *Ein Heldenleben*，在演繹上是幾乎可以與 Reiner 與 Beecham 相提並論的傑作，緊湊得來保有足夠的熱力（上次 Sinopoli / Dresden 在香港就失之於不夠熱，奇怪的是 Sinopoli 的 Mahler 比他的 Strauss 有感情得多）。這個精彩的演繹已錄音了，請密切注意它的唱片（雖然小提琴首席平平而已）。Schiff 的興德密特大提琴協奏曲，只是不過不失，但掌聲不少，因為 Sawallisch 後來不出來謝幕，他索性自己來了一首 Encore。我懷念像 Sawallisch 這樣扎實的傳統的指揮，他不是明星，但他是一流的音樂家。

皇家阿姆斯特丹音樂廳管弦樂團（Riccardo Chailly）

兩天後 Concertgebouw 登台，指揮 Chailly 如影隨形，幾乎不讓彈 Ravel G 大調協奏曲的 Jean Yves Thibaudet 有單獨謝幕的機會！

是日主要壓軸曲目是德布西的 *La Mer*。Chailly 的毛病是幾乎沒有真正的輕柔弱奏，《大海》幾乎由頭波濤洶湧到尾。他的 Tchaikovsky《羅密歐與茱麗葉幻想序曲》也是由頭勁到底的演

繹。看來 Chailly 的毛病是"太火爆"。他也奏了 Messiaen 的
《異邦鳥》(*Oiseaux Exotiques*)。這是鋼琴配小樂團的新派曲,
既合喜歡新派作曲的 Chailly 之所好,也配合本屆音樂節"一度
被人誤解的音樂"這個主題。要說的是 Concertgebouw 是一隊
技術水平極高的樂團,一如費城樂團,不過我聽不到上一晚難
忘的豐滿低弦聲。但跟着聽的 Berlin 和 Vienna,卻也恐怕不如
Concertgebouw 的爆炸力量!

柏林愛樂管弦樂團 (Claudio Abbado)

費城與阿姆斯特丹管弦樂團的聲音仍在我腦海裏未散,我接着馬上
又聽了柏林愛樂管弦樂團和維也納愛樂管弦樂團的音樂會。只有
在像琉森音樂節這樣的"明星音樂節"裏,才可以這樣"羣賢畢至"。

柏林愛樂團由 Claudio Abbado 指揮,主要節目是馬勒的第六交
響曲,但上半場則演奏了理查史特勞斯的雙簧管協奏曲。我聽的
四場管弦樂,三場都演奏了理查史特勞斯的作品,正合我意。

該樂團的雙簧管首席 Hansjörg Schellenberger 擔任獨奏,配合只
出一半成員的樂團,只是"熱身"演出。好戲當然是下半場的馬
勒第六。

但我要承認,我不大喜歡阿巴杜近年的馬勒。上次他的馬勒第
八的新唱片,我覺得他最終還是太冷漠,這次現場的第六,我覺
得他更冷。這是"每人喜好不同"的問題,我比較喜歡伯恩斯坦

和蘇堤比較熱得多的馬勒。要説的是，Abbado 以前指揮芝加哥
與維也納樂團錄的馬勒第三與第七，他一點不冷，但最近柏林的
第八，和今次在琉森的第六，便少了應有的熱情（尤其此曲應是
馬勒的"愛情宣示"樂章）。這個演繹，我相信不久便會出唱片
（歐美的大音樂會往往是唱片版本的先聲），到時各位聽了應有
同感。我對他的演繹未能認同。也要説的是，那時的柏林愛樂團
（也許是"世界最著名的樂團"？）並不是很爆炸性的樂團，儘管
演出沒有差錯，但他們的銅管便聽來不夠勁，似乎不如剛聽的費
城與阿姆斯特丹樂團。

維也納愛樂管弦樂團（Georges Prêtre）

維也納愛樂管弦樂團的音樂會，則由老將柏特（Georges Prêtre）
指揮。這位法國老指揮家我還是第一次聽，他的節目的上半場全
是法國音樂；德布西的《牧神之午後序曲》與比才的《C 大調交
響曲》。這個比較"清"的節目，正好表現了 Vienna Philhamonic
的特長：弦樂組的音色美和木管的細緻。這次聽的四個樂團，弦
樂組聲音最好的恐怕仍是維也納愛樂。

要説的是，下半場的 Richard Strauss 的《查拉圖斯特拉如是説》
（*Also sprach Zarathustra*），這個樂團的聲音又始終嫌不夠應有的
爆炸性，問題仍是銅管，一如柏林，連接比較之下，沒有費城或
Concertgebouw 的勁。這樂團"曾在香港走音"的前首席法國號
Günter Högner 仍在，但已"降了級"，他到底已太老了。那天的法
國號也稍有不乾淨之處，我"想到"也許是他老先生發的聲音！

這樂團的聲音，奏貝多芬莫札特，會比奏理查史特勞斯適宜，柏林愛樂恐怕也如此。這次 Lucerne Festival 有八九隊名樂團演出，最叫座的樂團仍是老字號 VPO 和 BPO，號召力勝過 Philadelphia 和 Concertgebouw。單論"硬技術"，我推許維也納的弦樂組和費城的銅管。對了，柏特指揮《查拉圖斯特拉如是説》，演繹不錯，希望會有他的唱片。

皇家阿姆斯特丹音樂廳管弦樂團在北京
（Chailly / Pires / 王健）

1996 年 9 月 22 和 23 日，皇家阿姆斯特丹音樂廳管弦樂團在北京演出兩場音樂會，兩場我都在座。

許多年前第一次在北京（和中國）聽音樂會（以前倒在北京看過一場芭蕾舞），我有和在別處聽不同的經驗。第一場音樂會在人民大會堂，北京和阿姆斯特丹市長都出席，於是大批攝記包括電視台在場採訪。"不幸"的是不在場外採訪，是在場內，而且最少有十個持大小相機的特權階級在演奏過程中走來走去，電視更"有權"開亮鎂光燈拍攝。觀眾也可以遲到早退。第二場在

二十一世紀劇院，稍能遵守開演後暫停進場的規矩，但卻有許多無票"老友記"觀眾入場，有空位即"暫坐"，沒有便坐在梯級聽。戲票後雖印有不少"規矩"，問題只是有誰遵守。我估計第一場音樂會進行中，傳呼機的響聲最少響了 10 次！不過，要立刻指出這是 1996 年，今天中國已大躍進了。

人民大會堂的內景已在電視看得多了，進去才體驗到它的宏偉。據說座位共一萬，全無虛席。我坐在樓下距舞台算不遠的好位子，就是電視上常見前面有小桌子的那種位。但儘管算"近"，聲音仍然山長水遠。幸虧我頗有過濾性聽音樂的"功力"，於是我才能聽到 Maria João Pires 極精彩的莫札特！聽她幾張協奏曲的唱片，覺得她"太規矩"，沒有彈奏鳴曲的神來之筆，但那晚完全不同。她的降 B 大調協奏曲（KV595），是我至今聽過最好的莫札特協奏曲的現場演奏之一。她音色圓潤而多變化，妙用搶板，是"絕奏"的級數！Pires 已是今天我心目中最好的三個鋼琴家之一，聽了更信服。原本節目是 KV271（*Jeunehomme*），一個樂團隊員對我說她臨時病了，沒時間排練此曲，幸而剛在沙士堡與樂團合作過此曲，於是就這樣改節目。不過場內並無任何宣佈，我相信多數人都以為聽的是第九協奏曲，哈哈，不排除甚至有人這樣寫樂評（香港就曾發生過這樣的事）。

從觀眾的表現，我想人民大會堂的一萬二千人大都只是"普羅觀眾"，但 Riccardo Chailly 卻要他們（包括北京市長）聽 *La Mer* 和 *The Rite of Spring*！

反而次日在世紀劇院，一千七百多聽眾應當是欣賞能力較高的，卻有更易聽得多的普羅哥菲夫的第一《古典》交響曲，和柴可夫斯基的第四交響曲可以聽。Chailly 的長處可能是"夠爆"及"渾身是勁"，所以他玩柴四極宜。是晚獨奏者是王健，演奏蕭斯塔高維奇的第一號大提琴協奏曲。王健拉此一"難曲"技巧全無差錯，可惜相信因為他的琴大概不是名琴，音色不夠豐美，聲音有閉塞感。我樂於看到中國出了一位一流的大提琴家，於是希望他"趕快發達"，買一把百萬美元的名琴！

說起來，這幾年我在香港、琉森、倫敦和今次在北京，已先後聽過 Concertgebouw / Chailly 六次之多。這次演出他們全無差錯。這是歐洲最"勁"最"爆"的管弦樂團之一，這兩點它還要勝過維也納愛樂及柏林愛樂，風格介乎那兩隊"更歐洲風味"的樂團與美國頂尖樂團之間。單以技術論，Concertgebouw 雖無 VPO 的甜美小提琴，但卻是"最準確"的樂團之一。

波士頓交響樂團（小澤征爾）

那月份可說是倫敦樂壇的"貝遼士月"。倫敦交響樂團在 Colin Davis 指揮下演出了三"套"貝遼士的 *The Trojans*，這套大規模歌劇以音樂會形式的演出（在 Barbican 演出，每套演兩場）。而波士頓交響樂團（小澤征爾指揮）則在皇家節日大廳演奏一個全貝遼士節目。這個音樂會只演兩首曲子：上半場《幻想交響曲》，

下半場奏 *Lélio*（*The Return to Life*）。我的興趣主要是聽極為難得在音樂會上聽得到的 *Lélio*。

Lélio 是《幻想交響曲》的續集。《幻想交響曲》我們常聽，本來隨着演奏 *Lélio* 是極合邏輯的事，但唯一的問題是演這曲規模太大。那天會演的 Brighton Festival Chorus 粗算一下成員有 150 人以上，此外還需三個 Soloists，一個擔任道白、一位男高音、一位男中音。

Lélio 不論編制、分段，甚至作曲家的創作過程，都是"怪曲"。首先，這曲子甚至不是貝遼士特別把它作為《幻想交響曲》的續集而寫的，是他重用過去已寫好的一些樂曲，編集起來編成的一首大曲，而通過由一名演員唸道白，擔當穿針引線的連貫作用。不過，如所周知，貝遼士能寫最動聽的旋律，管弦樂又特別多姿采（*Lélio* 有一段僅是男高音獨唱鋼琴伴奏，在後台唱，但最爆棚的樂段，配器比《幻想交響曲》還複雜），所以此曲雖拉雜成章仍是聽來充滿刺激性的樂曲。不過，用上這麼大的人力物力，相信許多樂團寧奏馬勒第二或第三了。

小澤征爾的指揮，且不論演繹，控制技術是一流的。他的動作之多可媲美他的老師之一伯恩斯坦，不過我認為他更準確（Mehta 也是另一種指揮技術極出色的指揮家）。那天小澤征爾的演繹，可說充滿刺激性，幾乎每一句的造句都有他要強調甚麼的地方，但我卻覺得他動態有餘，靜態不足，可以說稍欠 Nuance，而具體的是"靜的地方永遠不夠靜。"不過，他用的速度與對比，以及在

《幻想交響曲》第二樂章裏的搶板都不錯，總的説是很好的演繹。

在 *Lélio* 裏，擔任獨唱的男高音 Vinson Cole 和男中音 François Leroux 都有極出色的表現。這兩人其實是新一代歌手中的紅人。合唱團的表現也異常出色。波士頓交響樂團在這場音樂會中毫無差錯，爆棚樂段準確無比，不愧仍是超級樂團之一。不過，我覺得他們的弦樂組音色不夠甜美，木管也有點"硬"。此際倫敦正要把四隊樂團的資源重新分配，那時有人提議把四個樂團的公帑津貼只給兩個樂團，使其成為"超級樂團"。上次聽倫敦交響樂團，絕不比波士頓樂團遜色。

小澤征爾

Zubin Mehta

後話是今天的波士頓與費城樂團都今非昔比了，而倫敦交響樂團兩度訪香港，水準也許尚不及香港管弦樂團！所以，我這些關於樂團的評論有時效，但我的目的是介紹當年的指揮，和那時的樂團。

我們聽音樂的聖殿

我的兩大人生樂趣，是旅遊和聽音樂。這兩者加起來，使我至今有很多機會，在世界上最著名的很多個音樂廳和歌劇院裏，看過精彩的演出。這樣聽音樂，不但音樂本身有吸引力，能親歷其地坐在素聞其名的樂府裏聽音樂，更有無比的心理享受。我最大的殊榮大概是曾在拜萊特瓦格納的劇院看過戲，最大的失望則是遠抵布而諾斯艾利斯的柯倫歌劇院也因沒有演出只能望門興嘆！

許多地方的樂府，已成了當地的地標，像巴黎和維也納的歌劇院，甚至悉尼的歌劇院，連不聽音樂的人也熟悉。不過，對音樂愛好者來說，這些樂府的意義，不單是因為它們是著名的建築物，更重要的是它們輝煌的音樂歷史。比如到了米蘭的史卡拉歌劇院，你會緬懷威爾第多部名劇當年的首演，想到卡羅索和吉格利就站在同一舞台……於是，歌劇院的意義，遠超建築物的意義。對樂迷來說，這建築物成了某種聖殿，必須去崇拜一番。

想起我曾在許多這些音樂的聖殿上聽過音樂，竟有點不枉此生之感。

我在威尼斯的酒店想到這些即興寫本文，是因為今天下午我剛到過這裏著名的鳳凰歌劇院（Teatro La Fenice）門外憑弔一番。這歌劇院於七年前的一晚付諸一炬，現在剛修建完畢，十多天後便是開幕演出的大日子。從半掩的門望進去，不少工人正在最後趕工：歌劇院照足原樣重修，精雕細琢一絲不苟。這種古老建築物，今天重建的費用，昂貴得驚人。我想到其實今天外表古色古香的多間著名樂府，都只是重建的複製品。維也納和德累斯頓歌劇院是當地的地標，但儘管外面古樸如幾百年前的建築，卻其實都是二次大戰戰火後的重建。當年大戰結束之初，維也納的第一件當務之急，便是要重建他們最引以為榮的歌劇院，儘管那時大家急需的是麵包，文化太昂貴！

現在太平盛世，祝融之災成了像鳳凰劇院這種古老木頭建築的大敵。比加不過 1994 年，巴賽隆那的 Liceu 歌劇院也同樣毀於一炬，但當然也重建了。這樣的地標不會消失。

建築物到底不是古玩，重建無可厚非，但我認為必須建後原汁原味才對。今天萊比錫一樣有一間叫做"萊比錫布業公會大廳"（Gewandhaus）的音樂廳，擁有歷史性的顯赫大名，可是一進去令人失望，它是現代建築物，華沙的大劇院也一樣，而且都是社會主義初期建築的設計，十分難看。要重建也要保留原名，得不惜工本設計裝潢，像紐約的大都會歌劇院，建築不惜工本，還請

得夏伽爾來作大壁畫，和巴黎歌劇院爭一日長短。自然有人仍然懷舊，但得承認新劇院舒適得多。

古老的歌劇院，外表儘管輝煌，坐在裏面看戲，有時真不舒適，甚至有點活受罪。巴黎的 Palais Garnier（L'Opera）是座位最不舒適、音響也最差的歌劇院之一。夏伽爾的天花名作，比皇宮還豪華的休息室，寬敞的大理石樓梯，都對聽覺感受和身體的舒適無助。結果近年巴黎的歌劇，已大多數移師現代建築物巴士底的歌劇院，就是因為那裏的音響較令人滿意。音響的問題真是一門大學問，直到建築物落成，在裏面聽到交響樂團的演出，你才真正知道它的音響效果。科技發達但音響工程竟有點開倒車。聲音最好的樂府，往往仍是老舊建築。坐在紐約的卡內基音樂廳（Carnegie Hall），或阿姆斯特丹音樂廳（Concertgebouw），百人大樂團一發聲，你會說，啊，就應當是這種音響效果，每種樂器都能聽得清晰，但音色絕對不會乾硬！林肯中心的音樂廳，儘管改了多次，聲音總是有點不對。我也住在倫敦，我喜歡巴比康（Barbican）音樂廳的音色遠多於皇家節日大廳，總喜歡選擇到那裏聽音樂。新音樂廳中，我最喜歡的是柏林的愛樂樂府（Philharmonie）和聖彼得堡的馬林斯基第二新院（Mariinsky 2），但大多數新建築清晰有餘，溫暖不足，也許新的音樂廳實在太大了（但 Philharmonie 大而好）。今天，鳳凰劇院重開後我還沒有去過，希望它音響如昔。曾與 Joan Sutherland 談到歌劇院的音響，這大行家首推 La Fenice。我沒趕上聽重開的音樂會，但我會密切注意樂評。儘管我知道 Muti 這場音樂會大概會演得怎樣，但我對新劇院的音響無從估計。

Teatro La Fenice

Carnegie Hall

Liceu Opera Barcelona

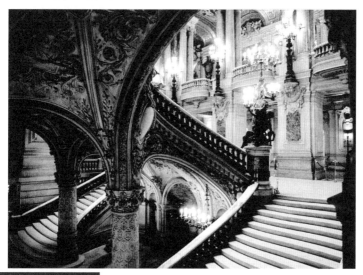

Palais Garnier Paris

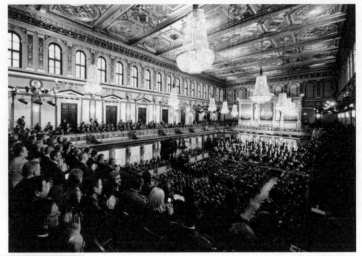

維也納金色大廳

傳奇性的歌劇院

其實歌劇院有更多故事可以說。在歐洲,即使在一個窮國家如保加利亞,小國家如斯洛伐克,小城市如奧德薩,都有非常漂亮的歷史性歌劇院,成為那城市最重要的地標。大都市通常有不止一間歌劇院。

有人說世界五大歌劇院應是米蘭、維也納、巴黎、倫敦和紐約,這說法俄羅斯人、德國人、西班牙人,甚至阿根廷人都會抗議而言之有理!

莫斯科的 Bolshoi 和聖彼得堡的 Mariinsky，不論劇院的歷史，設備的規模，及演出的質素都是最高的，不過儘管俄羅斯的芭蕾舞是頂尖級的，它的歌劇則主要用自己的合約演員，和西方大歌劇院都是大約相同的國際明星穿梭演出不同。你可以説它缺乏了國際明星和指揮家的加入，就不免少了西歐歌劇演出的某種魅力。

德國的柏林大概擁有最多歌劇院，倫敦、巴黎和維也納也都有兩間或以上的歌劇院，就算東歐的布拉格和布達佩斯，都有兩間很好的歌劇院。不同的是，倫敦巴黎維也納台上的可能是國際明星，票價昂貴（最高約達 250 歐元），布拉格台上的則是本地合約演員和舞蹈員，最高票價也許只是 60 歐元罷？但論演出質素，可一點都不會偷工減料，只是劇院不用付高酬，我們看不到熟悉的明星面孔。

維也納和巴黎在 2012 年都演 Strauss 的 *Arabella*，主角都是同一個 Renée Fleming：她在維也納大約演了 8 場罷？接着在巴黎再演大約 10 場。歌劇是每隔幾天演一場的，她在每場劇之間，還在金色大廳開獨唱會，到倫敦唱女王銀禧音樂會⋯⋯這就是一個當紅歌手的道地生活模式。同一歌劇儘管同一主角，甚至很多配角也一樣，但製作完全不同，台上看的演出也實際不同。

曾在旅途中在奧德薩看芭蕾舞，我遭受兩大震盪：古老的歌劇院太漂亮了，可是那天來的雖是莫斯科的芭蕾舞團，觀眾也太少了。音樂竟是錄音的，但就算馬林斯基的芭蕾舞，所謂 Gala Concert（其實這類精華戲最好看），也有時用錄音。反而在香港不

會用錄音，因為我們不是天天演出便鄭重其事，可是在歐洲，歌劇與芭蕾是日常文化生活不可或缺的一部分，有更大的普及性。於是看歌劇和芭蕾舞就和看電影差不多。我想這是更正確的態度。

但歌劇院也是國家的"面子"，歌劇是不計成本也要演的。當我們說 220 歐元的票價太貴時，其實這張票的成本可能是雙倍。製作成本和巨星薪酬都太高了，但在歐美，有很多所謂"歌劇之友"團體支援演出，他們也許是政府（歐洲的情況，"面子問題"），也許是大機構，甚至是富有歌劇迷的捐獻（這點美國人最慷慨，捐贈也可扣稅）。我們買了貴票，其實佔便宜（據說票價只足回收成本的三分之一），不聽何待（唉，儘管票價仍然太貴）。

在歐洲，一些歌劇院不但是城市地標，簡直是聖殿，其經費沒有政府的支持絕難維持。莫斯科的 Bolshoi 耗鉅資重修得美輪美奐，聖彼得堡也有一間漂亮的 Bolshoi（大劇院之意），這個沙皇的宮殿城市裏大劇院太多了，這樣好的戲院竟不常演出，太浪費了。常演的劇院（也兼音樂廳）按重要次序是 Mariinsky（前名 Kirov）、Mikhailovsky、Conservatory、Hermitage Theatre⋯⋯在夏季可能一天有三場《天鵝湖》在演對台。聖彼得堡的人口只有 500 萬罷？只是莫斯科的四分一，但演出多過莫斯科，聖彼得堡的夏季可能是歌劇和芭蕾舞表演最密集的城市！Mariinsky 有老劇院也另有一間音樂廳（Concert Hall），後者也可以演歌劇或芭蕾舞。但新劇院 Mariinsky 2 是音響最好也最舒適的。這裏通常每天演兩場戲，分配在兩個場地演！

新劇院 Mariinsky 2

柏林的演出場地，更可能是世界上最多的。以前有東、西柏林
之分，現在原來各自的場地都一直保留下來繼續發展。東柏林
的劇院是更漂亮的歷史性建築物：像菩提樹下大道的國家歌劇
院（Staatsoper Unter den Linden），而西柏林的劇院（Deutsche
Oper）則都是戰後東西分治時另建的。漢堡和慕尼克的歌劇院也
很有名，還有前東德的德累斯頓。小鎮 Bayreuth 更已成名勝，是
因為這裏有瓦格納當年親自設計的歌劇院。每年夏天的 Bayreuth
Festival 吸引了全球瓦格納迷湧來朝聖：他們不是來看戲，是參
與一種聖典。我遠在 1974 年去過，聽了克拉巴指揮的 *Tristan &
Isolde*，最大的感受不但在最好的音樂，也在那種氣氛。天氣雖
熱，大家穿禮服來看戲。劇院的神聖像大教堂。

意大利每個大城市，即使去到西西里，也有地標規模的歌劇院。

意大利最著名的歌劇院是米蘭的 La Scala：這裏的傳統和歷史最顯赫。威爾第也住在附近，據説他病危時樂迷自發在馬路路面放上厚厚的稻草以減低馬車通過的噪音，讓大師好好休息：這也是史卡拉歷史的一部分。大歌劇院的歷史，最輝煌的一面應是"有多少名劇在此首演"。這方面史卡拉的首演太多了。

歐洲歌劇盡領風騷，但全球節目最精彩的一間歌劇院之一，也許是紐約的大都會（The Metropolitan Opera House，簡稱 The Met）。這裏季節長，通常能羅致最好的明星，芭蕾舞則由 ABT 擔當。在這裏你可以看到最著名的歌劇和芭蕾舞的明星：是的，明星都其實在跑碼頭，但誰都會選擇大都會的檔期。在南美，布而諾斯艾利斯的 Colón 歌劇院也非常有名，我一再過其門而不入，雖數訪但都在夏季休演期始終沒碰上它的檔期，不過將來一定有機會。

跋

"文化城市"的音樂現場

2016 年和 2017 年的香港藝術節我都全面缺席了,儘管 2016 年沒有看到 Anna Netrebko 的第一次全球演唱會的這一站是可惜的。不過,我不久前才看過她在紐約大都會的 Verdi 的 *Macbeth*,那當然是"更值得看"的,也不用同場欣賞她的新婚夫婿的歌聲。看來這可能也是樂壇"婦唱夫隨"的最新一例罷?可鑒的前車我立刻想到 Joan Sutherland 和 Elīna Garanča!在此我想八卦一下,當年,堂堂 Renée Fleming 的夫婿,竟是 blind date 介紹來的:這個"世界上最漂亮的 50+ 女人",有名又有錢,而且美國是最思想自由的國家,怎麼婚嫁竟要有勞媒婆?據她說,沒有太多有質量的男士想做 Fleming 先生。男人太要面子了!可喜的是,費林明先生既低姿態也不是演藝人物(謝天謝地),我也不知道他是誰。當年 Joan Sutherland 規定她演歌劇的指揮必須是她老公 Bonynge,對此紐約大都會歌劇院出名直言的老總 Rudolf Bing 就說過,這沒法,買豬肉得帶豬骨。Bonynge 一度成了世上錄音最多的指揮家之一。老妻先他而去後,他雖健在卻沒有人找他錄音了。做更有名的同行的配偶真的需要勇氣啊!這情況也見於很多對芭蕾夫婦:除了剛來港的 Sarafanov 外,無數芭蕾夫婦都是老婆地位較高。

我算是香港藝術節和香港管弦樂團的擁躉，但除了王羽佳的兩場演出外，全年我都沒有在香港聽過音樂，哈哈，澳門藝術節也僅屬耳聞有其事，從來沒有去過（澳門倒是常去），我和主辦者始終互不相識。在香港演甚麼我都不清楚。可是，歐美的演出我都知道。這方面，我認識了幾位"比我更大"的樂迷：哈哈，香港的葉先生就是通知我世上何處有精彩節目的明燈，多倫多的駱天王和羅太太也是另外的明燈，還有，新一代最有料的香港樂評人路德維，在柏林住一個月一口氣聽了十多場音樂，令我佩服啊（他的新書《錄音誌 —— 西洋古典音樂錄音與歷史》，是必讀好書）！這豈不是 30 年前的我？吾老矣！所以，我也羨慕葉先生在巴黎看了 Juan Diego Florez 在歌劇舞台上和 Joyce DiDonato 的"對壘"，和一口氣在東京看了 Manuel Legris、Igor Zelensky、Vladimir Marakhov……好一羣舞皇，不過都是過氣的。日本人最捧"金漆招牌"，只要有這招牌，過氣也不要緊。每年夏天歐洲樂季休場時他們的芭蕾大滙演，真是看芭蕾明星的最好機會了。2016 年 7 月底，在東京一場戲可以不但看到 Lopatkina 和 Zakharova 同台，還有老前輩 Alessandra Ferri 也來！大約同時正是美國 ABT 在大都會歌劇院的檔期（否則我想 Vishneva 也會去東京），而此時 Bolshoi 則去了倫敦，我在座。哈哈，夏季本是樂（舞）壇的休假月，現在都沒有休息這回事了。當然，倫敦的 BBC Proms 也是夏季盛事……很多年前香港被稱為文化沙漠，今天不是了，起碼勝過一些西方大城市如多倫多，我們的樂團也比多倫多的好得多。不過，和柏林、倫敦、紐約、維也納、巴黎，甚至東京比，我們還是差得遠。若論芭蕾舞的演出，當然俄羅斯的兩大城市更列前茅！可喜的是，我雖無固定地址，這幾年我其

實有九個月是住在歐洲（的酒店）的。

去年東京的芭蕾舞我曾想去看，儘管票價是 27,000 日圓，大都
會和維也納的歌劇票可以超過 300 美（歐）元。在西方，看歌劇
比看芭蕾舞貴，但在俄羅斯卻是芭蕾舞票貴得多，也遠較難買
票。不知何故？

錢是大家都想多多賺的，於是，也難怪最有名的大師級演出者都
到大劇院去了，因為在小國，票價可能低至十分之一。在基輔，
300 大元（港元，不是歐元）就能坐在基輔漂亮的歌劇院的“大堂
前”，而且容易買票。幸虧我近年的旅遊興趣在東歐不在西歐，
所以，我在 Kiev、Odessa、Warsaw、Prague、Budapest、
Bratislava⋯⋯都以合理的票價看過精彩的演出，也許應説“不合
理”，因為票價太便宜，而水準往往極高。也許沒有國際大明星，
但不要忘記，Zakharova 和 Cojocaru 都出自基輔芭蕾。最近從
基輔轉入馬林斯基的 Denis Matvienko 説過，“我在聖彼得堡跳
幾步就是基輔一個月的薪酬”，好像維絲妮娃也説過，俄羅斯的
演出費已與西方一般（相信只是她的情況）。我們抱怨票價貴，
其實劇院全滿（歌劇），也只夠開支的三分之一。那麼費用何來？
在美國是靠有錢人私人贊助的，在歐洲是靠政府，其實香港也已
經類似了。當我們掏出三千元買票時也“不能説貴”，應説便宜
才對。買票的人佔了便宜！

我聽音樂和看芭蕾太多了，於是，今天勞動我老人家到劇院，必
須有很大的誘因才行！買二、三千元的票，必須看到 Netrebko

或 Vishneva 出場才算歸本。這兩年我熱衷於看芭蕾，是因為我看芭蕾仍少於看歌劇，有"學"的餘地。不過，也要說，我更大的興趣仍是 Richard Strauss 的歌劇，尤其是他晚期的冷門歌劇，這樣的好戲加巨星，我不惜買貴票加商務客位機票去看。不過，其次我仍然要多看芭蕾舞，因為今天芭蕾舞的水準（尤其技術水平），遠高於我年輕時代的當年，但音樂演出卻遠不及當年。音樂技術的水平，平均也大大提升了，但還是出不了另一個海費滋和荷洛維茲。最不好的是，傳播的普及化造成演繹性格的式微，走向某種"模式"。唱片就是一個影響很大的關鍵。

無可否認，現場聆聽音樂和觀看芭蕾舞，歐洲始終是最理想的地區，這其實不用我說了。在倫敦、維也納、聖彼得堡、巴黎、慕尼克，甚至拜萊特、薩爾斯堡，我們高價看巨星，但在基輔也許看到的是明天的 Cojocaru。最可喜的是，雖然票價"低得不合理"，我在基輔看芭蕾永不失望。那裏的人還有人情味。我在華沙歌劇院買票看《羅恩格林》(Lohengrin)，售票的老太看到我像東方遊客，好意告訴我，這戲 6 時半演到 11 時（不說的是"會不會太長"）。我想告訴她，最長的是 Meistersinger 我都看過了。在俄羅斯 Mariinsky 或 Bolshoi 看芭蕾，觀眾的水準特高，從喝采的準確及適當可見，不是倫敦 Covent Garden 或香港藝術節的附庸風雅應酬客或遊客的那種喝采，與真正的同好同樂，正是我喜歡在歐洲賞樂的趣味所在！到了歐洲，即使沒有預先準備，也一定有好戲等着我！所以"我馬上又出發了"這句話長年適用於我。我心目中的文化城市都在那邊，特別喜歡那邊的是，看歌劇只是日常生活，不是甚麼大事，也不是甚麼必須的應酬。